基于田野调查的湘西土家族摆手舞研究

石欣宇 著

东南大学出版社
SOUTHEAST UNIVERSITY PRESS
·南京·

内容提要

本书从非物质文化遗产保护的研究视角,以湘西土家族摆手舞为研究对象,在搜集、整理及田野调查掌握的第一手资料的基础上立论,综合运用舞蹈学、生态学和人类学等的理论与研究方法,试图通过纵向探讨土家族摆手舞从封闭保守的传统社会过渡到多元文化汇聚的当代社会过程中,其发展历程、动作特征、表演场域、伴舞音乐、传人传谱、文化内涵、社会功能等的传承与变异,并运用结构主义和文化心理学相关理论剖析引起这些变异与留存的各方面因素,把握土家族摆手舞千百年来流传至今的发展脉络和文化机制,以进一步探讨土家族摆手舞在当代社会中的功能、价值和发展规律。

图书在版编目(CIP)数据

基于田野调查的湘西土家族摆手舞研究 / 石欣宇著. — 南京:东南大学出版社,2021.3
 ISBN 978-7-5641-9542-7

Ⅰ. ①基… Ⅱ. ①石… Ⅲ. ①土家族-民族舞蹈-研究-湘西土家族苗族自治州 Ⅳ. ①J722.227.3

中国版本图书馆 CIP 数据核字(2021)第 095808 号

基于田野调查的湘西土家族摆手舞研究
Jiyu Tianye Diaocha De Xiangxi Tujiazu Baishouwu Yanjiu

著　者	石欣宇	责任编辑	杨　艳
电　话	(025)83793329　QQ:635353748	电子邮件	liu-jian@seu.edu.cn
出版发行	东南大学出版社	出 版 人	江建中
地　址	南京市四牌楼2号	邮　编	210096
销售电话	(025)83794561/83794174/83794121/83795801/83792174　83795802/57711295(传真)		
网　址	http://www.seupress.com	电子邮件	press@seupress.com
经　销	全国各地新华书店	印　刷	广东虎彩云印刷有限公司
开　本	700mm×1000mm　1/16	印　张	11.25
字　数	208千字		
版印次	2021年3月第1版第1次印刷		
书　号	ISBN 978-7-5641-9542-7		
定　价	60.00元		

* 未经许可,本书内文字不得以任何方式转载、演绎,违者必究。
* 东大版图书,如有印装错误,可直接向营销部调换,电话:025-83791830。

导论 | Introduction

近年来,中共中央、国务院和地方各级政府高度重视民族文化遗产的保护与传承,启动了"中国民族民间文化保护工程",加入了联合国教科文组织《保护非物质文化遗产公约》,颁布了《国务院办公厅关于加强我国非物质文化遗产保护工作的意见》《中宣部中央文明办教育部民政部文化部关于运用传统节日弘扬民族文化的优秀传统的意见》等文件,标志着我国非物质文化遗产保护已上升为国家意志。在国家系列方针政策的引领下,"国家、省、市、县"四级保护机制已经建成,非物质文化遗产保护体系日趋完善。

2003年联合国教科文组织通过的《保护非物质文化遗产公约》指出:"非物质文化遗产(The Intangible Cultural Heritage)指被各社区、群体,有时为个人,视为其文化遗产组成部分的各种社会实践、观念表述、表现形式、知识、技能及相关的工具、实物、手工艺品和文化场所。"[①]我国《非物质文化遗产法》中将非物质文化遗产归纳为六类:"(一)传统口头文学以及作为其载体的语言;(二)传统美术、书法、音乐、舞蹈、戏剧、曲艺和杂技;(三)传统技

① 姜敬红.中国世界遗产保护法[M].成都:西南交通大学出版社,2015:249.

艺、医药和历法；（四）传统礼仪、节庆等民俗；（五）传统体育和游艺；（六）其他非物质文化遗产。"①

中国是世界文明古国之一，历史悠久、民族众多、物产丰富、底蕴深厚。勤劳智慧的中华民族先民创造并保存下了丰富的文化遗产，既有物质的，也有非物质的，都承载着民族文化的遗传基因，孕育着民族文化的发展动力，是中华民族精神的体现和身份的标志。

湘西位于湖南的西北边陲，地处武陵山脉腹地，史称黔中郡、武陵郡，1957年设为湘西土家族苗族自治州。土家族是中华民族大家庭中的一员，主要分布在湘西永顺、龙山、保靖、古丈、吉首、泸溪等县市。土家族人自称"毕兹卡"，世居湖南、湖北、重庆、贵州四省市毗连的武陵山区。土家族是一个能歌善舞的民族，民歌有情歌、盘歌、哭嫁歌、摆手歌和劳动歌等；民间舞蹈也相当丰富，如茅古斯舞（也称茅古斯）、仗鼓舞、跳丧舞、团鸡舞、摆手舞、八宝铜铃舞等；民族器乐有打溜子、咚咚喹等；民间戏曲有阳戏、傩堂戏等。这些传统歌舞与器乐是土家族人民生产劳作的写照，是土家族人民历史的记忆，是土家族人民心理的反映，更是研究土家族文化的窗口。其中，摆手舞是湘西地域流传最广、最有代表性的一种原始的祭祀舞蹈，是土家族人民在祭祀祖先、庆祝节日等活动中跳的一种群众性舞蹈，它以模拟再现狩猎、农事、军事、宴会场景为主要内容，是土家族历史文化的积淀，是土家族民族精神的展现。它表现了土家族人民勤劳、勇敢、智慧和耿直的民族性格以及自强不息、团结奋斗的民族精神，在土家族的历史上起着重要作用，具有重要的历史文化价值。可以说，摆手舞是土家族文化的综合体，为人们研究土家族的历史、文化和艺术等提供了鲜活的资料。作为一种群体性和具有原

① 国务院法制办公室.中华人民共和国法规汇编：2011年1月—12月[M].北京：中国法制出版社，2012.

始形态的民间歌舞活动,摆手舞与其他民族民间舞蹈一样,还具有不可低估的娱乐价值。在各类文化及娱乐形式极大丰富的今天,民族民间舞蹈文化在继承的基础上发展,在发展的过程中继承,发展是继承的必然要求,是继承的重要环节,亦是当代从业者及研究人员始终追求的目标。同样,在当代社会飞速发展的时代进程中,作为民族民间舞蹈文化代表之一的摆手舞除应继承外,还应在保存主要因素的基础上,有所扬弃,有所变化,有所发展。

本书综合运用舞蹈学、生态学和人类学等的研究方法和理论,在前人研究成果的基础上,结合文献资料以及笔者田野调察中搜集到的一手资料,对湘西土家族摆手舞展开个案研究,在贯以访谈的实录中,试图纵向探讨土家族从封闭保守的传统社会过渡到多元文化汇聚的当代社会的过程中,其舞蹈形式、社会功能的传承与变异,并通过将湘西土家族摆手舞的传统特征、功能与其当代特征、功能进行对比分析,找出其变化之处。本书运用结构主义和文化心理学相关理论剖析引起这些变异与留存的各方面因素,以把握土家族摆手舞千百年来流传至今的发展脉络,探索其在当代社会中发展的规律,感受其所蕴藏的深厚的民族内涵,挖掘和发展其传统艺术精华,继承和发扬其不朽的民族精神,以加强保护传统民族民间艺术的自觉性。民族舞蹈在当代社会获得新发展是民间舞蹈文化繁荣昌盛的必由之路,每个民族都不应该拒绝社会文明的进步,对此,我们应该根据时代所需鼓励并促成当代民间舞蹈新形式的产生,正确对待它们的变化,进一步推动民族性、时代性、多样性及群众性的娱乐活动的开展,土家族摆手舞亦面临着同样的课题。本书还将努力处理好继承和发展的关系,防止中国传统舞蹈之一的摆手舞在发展过程中失落民族根基和被西方文化同化。因此,本书旨在拓宽土家族摆手舞的研究视角与研究方式,为保护、传承好土家族摆手舞文化贡献绵薄之力,以期为更多研究土家族其他方面的学者提供更鲜活的资料,从而为土家族研究添砖加瓦。

目录 | Contents

第一章　土家族摆手舞的研究现状 …………………………… 001

　第一节　摆手舞的概念及分布区域 ………………………… 002
　　一、土家族及摆手舞概述 ………………………………… 002
　　二、摆手舞的主要内容 …………………………………… 004
　第二节　前人研究回顾 ……………………………………… 005
　　一、历史溯源类 …………………………………………… 007
　　二、内容详述类 …………………………………………… 008
　　三、传承发展类 …………………………………………… 011

第二章　土家族摆手舞的生成叙事 …………………………… 017

　第一节　社会文化背景 ……………………………………… 017
　　一、地理背景 ……………………………………………… 018
　　二、文化特色 ……………………………………………… 026
　第二节　舍巴日活动 ………………………………………… 032

一、现场文本 ………………………………………………… 033
二、文献文本的梳理 ………………………………………… 039

第三章 摆手舞的承载者叙事 ………………………………… 047

第一节 国家级土家族摆手舞传承人——田仁信 …………… 047
一、学艺 ……………………………………………………… 048
二、行艺 ……………………………………………………… 051

第二节 国家级土家族摆手舞传承人——张明光 …………… 066
一、学艺 ……………………………………………………… 067
二、行艺 ……………………………………………………… 072

第三节 其他传承人 …………………………………………… 080
一、省级土家族茅古斯舞传承人——李云富 …………… 080
二、国家级土家族打溜子传承人——田隆信 …………… 087
三、民间艺人 ………………………………………………… 090

第四章 流动中的土家族摆手舞 ……………………………… 091

第一节 舞动的文化意蕴 ……………………………………… 091
一、土家族性格的表现 ……………………………………… 092
二、土家族文化的结晶 ……………………………………… 095
三、土家族精神的彰显 ……………………………………… 101
四、土家族审美的写照 ……………………………………… 105

第二节 价值意义的追求 ……………………………………… 108
一、民族认同价值 …………………………………………… 108
二、艺术文化价值 …………………………………………… 111
三、旅游开发价值 …………………………………………… 114

四、体育健身价值 …………………………………… 116

　　五、社会教育价值 …………………………………… 121

第五章　摆手舞的保护、传承与发展 ………………………… 122

第一节　摆手舞的活态现状 ………………………………… 122

　　一、摆手舞的生态现状 ……………………………… 123

　　二、摆手舞的传承现状 ……………………………… 126

第二节　抢救、保护与开发 ………………………………… 127

　　一、抢救措施 ………………………………………… 128

　　二、保护内容 ………………………………………… 129

　　三、开发利用 ………………………………………… 131

第三节　传承、创新与发展 ………………………………… 132

　　一、传承趋势 ………………………………………… 132

　　二、创新原则 ………………………………………… 134

　　三、发展路径 ………………………………………… 135

结　语 …………………………………………………………… 138

参考文献 ………………………………………………………… 142

后　记 …………………………………………………………… 167

第一章
土家族摆手舞的研究现状

摆手舞，是土家族的传统舞蹈，亦是一种传统体育项目，有"东方迪斯科"之称，土家语又名"舍巴"或"舍巴巴"（土家语：Sevbaxbax），有着大摆手与小摆手之分，配合着鼓点与音乐，在特定场合下，其具有一定的仪式效用。在跳摆手舞时的身体的舞动中，亦有特定的象征与文化承载，如动作来源于生产、生活、战争、祭祀、信仰，传达着一定的意蕴。随着时代的更替与发展，摆手舞的功用性有了较大转变，学者们除了对其历史溯源进行研究外，亦注重对其实用性进行探讨，将摆手舞与日常生活相融合、与旅游经济相关联、与教育娱乐相结合，旨在谋求更好地传承和发扬光大这种传统艺术形式。本章概述土家族及摆手舞的相关内容，同时回顾20世纪以来一些学者的研究成果，以期为湘西土家族摆手舞的调查研究提供可资借鉴的范式。

第一节　摆手舞的概念及分布区域

土家族是一个有着悠久历史的民族，主要分布于湘、鄂、黔、渝交界的地理位置较封闭的武陵山。这使这一民族不仅保有最原生态的生活方式，而且其自古以来的信仰、文化、习俗也得以代代相传。"摆手"文化是该民族的一大特色，本节旨在厘清相关概念，领会仪式活动、舞蹈及歌唱伴奏间的关系，从而为土家族摆手舞研究做好充足的准备工作。

一、土家族及摆手舞概述

土家族（土家语：Bifzivkar），是一个历史悠久的民族，虽通用汉文字，却有自己本民族的话语体系。该民族主要分布于湘、鄂、渝、黔四省市毗邻的武陵山区，属湖南省辖下的有湘西土家族苗族自治州的龙山、永顺、古丈等县，常德市的石门等县，张家界市的桑植、慈利等县；属湖北省辖下的有恩施土家族苗族自治州的恩施、来凤、巴东、咸丰、利川等县市；属重庆市辖下的有黔江、酉阳、彭水等区县；属贵州省辖下的有江口、德江、沿河、思南等县。在古时交通不便利的情况下，这种环山较封闭的地理位置，致使其交通不便，但这闭塞且与外界交流少的生活方式，也使得其民族特色保留得相对完整，并主要体现在信仰、仪式、服饰等方面。

自古以来，土家族的族民就能歌善舞，所唱歌曲有舍巴歌、采茶歌、翻山调等。而配合舍巴歌而摆动的舞姿，则称为摆手舞，这也是该民族世代流传的传统舞蹈之一，土家语称之为"舍巴"。若对这摆手舞追根溯源，会发现存

在多种说法：一说土家族的祖先是巴人，摆手舞便是巴渝舞的一种演变形式；二说与祭祀信仰相关，摆手舞生成于各类崇拜礼仪活动中，如对自然、白虎、祖先、土王等的崇拜，这在《晋书·乐志》《三都赋·魏都赋》《白虎通·礼乐》《华阳国志·巴志》等古籍中都有相关记载；三说与战争相关，摆手舞能起到提振士气、威慑敌军的功用等等。虽说法不一，但足以证明摆手舞文化源远流长。

现今所知的土家族居民，依旧群集而居，分散在武陵山脉下的各个角落。自1957年起，经国务院批准相继设立的各自治州、自治县，如湘西土家族苗族自治州、来凤土家族自治县、秀山土家族苗族自治县、酉阳土家族苗族自治县、鄂西土家族苗族自治州、黔江土家族苗族自治县等，虽隶属于不同的省市，却有着共通的文化和相近的习俗。摆手舞之于各地的土家族，最主要的特色便是那浓郁的生活气息与显著的民族韵味，具体表现在朴实且具特色的穿着、轻快简单的舞姿、轻松欢快的音乐等方面。例如：服饰上，土家族人崇尚朴素，喜爱宽松的样式。女装上衣矮领右衽，领上镶有"三股筋"，下身着"八幅罗裙"。男装上衣为"琵琶襟"，下身裤子肥大，腰部多缠布带。宽松舒适的服饰，在舞蹈时可"男女相携，翩跹进退"①，虽当下的舞蹈仅供娱乐消遣、强身健体，但也反映出摆手舞大众化的特性。而配以舞蹈的摆手歌，多表达对生活的热爱、对理想的追求。同时，因歌词动人、篇幅宏大、戏剧性强，亦被人们广泛传唱。再加之土家族有其特有的节日、习俗、禁忌，如年节、元宵节、二月社日、花朝节、寒食节、牛王节、向王节、乞巧节、女儿会、月半节、寒衣节；哭嫁歌、跳丧舞；除夕之日，妇女忌推磨舂碓，忌梳头、洗衣，怕来年下雨冲掉地里的泥土，腊月二十九到正月初一，妇女忌动针线，等等。这些土家族独有的民族文化特

① 彭继宽,彭勃.土家族摆手活动史料辑[M].长沙：岳麓书社,2000:11.

征，包含了日常生活的方方面面，更反映在其独有的各类文化艺术中，而摆手舞即为其最具有典型性的艺术形式之一。

二、摆手舞的主要内容

"摆手"是土家族的一种民族文化，在酉水流域盛行，只是在不同地区，其称谓不一，例如在永顺县称为"舍巴"，在龙山县称为"舍巴日"，在古丈县称为"舍巴巴"，还有保靖县的一些地方称其为"调年"。在定义上，"摆手"有广义与狭义之分。广义上是指摆手活动，而狭义上则特指摆手舞这一艺术表演形式。

摆手舞是土家族世代流传的古老舞蹈，有大摆手与小摆手之分。大摆手规模大，表演时间长，一般以村寨为单位；而小摆手则规模较小，时间短。该舞蹈的动作通常源于日常生活、田间劳作或军事战斗等，从不同侧面反映着土家族人民的生产、生活等。摆手舞动作有"单摆""双摆""回旋摆"等。特别值得一提的是，摆手舞最主要的特征即顺拐，靠身体的律动带动手的摆动。除此以外还有屈膝、扭、转、屈、蹲等动作，由此可见，摆手舞的动作虽并不复杂，却也有着一定的肢体协调性要求，在一招一式的舞动中展现质朴的生活情趣以及心中的美好祈愿。

再说到摆手歌，它是随舞而生的，但由于土家族只有独特的语言，而没有文字对其进行详细记载，致使演唱的流传方式只有口传心授，因而在传承过程中有所流失。据相关史料记载可知，摆手歌的旋律性并不强，类似喊腔，有着健朗华美之韵，歌词内容涉及历史古歌、人物故事等。在演唱过程中会有各类乐器伴奏，例如打溜子（即演奏各类打击乐器，有锣、鼓等）。乐鸣而和歌，歌唱随舞动，这欢闹场面之宏大可想而知，哪怕是展现生活中男女间的情爱，也定是热闹且欢愉的。总之，该艺术文化是在内容与形式的契

合中,充分地展现着土家族人民的生活、祭祀等景象。

本书主要研究湖南湘西地区的摆手舞,拟从地理环境到历史文化再到日常生活的介绍,运用采访实录的方式,对该地区的摆手舞文化进行较为深入的探讨,从传承人的口述中感受这一艺术形式千百年来的演变与发展。今天人们所看到的摆手舞虽然已与最原始的舞蹈在形式上及文化内涵上有一定差距,但这并不影响我们对于历史的解读与传承。那些停留在文本中的记载,是我们创新的来源与基石。中华人民共和国成立以来,从中央到地方,各级政府及相关职能部门都非常重视传统文化的传承与发展。近年来,学术研究更是将民族文化发展置于多元的时代语境中,推陈出新,多途径、多形式的创新,助推着摆手舞文化的传承与发扬。

第二节　前人研究回顾

近年来,民族音乐学科的研究方法渐趋多元,即综合运用人类学、社会学等领域的理论、方法展开对民族音乐、区域音乐、风俗音乐等内容的探索。这便要求相关学者及研究人员,在宏观上应具备考古、语言、民族等相关学科的知识贮备,在微观上,除以民族音乐本体为基础外,更要有比较、发展的眼光。唯有如此,才能够在走访、观察、访谈中,深入浅出地开展调查,并进行抢救性的收集整理研究。与此同时,受新的学科范式的影响,诸多学者也力主以全新的视角对传统音乐文化进行解读,这一解读除了要梳理已有文献和研究成果外,还致力于透过音乐文化本体,建构起以文化概念为主轴的新历史民族音乐学,去伪存真,在摒弃传统音乐文化中的封建糟粕的同时,传承那些铸造勇敢民族精神、锻炼健康体魄、陶冶高

尚情操的丰富的音乐文化。

　　对于土家族这一古老的民族而言，自其被认定为是单一民族共同体后，其文化发展与文化研究可谓并驾齐驱，日益呈现繁荣的景象。从1950年起，学者们的研究侧重于历史、语言等方面的调研，为土家族相关文化研究积累了一批宝贵的一手资料。1957年至1966年，各类艺术文化的发展与深入研究都经历了一个曲折的过程，与土家族相关的研究亦进展较缓，但各地民族、民俗等研究机构的调研工作并没有松懈，不少专家学者排除万难，依旧致力于土家族相关研究，涉及文化、社会学、民族学等领域。遗憾的是，在十年"文革"期间，因为种种原因，有关土家族的研究成果极少。改革开放后，经济、教育等开始逐步复苏，从中央到地方层层重视，各少数民族自治州（县）、地方志等相关概况类介绍的书籍、研究成果相继出版。自1987年以来，对于学术研究、文化发展的重视，亦使得土家族的相关研究愈发呈多元化发展的趋势。一批又一批专业学术团体的成立，使得学术研究日益规范；一次次学术会议的开展，让各地传统民族文化被更广泛地知晓，学术成果的形式亦从文本扩展到影像方面。近年来，随着国家对非物质文化遗产的重视，相关帮扶、保护政策相继出台，如《保护非物质文化遗产公约》《国务院办公厅关于加强我国非物质文化遗产保护工作的意见》《中宣部中央文明办教育部民政部文化部关于运用传统节日弘扬民族文化的优秀传统的意见》等，这使得传统民族文化的传承与发展得到了高度重视，土家族的音乐、舞蹈等文化开始走进校园，走进大众视野，各类比赛等活动也促进了土家族传统文化的发展和交流，这让原本几近失传的土家族舞蹈、音乐等焕发新生。本节拟基于对古文献、著作、期刊、论文的分析，详述有关土家族及摆手舞的相关研究。

一、历史溯源类

古文献中,关于土家族起源的历史追溯问题,在《十道志》《复溪州铜柱记》《经世大典·招捕总录·八番顺元诸蛮》等古籍中,都有提及。而对于摆手舞起源的追溯,有文献指出,它是经历了从军战舞到巴渝舞再到摆手舞的一个演变过程。《华阳国志·巴志》曾记载:"周武王伐纣,实得巴、蜀之师,著乎《尚书》。巴师勇锐,歌舞以凌,殷人倒戈,故世称之曰'武王伐纣,前歌后舞'也。"①依此典故,多有学者认为土家族摆手舞起源于商周时期的军战舞。虽然民间有大量关于摆手舞起源的传说,但见于史籍记载的是摆手舞最早源于商周时期巴人的军战舞,也有学者将之称为"军前舞"。早在公元前11世纪中期,土家族先民组成的"巴师"就载歌载舞地加入了武王伐纣的行列,当时称这种振奋军威的舞蹈为"军前舞"。我们可以想象那古代巴人奋勇作战、边歌边舞的进攻场景,殷人被吓得倒戈而逃,想必那战歌战舞定是气势磅礴。至唐宋时,又称为"踢踢之戏"。《后汉书·南蛮西南夷列传》记载:"至高祖为汉王,发夷人还伐三秦。……阆中有渝水,其人多居水左右。天性劲勇,初为汉前锋,数陷阵。俗喜歌舞,高祖观之,曰:'此武王伐纣之歌也。'乃命乐人习之,所谓'巴渝舞'也。"②可见,原先的军战舞至汉朝时期已演变为一种宫廷乐舞。明清时期,随着土家族人对祭祀的重视,建立了许多融宗祠与集体活动场所于一体的摆手堂,"摆手堂"的设立,让摆手舞的表演有了相对固定的场所,摆手舞内容的规范性及系统性也逐步提升。清光绪版的《永顺县志》中也有记载:"至今土庙年年赛,深巷犹传摆手歌。"③

① 郑敬东,唐德正,等. 重庆古文化资源研究[M]. 重庆:重庆出版社,2014:193.
② 张万仪,庞国栋. 巴渝文化概论[M]. 重庆:重庆出版社,2014:2.
③ 彭继宽,彭勃. 土家族摆手活动史料辑[M]. 长沙:岳麓书社,2000:14.

"土庙"是一处神圣的场所,是供土家族人祭祀的地方。"土庙"中不仅可以举行祭祀活动,此处也是摆手堂,是人们跳摆手舞的地方。该书中记载,一般每年或隔年人们就会到"土庙"来举行祭天和祭祖等仪式。库特·萨克斯对原始宗教祭祀舞蹈有过这样的描述:"舞蹈就是非尘世的超人的活动,它使人体进入虚幻境界……使人能和'无限'也就是和神灵融为一体……"[①]这体现了帝王与族民在重要的农事季节,会进行祭祀仪式,以祈求风调雨顺,因而这举国祈求相安之举,亦使各类祀拜活动得以保留、传承下来。

历史的进程告知我们文化的演变、文本的记载,告诉我们曾经的辉煌。追根溯源是中华儿女一贯有之的本性,我们在文字中徜徉,只为客观、本真地看待历史中的一切。对摆手舞的历史溯源,旨在为那传承下来的民族特色寻找理论根据,而不是任由想象凭空捏造,这是学术研究的起点,更是学术研究的严谨之处。

二、内容详述类

20世纪以来,有大量关于少数民族的著作出版,其中,关于艺术文化内容的论述多见于地方志、民间故事集成、地方歌曲集成等著作中。其中有一些是对土家族摆手舞历史概述性的描述,但更多的是对细部内容的详述,如对具体音乐呈现的详细阐述,对表演服装、场地的介绍,对具体的舞步、动作的分析,对具体传承人物及相关活动的介绍等。如《舞蹈丛刊:第四辑》[②]对

① 桑吉仁谦.土族的融合与形成[M].兰州:甘肃民族出版社,2008:229.
② 中国舞蹈艺术研究会.舞蹈丛刊:第四辑[M].上海:上海文化出版社,1958:75.

湘西土家族摆手舞的历史与活动做了阐释;《文化艺术志》①对摆手舞的起源做了概括;《湘西土家族苗族民间歌曲乐曲选》②对各类摆手歌的乐谱做了较详尽的记录;《龙山文史资料:第一辑》③对摆手舞中的大摆手进行了较详尽的记载;《土家族民间故事》④以故事的形式讲述了摆手舞的文化;《湘西体育风采》⑤中有论及土家族的大摆手,指出这是规模宏大的活动,无论是参与人数还是表演时长上,都可谓是"巨制"(摆手舞在内容上包括闯驾进堂、纪念八部、兄妹成亲、迁徙定居、自卫抗敌、送驾回堂等,完整的流程中包含了对日常生活与战斗技艺等的反映,在单摆与回旋摆间,酣畅淋漓的演绎还能起到强身健体的效用);《中国民间文学集成:酉阳土家族苗族自治县民间故事资料集》⑥中以口述的形式讲述了关于摆手舞的传说,指出其是祭祀祖先而留存下来的传统文化活动;《土家族风俗志》⑦中记载了摆手歌乐谱,指出其是伴以摆手舞而唱的,且随舞蹈内容的变化而变化;《中国少数民族古籍土家族古籍之一:摆手歌》⑧对土家族的人类来源歌、民族迁徙歌、农事劳动歌、英雄故事歌等内容进行了全面的搜集整理,指出摆手歌又名"社巴歌"(即"舍巴歌"),它是土家族巫师"梯玛"和摆手掌坛师在举行摆手活动中所唱的

① 湖南省保靖县文化局. 文化艺术志[M]. 湘西土家族苗族自治州:湖南省保靖县文化局印,1983:67.
② 湘西土家族苗族自治州党委宣传部. 湘西土家族苗族民间歌曲乐曲选[M]. 上海:上海文艺出版社,1983:27.
③ 中国人民政治协商会议龙山县委员会文史资料研究委员会. 龙山文史资料:第一辑[Z].1985:205.
④ 刘长贵,彭林绪. 土家族民间故事[M]. 重庆:重庆出版社,1986:33.
⑤ 秦可国,彭慧,向鸣坤,等. 湘西体育风采[M]. 北京:人民体育出版社,1987:14.
⑥ 酉阳县民文学集成领导小组办公室. 中国民间文学集成:酉阳土家族苗族自治县民间故事资料集[Z].1987:105.
⑦ 杨昌鑫. 土家族风俗志[M]. 北京:中央民族学院出版社,1989:157.
⑧ 湖南少数民族古籍办公室. 中国少数民族古籍土家族古籍之一:摆手歌[M]. 长沙:岳麓书社,1989:1-486.

古歌。类似的著作还有《中国民间故事集成·湖南卷:湘西土家族苗族自治州分卷(下册)》①《土家族文学史》②《土家族民间故事选》③《贵州旅游指南》④《鄂西民间故事集》⑤《湖北文史资料·鄂西南少数民族史料专辑:1990年第1辑(总第30辑)》⑥《涪陵地区体育志》⑦《土家风情集锦》⑧《水乡漫记》⑨《中国风俗民歌大观》⑩《湖南省志·第二十二卷·体育志》⑪《苗岭布依的民俗与旅游》⑫《土家族音乐概论》⑬《土家族医学史》⑭《口述民族史:第一辑》⑮《蛮野寻根:湖南非物质文化遗产源流》⑯等,都对摆手舞、摆手歌等有详细介绍,尽可能地还原了土家族摆手活动这一原始文化及其特色。

一些学者的相关论文中也有对摆手活动、摆手歌内容的研究,如《摆手

① 湘西土家族苗族自治州集成委员会,刘黎光.中国民间故事集成·湖南卷:湘西土家族苗族自治州分卷(下册)[Z].1989:103.
② 《土家族文学史》编委会,彭继宽,姚纪彭.土家族文学史[M].长沙:湖南文艺出版社,1989:44.
③ 归秀文.土家族民间故事选[M].上海:上海文艺出版社,1989:146.
④ 张永泰.贵州旅游指南[M].北京:中国旅游出版社,1989:221.
⑤ 鄂西土家族苗族自治州民族事务委员会,鄂西土家族苗族自治州文化局.鄂西民间故事集[M].北京:中国民间文艺出版社,1989:250.
⑥ 中国人民政治协商会议湖北省委员会文史资料委员会.湖北文史资料·鄂西南少数民族史料专辑:1990年第1辑(总第30辑)[Z].1990:148.
⑦ 四川省涪陵地区体育运动委员会.涪陵地区体育志[Z].1990:22.
⑧ 罗土松,罗展翅,花树林.土家风情集锦[M].北京:中国文史出版社,1991:181.
⑨ 李振湘.水乡漫记[M].北京:中国广播电视出版社,1992:76.
⑩ 朱传迪.中国风俗民歌大观[M].武汉:武汉测绘科技大学出版社,1992:524.
⑪ 湖南省地方志编纂委员会.湖南省志·第二十二卷·体育志[M].长沙:湖南出版社,1994:56.
⑫ 陈有昇,丘桓兴.苗岭布依的民俗与旅游[M].北京:旅游教育出版社,1996:73.
⑬ 田世高.土家族音乐概论[M].北京:中央民族大学出版社,2002:6.
⑭ 田华咏.土家族医学史[M].北京:中医古籍出版社,2005:226.
⑮ 汪宁生.口述民族史:第一辑[M].昆明:云南人民出版社,2014:328.
⑯ 孙文辉.蛮野寻根:湖南非物质文化遗产源流[M].长沙:岳麓书社,2015:235.

歌的原型及其它》①围绕摆手歌的源流、原型与功能等进行了探讨,其极具代表性的成果对于探讨远古与现代的接通,探秘土家族先民的文化生活内容有积极意义;《土家族传统山地农耕文化——一项基于摆手活动的历史人类学研究》②认为,摆手活动是土家族传统农耕文化的"活化石",摆手舞就是土家族先民从事劳作的反映;《从仪式到展演:大摆手的历史变迁》③从对大摆手仪式已经呈现出简约化发展现状的分析中,得出其宗教性只在部分祭祀歌中存在的结论,类似的还有《土家族摆手舞衍化形态的研究》④《湘西彭氏宣慰司时期摆手活动分析》⑤《土家族〈摆手歌〉的史诗性研究》⑥等。

这些关于摆手活动的具体介绍和特色描述,带领我们感受不同地区的土家族风貌,同时又在相似的文化源头下,感受各地舞动、歌唱的精彩。

三、传承发展类

透过对摆手舞内涵、特色的阐述、深究,学者们开始思索文化传承的相关问题,并将其作为主要关注点,或是将摆手舞作为教育内容引进校园,或是将摆手舞作为强身健体的项目带入日常生活中,或是将摆手舞作为娱乐体验项目融入旅游景点中,并关注摆手舞传承人的地位与价值。总之,这些学者们对摆手舞的研究在前述研究的基础上又上升至传承及发展的高度,

① 朱祥贵,杨洁.摆手歌的原型及其它[J].中南民族学院学报(哲学社会科学版),1993,13(4):75-78,113.
② 赵翔宇.土家族传统山地农耕文化:一项基于摆手活动的历史人类学研究[J].农业考古,2014(6):302-305.
③ 刘嵘.从仪式到展演:大摆手的历史变迁[J].黄钟(武汉音乐学院学报),2016(3):72-81.
④ 李君.土家族摆手舞衍化形态的研究[D].北京:中央民族大学,2011.
⑤ 林一言.湘西彭氏宣慰司时期摆手活动分析[D].长沙:湖南师范大学,2015.
⑥ 黄煌.土家族《摆手歌》的史诗性研究[D].吉首:吉首大学,2016.

并将其与今天的社会文化语境融为一体,以期为摆手舞的发展提供建议。近20年来,该领域的代表性研究成果主要有:温继怀、向政、杨焦的《土家族摆手舞与太极拳健身效果的比较研究》①,刘楠楠的《试论土家族摆手舞形态流传与发展》②,陈兴贵的《"被发明的传统":现代土家族摆手舞的文化透视》③,陈晓梅的《"摆手舞"原生态非物质文化遗产引入大学体育并活性传承研究》④,袁华亭、李率文的《普通高校开展摆手舞教学分析与对策》⑤,李芳、史晓惠、谢雪峰的《土家民间舞在健身舞蹈中的运用与开发研究——以巴山舞、摆手舞为例》⑥,卢兵的《体育文化视阈下的摆手舞刍议——对湖北省来凤县舍米湖摆手舞的再认识》⑦,范本祁的《湘西土家族摆手舞项目开发与旅游业的发展研究》⑧,田祖国、罗婉红的《湘西土家族摆手舞的功能演变》⑨,王婷、于涛的《文化人类学语境下的舞蹈本体考察与研究——以湘西土家族

① 温继怀,向政,杨焦.土家族摆手舞与太极拳健身效果的比较研究[J].辽宁体育科技,2006,28(5):70-71.
② 刘楠楠.试论土家族摆手舞形态流传与发展[D].北京:中央民族大学,2006.
③ 陈兴贵."被发明的传统":现代土家族摆手舞的文化透视[J].广西民族研究,2015(6):75-82.
④ 陈晓梅."摆手舞"原生态非物质文化遗产引入大学体育并活性传承研究[J].中南林业科技大学学报(社会科学版),2009,3(3):120-122.
⑤ 袁华亭,李率文.普通高校开展摆手舞教学分析与对策[J].湖北民族学院学报(哲学社会科学版),2010,28(2):82-84.
⑥ 李芳,史晓惠,谢雪峰.土家民间舞在健身舞蹈中的运用与开发研究:以巴山舞、摆手舞为例[J].武汉体育学院学报,2010,44(5):86-90,95.
⑦ 卢兵.体育文化视阈下的摆手舞刍议:对湖北省来凤县舍米湖摆手舞的再认识[J].中南民族大学学报(人文社会科学版),2010,30(3):59-62.
⑧ 范本祁.湘西土家族摆手舞项目开发与旅游业的发展研究[J].内江科技,2010,31(6):148-149.
⑨ 田祖国,罗婉红.湘西土家族摆手舞的功能演变[J].文史博览(理论),2010(6):22-23.

摆手舞和苗族团圆鼓舞为例》①，卢慧的《论黔东土家族摆手舞的艺术特征》②，邹珺的《湘西土家族摆手舞的保护与传承》③，滕召华的《"土家摆手舞"成为恩施来凤校园民族文化品牌》④，李金容的《土家族摆手舞联合磁脉冲刺激对高龄老年人行走及平衡能力的影响》⑤，周黔玲的《土家族摆手舞纳入百姓健身舞蹈教学中的应用研究》⑥，张世威的《基于文化空间理论的民族传统体育保护研究——来自土家摆手舞的田野释义与演证》⑦、杨璟的《土家族摆手舞的艺术审美在电视媒体中的传播初探》⑧，梁佶中、唐嘉的《武陵山区土家族摆手舞和撒尔嗬舞的比较研究》⑨，李晶、王钰涵的《"我会摆手舞，我是土家人！"——酉阳新溪小学摆手舞教育传承现状及对策研究》⑩，钟雅的《论湘西土家族摆手舞在舞蹈教育中的传承与发展》⑪，严江的《贵州印江县土家族摆手舞发展的干扰因素及对策研究》⑫，马振的《旅游对舞蹈类非物

① 王婷,于涛.文化人类学语境下的舞蹈本体考察与研究:以湘西土家族摆手舞和苗族团圆鼓舞为例[J].民族论坛,2010(7):46-47.
② 卢慧.论黔东土家族摆手舞的艺术特征[J].佳木斯教育学院学报,2014(6):86,88.
③ 邹珺.湘西土家族摆手舞的保护与传承[J].大舞台,2014(8):257-258.
④ 滕召华."土家摆手舞"成为恩施来凤校园民族文化品牌[J].民族大家庭,2014(3):44.
⑤ 李金容.土家族摆手舞联合磁脉冲刺激对高龄老年人行走及平衡能力的影响[J].中国老年学杂志,2015,35(12):3413-3414.
⑥ 周黔玲.土家族摆手舞纳入百姓健身舞蹈教学中的应用研究[J].戏剧之家,2015(16):141,148.
⑦ 张世威.基于文化空间理论的民族传统体育保护研究:来自土家摆手舞的田野释义与演证[J].北京体育大学学报,2015,38(8):20-28.
⑧ 杨璟.土家族摆手舞的艺术审美在电视媒体中的传播初探[J].电影评介,2015(16):98-100.
⑨ 梁佶中,唐嘉.武陵山区土家族摆手舞和撒尔嗬舞的比较研究[J].大众文艺,2015(18):171.
⑩ 李晶,王钰涵."我会摆手舞,我是土家人！":酉阳新溪小学摆手舞教育传承现状及对策研究[J].艺术评鉴,2017(3):137-139,166.
⑪ 钟雅.论湘西土家族摆手舞在舞蹈教育中的传承与发展[J].艺海,2017(5):50-51.
⑫ 严江.贵州印江县土家族摆手舞发展的干扰因素及对策研究[J].运动精品,2018,37(6):57-58.

质文化遗产传承的影响——以土家摆手舞为例》[1]，彭芳的《少数民族音乐舞蹈的旅游价值实现——以湘西土家族摆手舞为例》[2]，彭永、周芳的《土家摆手舞在民族类院校的开展现状研究——以湖北民族学院为例》[3]，张焕婷的《我国体育院校舞蹈学专业开设土家族摆手舞课程的实践研究——以武汉体育学院体育科技学院为例》[4]，王颖、周乐的《湘西土家族摆手舞的形态变迁与当代传承》[5]，穆瑞琦、彭淑怡等人的《新媒体时代土家族摆手舞的传播与发展研究》[6]，杨翠碧的《三峡库区土家族摆手舞文化的传承与保护》[7]，崔巍的《当代土家族摆手舞创作提升路径研究》[8]，向依依、郑军的《土司体育文化在永顺县中小学推广现状的调查与分析——以土家族摆手舞为例》[9]，王佳的《鄂西土家族摆手舞口述史料研究》[10]等。

值得注意的是，近几年的学位论文多为实地走访调查的个案研究，分别从不同角度研究了摆手舞在不同地区的传承概况及发展，可以让人们在了解摆手舞基本概况的基础上也对其在不同地域的发展流变有所了解，同时

[1] 马振.旅游对舞蹈类非物质文化遗产传承的影响：以土家摆手舞为例[J].中南民族大学学报（人文社会科学版），2018,38(5)：45-48.

[2] 彭芳.少数民族音乐舞蹈的旅游价值实现：以湘西土家族摆手舞为例[J].贵州民族研究，2018,39(9)：77-80.

[3] 彭永,周芳.土家摆手舞在民族类院校的开展现状研究：以湖北民族学院为例[J].当代体育科技，2018,8(34)：176-177.

[4] 张焕婷.我国体育院校舞蹈学专业开设土家族摆手舞课程的实践研究：以武汉体育学院体育科技学院为例[J].北京财贸职业学院学报，2019,35(2)：51-55.

[5] 王颖,周乐.湘西土家族摆手舞的形态变迁与当代传承[J].艺海，2019(4)：36-39.

[6] 穆瑞琦,彭淑怡,杨杨,等.新媒体时代土家族摆手舞的传播与发展研究[J].传媒论坛，2019,2(1)：153,155.

[7] 杨翠碧.三峡库区土家族摆手舞文化的传承与保护[J].大众文艺，2020(9)：50-51.

[8] 崔巍.当代土家族摆手舞创作提升路径研究[J].黄冈职业技术学院学报，2020,22(1)：53-57.

[9] 向依依,郑军.土司体育文化在永顺县中小学推广现状的调查与分析：以土家族摆手舞为例[J].体育科技文献通报，2020,28(02)：24-26.

[10] 王佳.鄂西土家族摆手舞口述史料研究[J].当代体育科技，2019,9(34)：222-225.

也能为其发展提供对策。在唐欢的《恩施州土家族摆手舞开展现状及传承研究》[①]中,针对恩施土家族的摆手舞,运用了问卷调查、访谈、数理统计等方法得出该地区的摆手舞文化是不受重视的,缺乏规范、科学的规划发展,由而提出了一系列关乎于政府资金扶持、旅游推广、教学制定等建议;李迪的《自然地理环境对恩施土家族文化空间形成与发展的影响研究》[②]中基于文化繁荣发展的国家政策、社会氛围的大背景,结合舍米湖地区的自然特色,"将传统民族精神与现代文化价值观念、传统民族文化保护与现代文化发展、自然环境保护与现代经济发展相融合",提出了对该地摆手舞文化的传承发扬的建议;王科的《非遗类专题片的制作研究:以〈土家族摆手舞〉为例》[③]以土家族摆手舞为主要研究对象,详细记述了专题影片制作的各环节,为相关的民族文化宣传提供了范例,文章开拓了思维,指明了文化的宣介可以变换形式,具有一定的实践意义;张巧云的《土家族摆手舞的演变与发展研究:以恩施来凤县摆手舞为例》[④]以湖北恩施来凤县的摆手舞为调查研究对象,关注历史演变进程,探讨未来发展的出路,指出应"大力加强政府、专家学者、商业团体及民间艺人在摆手舞保护与传承上的主体作用;要扩大在学校的影响力;同时加大媒体的宣传";李惠的《恩施土家族摆手舞的发展路径与手段研究》[⑤]通过调查研究,得出该地摆手舞的发展,既需要外在推动力,亦需要自身的不断创新;李达泷的《土家族〈摆手舞〉造型动漫衍生品研

[①] 唐欢.恩施州土家族摆手舞开展现状及传承研究[D].北京:北京体育大学,2014.

[②] 李迪.自然地理环境对恩施土家族文化空间形成与发展的影响研究[D].武汉:华中师范大学,2015.

[③] 王科.非遗类专题片的制作研究:以《土家族摆手舞》为例[D].武汉:华中师范大学,2017.

[④] 张巧云.土家族摆手舞的演变与发展研究:以恩施来凤县摆手舞为例[D].北京:首都体育学院,2018.

[⑤] 李惠.恩施土家族摆手舞的发展路径与手段研究[D].成都:四川师范大学,2019.

究应用》是以摆手舞动作的造型来开发动漫衍生品为研究特色,拓宽了文化宣传的形式。类似文献还有很多,在此不过多赘述。

 概言之,对于摆手舞传承发展出路的探寻,首先,应基于史料,当拥有足够的知识储备时,走入乡野时才能以理论指导实践,用实践印证理论。其次,通过与各地摆手舞传承人的交流、学习,能更直观地感受摆手舞文化,以及民间艺人们对于这份传统文化的赤诚之心。最后,以时代新视角贯以主观能动性,在多方寻求外力的同时,需各地区族民团结一致、共同努力,多领域、多形式地创新开拓,以此找寻最适宜的方式,去推广这有富饶文化底蕴的摆手舞。

第二章
土家族摆手舞的生成叙事

湘西土家族苗族自治州是湖南省唯一的少数民族自治州,全境有山有水,雨热同期,四季分明,为该地区各类自然资源的生长提供了良好的环境基础。同时,傍山而栖、自给自足的生活方式,使该地居民在此逐渐形成了自己民族的特色,有着特色的饮食习惯、服饰、节日等。这些客观背景要素,无论是在摆手舞的动作,还是在摆手舞演出内容的整体呈现等中,都有一一体现。同时,各类地理、环境、习惯、节日等的变换、更替,亦对摆手舞文化的生成起一定影响和作用。

第一节 社会文化背景

湘西土家族苗族自治州全境有山有水,雨热同期,四季分明,为该地区各类自然资源的生长提供了良好的环境基础。同时,傍山而栖、自给自足的生活方式,使该地居民逐渐形成自己的民族特色,有着独具特点

的饮食习惯、服饰、节日等，这些客观背景亦对摆手舞文化的生成起到一定作用。

一、地理背景

湘西主要指湘西土家族苗族自治州（图2-1）。地处湖南省西北部，云贵高原东侧的武陵山区，位于东经109°10′至110°22.5′，北纬27°44.5′至29°38′之间。总面积达15 462平方公里，位于酉水中游和武陵山脉中部，西邻贵州省铜仁市、重庆市酉阳土家族苗族自治县，南接怀化市麻阳苗族自治县，东连怀化市沅陵县，北抵张家界市，与湖北省、贵州省、重庆市三省市接壤，素有湘、鄂、渝、黔"咽喉"之称。它是湖南省唯一的少数民族自治州，是国家西部大开发武陵片区区域发展与扶贫攻坚先行先试地区，是湘西地区开发的重点地域和扶贫攻坚的主战场。

湘西土家族苗族自治州战国时属楚黔中郡；西汉属武陵郡；三国时期，初属于蜀汉，后属吴；两晋时期属荆州武陵郡；隋唐五代时属黔中道；宋时为荆湖北路的辰州与澧州；元朝分属湖广行省与四川行省；明朝置永顺宣慰司、保靖州宣慰司；清朝置永顺府和凤凰直隶厅、乾州直隶厅、永绥直隶厅，东北部为澧州地；民国三年（1914年）到民国十一年（1922年）为辰沅道，民国二十七年（1938年）到民国三十八年（1949年）为第八、九行政督察区。中华人民共和国成立初分属沅陵专区和永顺专区，后属永顺专区。1952年8月，建区初为湘西苗族自治区，后于1955年4月随地方机构建制变更为湘西苗族自治州，1957年9月20日方才设立湘西土家族苗族自治州。

第二章　土家族摆手舞的生成叙事

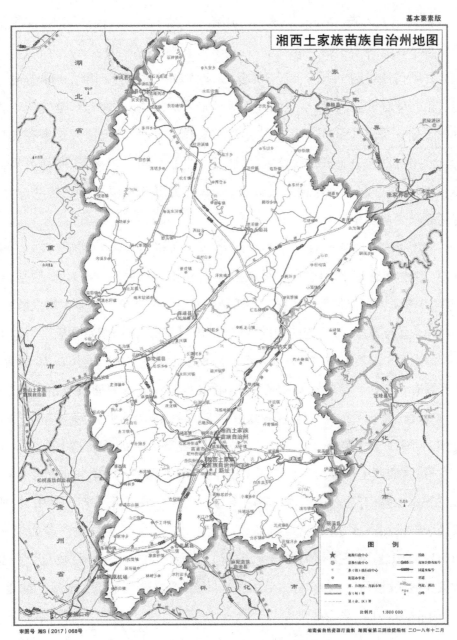

图 2-1　湘西土家族苗族自治州地图①

①　图片来源于 http://www.onegreen.net/maps/HTML/62242.html

湘西土家族苗族自治州属于亚热带季风湿润气候,雨热同期,四季分明。春季从3月中下旬至5月中旬,夏季由5月下旬延续至9月上旬,秋季从9月中旬持续到11月上旬,冬季从11月中旬一直延续到第二年的3月上旬。由于地处武陵山脉,根据山地不同地形和高度的气候特点,全境从垂直方向上划分为河谷温热湿润带、山地温暖较潮湿带、山地温凉潮湿带等类型带。水平方向上分为五个气候区,西北部为夏秋少旱气候区,东北部为夏秋偏旱气候区,中部为夏秋偏旱气候区,东南部为夏秋少雨多旱气候区,西南部为夏秋少雨多旱区。

湘西土家族苗族自治州内农业、水利、矿产等资源丰富。拥有中药材资源2 000多种,堪称华中地区"中药材宝库"。药用植物杜仲、银杏、天麻、樟脑、黄姜等19种属国家保护名贵药材。湘西是天然罕见的气候上的微生物发酵带、土壤硒含量丰富区、植物群落中的亚麻酸带,因而产有"保靖黄金茶""古丈毛尖""酒鬼酒""湘西椪柑""湘西金叶"等。州内已勘察到的矿产资源有48种,矿产地有584处。锰矿资源储量居全国第二,铅锌矿资源储量居全国第三,汞、铝、紫砂陶土矿资源储量居湖南之首,钒矿资源遍及全州,具有"锰都钒海"之称。可采页岩气储量超过1.4万亿立方米,经济价值高,开发潜力大。

另外,湘西土家族苗族自治州主要生产小麦、稻谷、菜籽油、烟叶、玉米、大豆等农作物,有著名的茶油、板栗、蜂蜜、生漆、桐油等土特产。其中,桐油成为全国重点产区之一,所产桐油品质优良,誉满中外;生漆的产量也是全国领先,龙山县更是被列为全国生漆基地;其所产的"红壳大木"被定为全国优良漆树品种,所生产的"古丈毛尖""七叶参"等是全国名茶,"湘泉""酒鬼"为酒中佳酿,国家级名酒。

(一)龙山县地理背景

龙山县(图2-2)位于湘西西北边陲,地处武陵山脉腹地,历史上素有

第二章 土家族摆手舞的生成叙事

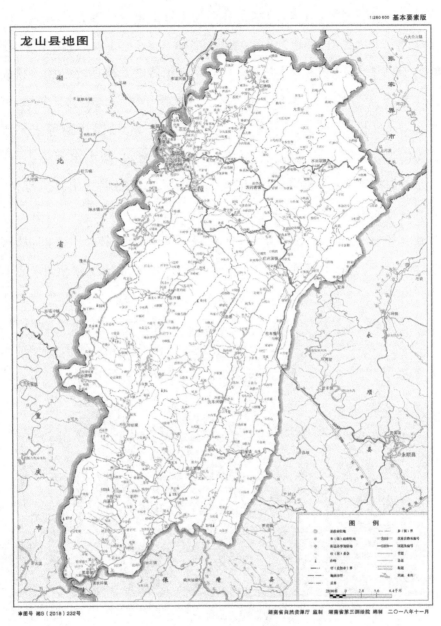

图 2-2 龙山县地图①

① 图片来源于 http://www.onegreen.net/maps/HTML/62652.html

"湘鄂川之孔道"之称,酉水、澧水及其支流贯穿其间。全县总面积3 131平方公里,辖21个乡镇(街道)397个村(社区),总人口61万人,其中土家族、苗族等16个少数民族占总人口的81%,是土家族的发祥地之一。土家族的织锦技艺、土家族摆手舞等6个项目列入国家级非物质文化遗产名录,有国家级非物质文化遗产代表性传承人6人。除摆手舞外,茅古斯等土家族民俗也流传至今。清光绪《龙山县志》载:龙山古为鳌水,鳌水出不狼山中[不狼山是指贵州遵义府(现遵义市)境龙崖山],因山而得名龙山。也有说:龙山县东有青龙山,县以山名。①

龙山县内风光旖旎,山奇水秀,自然、人文景观交相辉映。里耶古城(图2-3)是酉水河上的边陲重镇,历史上被称为"楚蜀通津"。"里耶"是土家语,即开垦、耕耘土地之意,里耶古城是土家族的发祥地之一。早在6 000年

图2-3 里耶古城②

① 龙山县修志办公室. 龙山县志[M].[出版者不详],1985:52.
② 图片来源于 https://5b0988e595225. cdn. sohucs. com/q_70,c_zoom,w_640/images/20181013/0b9707fe5cc84b0bb1cc44a07ba512fd. jpeg

前,这里就有人类居住。2002年经考古发现后,被列为"2002年全国考古六大发现之一"。里耶古城傍酉水而建,有夯土城墙、护城河、房屋建筑遗址、排水设施等古建筑及设施,这些建筑与设施形成了一个完整的古代城市系统。古城的发现,填补了湘西地区乃至全国秦汉时期古城,尤其是秦代古城考古的空白。但是此处虽有神奇的自然风光和奇特的民族风情,由于交通不便,其经济及文化发展一直较为落后,沦为一个偏僻小镇。除古城外,里耶—乌龙山风景名胜区鬼斧神工,佛教圣地太平山闻名遐迩。

(二) 永顺县地理背景

永顺县(图2-4)地处湘西土家族苗族自治州北部,属于沅水、澧水水系。全县总面积3 810.63平方公里。截至2019年,全县辖23个乡镇,303个村(居)委会,截至2019年末人口总数53.61万人,其中少数民族人口占93.96%,少数民族人口中土家族占82.11%,苗族占11.37%。

永顺县名的来源,相传与五代十国人"彭士愁"有关。彭士愁之父战胜土酋吴著冲,被封为溪州刺史后,因已任辰州刺史,便让其子彭士愁任溪州刺史。史载彭士愁据地自雄,分其辖地为20州,其中就设立"永顺州","永顺"之名是企愿父子开创的基业长久顺利,亦有永远忠顺朝廷之意。

永顺县毗邻张家界国家森林公园,被誉为张家界的"后花园"。猛洞河平湖景区(图2-5)素有"小三峡"的美称,猛洞河漂流更是获得了"天下第一漂"这一湖南著名商标。千年古镇芙蓉镇,享有酉阳雄镇、湘西"四大名镇"之一、"小南京"等美誉。老司城遗址(图2-6)是南宋绍兴五年(1135年)至清雍正六年(1728年)永顺彭氏土司政权的政治、经济、军事、文化中心,是中国古代民族区域自治制度发展的活标本,被列入中国第一批国家考古遗址公园立项名单。不二门风景区不但是国家级森林公园,更是湖南省内的佛教圣地。

图 2-4　永顺县地图①

① 图片来源于 http://www.onegreen.net/maps/HTML/62654.html

图2-5 猛洞河风景区①

图2-6 老司城遗址②

① 图片来源于http://www.mdh.cn/uploads/images/20151021/b_562736e46dde3.jpg
② 图片来源于http://h.voc.com.cn/article/201610/201610141055536778.html

二、文化特色

湘西土家族的文化特色体现在服饰、建筑、饮食与节日历法之中,从穿戴、习俗等中能够洞悉察明该地区土家人的性格、习惯与生活,例如通过考究的服饰能看出节日节庆,从饮食中了解土家人的生活与农作的内容,从房屋的建构中明晰长幼尊卑之序等,而这些内容皆是摆手舞呈现与表达的重要内容。

(一)服饰

土家族在"改土归流"以前,男女均穿斑烂花衣(琵琶裙)和八幅罗裙。"改土归流"以后,男女服饰均为满襟款式,加以土家族花边,保持着自己的民族特色(图2-7)。

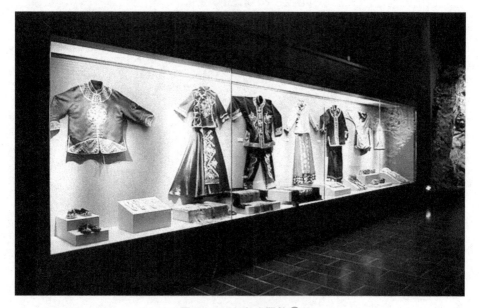

图2-7 土家族服饰①

① 图片来源于"中国土家族博物馆"http://att.enshi.cn/2017/1219/1513658303427.jpg

1. 男性服饰

新中国成立前,男子一般着以琵琶襟为特点的满襟衣,青年人头包青丝帕,成年人头包青布帕,将帕子包成"人"字纹路,额头前也现出"人"字形,从左耳侧垂过一截。老人着满襟衣,短领,腰间系上腰带;而青年着对胸衣,高领,缀布排扣,袖口滚边小而长。裤子为青或蓝色,无老少之分,白布裤腰,裤脚大口较短。老人通常穿象鼻鞋,青年穿瓦鞋并包裹脚布。新中国成立后,除部分老人仍保留传统外,其余逐渐改穿普通服装。

2. 女性服饰

女子穿着有老、壮、青年之分。老年妇女头包青布帕,有些地区也包白布帕,着青或蓝布滚花边的矮领满襟衣,下身穿白裤腰的青或蓝色裤子。壮年女子着托肩外侧滚花边的矮领衣,衣肩、袖口以及胸襟缀六厘米宽青布边,边后缀二至三条五色梅花条,从胸前垂至腹部,在外套上一件绣花围裙。夏天着长背心式白汗衣套青夹衣,当地人称之为喜鹊套白,裤子为青或蓝色,白布裤腰,裤脚以对称色布加边,并缀上三条等边梅花条,脚穿青布瓦鞋或立式鞋,常以白布裹脚。挽粑粑髻,插根撇簪,戴耳环,春冬头包青丝帕。青年女子穿着十分讲究,以长辫为主,用红头绳扎辫子上下两端,头插花。衣襟口系绣花手巾,耳环以瓜子形为主,戴纽丝银手圈,中指、无名指戴一两枚金银戒指。裤子膝盖部与脚口绣五色花或贴五色梅花条花边,脚穿红色袜子或裹白布,着绣花鞋。姑娘出嫁时,上着鲜艳桃花绣衣,下着八幅罗裙,称"露水衣",与土老司的八幅罗裙有异曲同工之妙。

3. 孩童服饰

孩童穿着没有过多的讲究,只是在衣上绣一些花卉,唯独帽子式样较多,春季戴紫金冠,夏季戴圈圈帽、蛤蟆帽,秋季戴冬瓜帽、八角帽、凤尾帽等。帽子绣上多种彩丝花,还钉有"文八仙""武八仙""十八罗汉"的装饰品。胸前围上花兜儿,手腕脚腕戴银质锤、铃。脚上穿绣有五色花卉的"粑粑鞋"

"猫头鞋"。儿童的摇床亦有装饰,一般以土家族织锦作盖衾、脚被、背垫的面子。四岁后男女穿着有别,男孩从天门心齐额处蓄长方块形头发,俗称"搭点儿",也叫作"记性头"。女孩蓄"盖盖头"发,俗称"马桶盖",有的蓄满头发,打小辫,等到七岁后戴瓜子形耳环。

(二)建筑

土家族人通常是一大家子人住在一幢房子里,同姓的族人又同住在一个寨子内。人们对于房屋建筑的建造、规划颇有讲究且独具特色:在选址上,多择依山傍水之地;在建材选择上,以木材为主;在结构上,呈吊脚楼式,与"干栏式"竹楼相似;在房屋结构上,由正屋、厢房组成。总之,土家族人在房屋选址、房屋建造、房间功能划分等方面,会结合民风、习俗、信仰等因素,在尊崇自然、地形、气候、居民喜好等基础上,以展现土家族特色、风貌为目的,建构他们特有的家园。

土家族建筑一般坐北朝南,依山面水,建在地势较高的地方。对于后山前景的选择、布局有着特别的讲究,例如后面的靠山一定要厚实,且左右不虚,若有空缺,应栽竹木进行填补,或配厢房、猪牛栏等。而房屋的前方若正对着有白岩的山,亦须借助树木将白岩石掩盖起来。当正式开始建造房屋时,土家族人会尤其重视正屋的建构,因为一般家庭的房屋只有正屋,稍微富足的家庭或是大户人家,除了正屋,还会修建偏屋、黑心角楼、四合院、冲天楼、晒衣台等。可见,正屋之于土家族人是基础、必备的选项,因而在建造时也是习俗颇多。例如木匠在上山砍树选料的前一天,一定要带祭品上山,用于供奉山神;所砍倒的第一棵树,一定要倒向东方,如此才能得到太阳神的庇护;房屋屋架所需的木材应由屋主自行准备,若不够应由亲朋好友无偿援助;等等。

一旦房屋的屋架立成,便要选一良辰吉日,举行上梁仪式,再四方宴请亲友、宾客,以此宣告新屋建立。土家族人对于房间功能划分以及房间分

配,亦受一定的礼俗规范。如正屋中间的堂屋是用于祭祀和迎宾的,正屋左右两侧的刷子屋用作灶房或磨坊,下面的厢房则用作仓库等。所有的土家族人几乎都有三代同住的习惯,根据人数、男女、老少,房屋划分以先左后右、先正后偏为规矩。一个家庭中若只有一儿一女,分家后,父母居左,儿子居右,女儿居木楼或转角楼;若是两个儿子,在分家后,长兄居左,次弟居右,父母住神龛后的抱兜房;若有祖父母,则祖父母居抱兜房,父母居偏房。可见,层层礼数的规范,造就了土家族人们的生活习惯,而这亦体现在了土家族人的房屋建造与居住习惯中。

(三) 饮食

土家族人的饮食虽然深受南方饮食习俗影响,但无论是制酒泡茶,还是做饭炒菜,在泡制、烹调等方面仍有属于他们自己独有的特色、方式。

土家族山寨里盛产青茶叶,泡茶时,人们会选用泉水进行泡制,不仅可以用泉水冲开饮用,还可用生泉水直接泡饮,这便有了"冷水泡茶慢慢浓"的说法。另外,油茶汤是这里的特色,人们总将青茶叶与苞谷籽、黄豆籽混合,在锅中煮开后,再加上适量的芝麻、油、盐、炒米,香咸可口的油茶便制成了。

做饭时,土家族人还是习惯使用火炕,在火中架起三脚架用铁罐烹煮是他们常用的方式。在口味上,这里的人们无论制作何种菜肴,都会放佐料,尤喜酸和辣。据记载,"丛岩邃谷间,冰泉凛冽,岗瘴郁蒸,非辛味不足以温胃健脾"[①]。可见,是菜皆有辣椒,因为土家族人生活之处大多气候寒湿,而吃辣有助于温胃祛湿,这也逐渐养成了这里的人们"三日不吃酸和辣,心里就像猫爪抓,走路脚软眼也花"[②]。此外,葱、姜、蒜、花椒、八角、桂皮、川芎、

① 张家界地方志编撰委员会编.张家界市志[M].北京:方志出版社,2006:638.
② 宋仕平.土家族传统制度与文化研究[M].北京:民族出版社,2005:225.

木姜花等佐料,亦是煎炒烹煮时的常备品。当烹调腥味较重的肉类时,人们常用柚叶、柑橘叶、白酒进行去腥处理。再说到菜肴,各式酸菜、酱菜、干制腌制菜品、粑粑等都是这里的特色,例如酸菜有青菜酸、洋姜酸、萝卜酸、大蔸菜酸、豇豆酸等等。也有用野菜做酸菜的,如野伏葱酸、鱼腥草酸等。酱菜主要是麦子酱,其加工程序繁复,须先将小麦加工成米,再煮熟发酵,晒干后磨成粉末加凉开水调成糊状,再经过白天和夜晚的"日晒夜露",当呈红色且香味扑鼻时,便制成了这麦子酱,其与鲜辣子拌炒后就是一道美味佳肴。各类粑粑,亦是土家族老少皆爱的食物,有糍粑、荞粑、灌肠粑等。糍粑又分白色的米粑、黄色的小米粑、紫色的高粱粑等。逢年过节,各家各户都要做上百余斤的糍粑。为应对不同的节庆时刻要准备多种糍粑,例如婚庆嫁娶时,迎亲前三天、当天等特定日子使用的糍粑,有"耳朵粑粑""过礼粑粑""哭脸粑粑""富贵粑粑"等一些特殊的叫法。荞粑主要是用荞麦面制成的,分苦和甜两种,由桐叶包成三角形,蒸熟后食用。而灌肠粑有些不同,是用猪血拌上糯米或是小米,加入适量的食盐等佐料后,灌入猪大肠后,再蒸熟切片食用,味香且软糯。

总之,山间清泉、山上青茶、路边野菜等皆是土家族人眼中的宝物,经他们巧手加工后,茶水清香,酸菜开胃助消化。粑粑鲜醇饱腹,加之各式辣味佳肴祛湿、暖胃又健脾。可以说,这些美味共同构成土家族独有的饮食风格。

(四)节日与历法

土家族一年中有五个重大节日,分别是正月十四舍巴日、四月十八牛王节、五月十五大端午、六月初六吃新节、九月十九大重阳。

正月十四舍巴日,舍巴土家语意为"摆手活动",是土家族人用以祭祖的仪典,一般以姓氏和村寨为单位,由梯玛和村首、寨老为掌坛师,组织本社群

男女老少集结于摆手堂,献祭敬神,祈求祖神赐福,祈求来年风调雨顺、五谷丰登。

四月十八牛王节(图2-8),每到这一天,各家不得让耕牛做任何事情,让耕牛歇息一天,而且要好好"款待"耕牛,以优质的草料喂养。土家族人在这天都要杀猪,做成大肉坨祭祀牛王。族人身穿盛装,吹唢呐将祭品送到牛王祠祭祀。

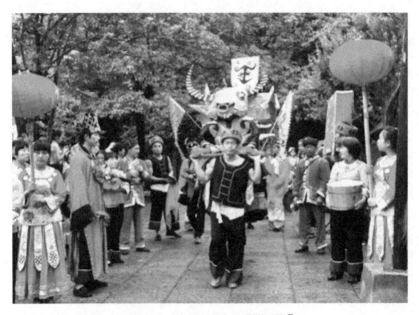

图2-8 土家族"牛王节"场景①

五月十五大端午,相传在湘西地区,由于地界偏僻,当年屈原投江的噩耗传到湘西时已是五月十五了,因此,当地人便以这一天为端午,来纪念和祭祀屈原。

六月初六吃新节是为了感谢神灵和祖宗,祈求风调雨顺,五谷丰登。这一天,土家族人民都要停下农活摆好供桌,将稻谷和肉品供奉神灵。同时祭

① 图片来源于http://bbs.zol.com.cn/dcbbs/d19_16787_uid_zjj435709182.html

拜天地,焚香祭祖。

九月十九大重阳,《龙山县志》载:龙山有大小重阳之分,小重阳为农历九月初九,大重阳为农历九月十九①。土家族喜过大重阳,以杀雄鸡饮桂花酒欢度此节。每家每户都会吃粑粑过节,敬祖先、敬土王。当地民间相传:"重阳不打粑,老虎要咬妈。"重阳节表示一年的生产结束,要庆祝一年的收成。过节时还要挑选一根长有5个苞谷的谷秆祭祀神仙,代表五谷丰登。

纵览上述内容,关乎地理位置、气候特产、地区特色、民俗风貌等内容,似与摆手舞这一艺术文化联系并不紧密。然而,透过摆手舞,却能从中洞见世代以来湘西地区的流变、发展,或许摆手舞本身只有简单的动作、走位,但这却是从原始的祭祀信仰到成为一种艺术文化的转变,是将生活琐事在舞蹈中将各式动物、农事模拟等形象生动地加以呈现。可见,这种极简的舞蹈艺术,却潜藏着巨大的能量与文化底蕴,它见证了湘西土家族的发展,更是这一方土地的艺术文化代表,尤其是永顺与龙山两县的特色、变迁与发展,在摆手舞的史料记载与舞蹈呈现中都有所印证。

第二节 舍巴日活动

土家族舍巴日活动是一种风格独特的民间活动,一般在正月或者农历三月举行。"舍巴"土家语意为"摆手","日"意为"举办""做",故"舍巴日"即"举行摆手活动"的意思。在舍巴日活动中,土家族人民缅怀先祖并庆丰祈

① 龙山县修志办公室.龙山县志[M].[出版者不详],1985:584.

愿。目前在土家族聚居地还在盛行并坚持举办舍巴日活动的地方主要集中在酉水流域的永顺、龙山、保靖以及古丈四县的村落。作为一种祭祀仪式，不同地域的土家族的祭祀对象也有所不同。

永顺县与保靖县的舍巴日活动的祭祀对象是八部大王。八部大王①的传说源于土家族史诗《梯玛神歌》，相传先祖阿妮久婚不孕，夜梦仙姑赐茶粉，饮之而怀胎三年，一胎八子，食虎奶，并建立了八部落，故称八部大王。

龙山县舍巴日活动的祭祀对象主要是八部大神。八部大神指的是八个曾在土家族先民的长途迁徙过程中做过突出贡献的部落酋长，他们的土家语名字分别叫破西卵蒙、缺太卵蒙、泽在卵蒙、拜尔卵蒙、蜡烛卵蒙、洛驼卵蒙、比耶卵蒙等。

古丈县舍巴日活动以祭祀社菩提为主。社菩提是明代抗倭七兄弟，而非传统土家族祭祀的八部大神或者八部大王。

舍巴日作为土家族从远古流传下来的一种传统大型祭祖仪式，涉及祭祖类型、祭器、祭告内容、相关人员的职责、祭祀仪式以及宴会等内容。以下笔者将分别以龙山县洗车河镇的舍巴日活动的现场文本、口述文本以及文献文本，对摆手舞的变迁和发展进行梳理与阐释。

一、现场文本

（一）时间和地点

时间：2017年4月11日（农历三月十五）。

地点：龙山县洗车河镇。

① 八部大王在不同的地区说法不一，从土家语音译过来的一说法是热朝河舍、西梯佬、里都、苏都、那乌米、拢此也所也冲、西呵佬、接也会也那飞列也。

选择洗车河镇的舍巴日活动作为现场文本的研究对象,主要原因有二:

其一,从地形上看,龙山县整体地形为南北长、东西窄,当地人将龙山县划分为南北两块。洗车河镇位于靠南半边的地界,依畔着红岩溪河与猛西河交汇的洗车河,交通便利。全县的居民都会来到这里进行物资交换,因此,这里曾一度成为洗车河流域的经济、政治、文化中心。舍巴日在此地拥有着得天独厚的发育土壤。

其二,洗车河畔的土家族大摆手堂——三月堂是该流域土家族文化的标志性物质载体。洗车河的摆手堂原址位于伯那寨,在2015年政府新建三月堂之后,其成为舍巴日得以开展的重要物质载体。随着当地政府对摆手堂的重建,这一建筑便具有了浓厚的政治色彩,舍巴日活动在相关政府部门、土家族知识分子以及当地民众的努力下又呈现出与传统舍巴日不同的全新发展态势,体现了当代祭祖仪式的变化特点。

综合以上两点,笔者以洗车河镇舍巴日活动作为现场文本的研究对象是具有代表性的。

此次的舍巴日活动分为祭祖祈福、歌舞闹春两个环节。

(二)仪式的参与者

根据目的不同,笔者将当今的舍巴日活动的参与者大致分为以下几类:

1. 活动的组织者与参与者

相对于传统舍巴日而言,如今的舍巴日由官方主办,民众主动参与。舍巴日活动由当地的政府、文化工作者、民俗精英、各路媒体人合力完成策划、宣传以及推广工作。广大民众以村镇为单位,踊跃参加舍巴日活动中的表演。

当下的舍巴日不仅保留了传统舍巴日的基本内涵,同时构建了一个以政府为主导,以发展旅游经济以及弘扬民族文化为目的的土家族文化传承

的综合平台。洗车河镇的舍巴日也将以往祭祀八部大神中的两兄弟扩大为祭祀八部大神八兄弟,扩充了祭祀的对象,使得舍巴日活动更具有土家族的文化共性,以此增加土家族人的宗族观念,使得更多的土家族人能够在这一活动中得到历史归属感与对自身的认同感。

2. 活动的表演者

首先,舍巴日活动的承办方包括洗车河镇洗车河社区、新建社区居民委员会、洗车河镇舍巴日活动理事会。其次,便是活动的主持者与表演者。主持者包括官方政府人员以及土家族民俗文化精英、土家族梯玛。表演者则来自附近村落自发组成的不同表演社团,比如龙山土家族文化健身队、洗车河学校童声乐团等。其中,洛塔乡、龙山166车队、召市镇分别表演了摆手舞。演出的最后,也是以千人大团摆的形式为舍巴日活动画上完满的句号。

3. 活动的非直接参与者

在舍巴日活动举行之时,很多游客、摄影爱好者等也会被这样一种盛大的活动吸引而来。他们有的是来"凑热闹",观看这些节目和演出,有的则会在现场拍摄许多照片。这些人便是非直接参与者。笔者也属非直接参与者,然而,与其他非直接参与者不同的是,笔者并非仅仅过来观看这场演出,而是带着一定的学术研究目的前来的。对于笔者而言,这不仅仅只是一种娱乐,更多的是一种沉浸式的感官体验与切身的参与。所谓的"非直接参与者"也并非完全与这场节日庆典无关,他们的到来同样是为节日做出了贡献。一方面,现在的舍巴日活动在本民族内传播,承担着继承与宣扬本民族文化的重任;另一方面,由政府主导的舍巴日活动也是发展当地旅游经济的重要手段,非直接参与者在这场活动中也发挥着越来越重要的作用。

(三)仪式实录

笔者于2017年4月11日清晨来到洗车河镇的大摆手堂时,这里已经布

置完毕。人头攒动的摆手堂广场周围已经围满了前来观看的游客,而表演者则已经有序地在摆手堂广场就位,准备登台演出了。

2017年4月11日上午8点58分,舍巴日活动正式开始。

1. 祭祖祈福

上午8点58分,龙山县县长身着土家族民族服饰西兰卡普就舍巴日活动的召开致辞。八个梯玛手持八宝铜铃法器,摇晃以示欢迎。这八个梯玛身穿八幅罗裙(主要为由红白布做成的百褶袍),头戴凤冠帽。其中领头者为国家级梯玛神歌传承人彭继龙,其余几人是龙山县其他地区的梯玛或是彭继龙的徒弟。

上午9点00分,龙山县副县长致辞,并向前来观光的游客介绍了舍巴日是祭祀祖先、祈求丰收的节庆活动。随后,湘西土家族苗族自治州常委兼宣传部长宣布湘西龙山土家族舍巴日活动正式开始。

上午9点05分,从民间挑选出的一位德高望重的长者朗读《土家祭祖词》。祭祖词为韵文体,内容主要是缅怀先祖,歌颂祖先勤劳勇敢的精神以及孝亲睦邻的美德。

上午9点15分,水上迎神活动开始。十一艘长约三米、宽约一米的木船组成的迎八部大神的船队由主船领头,左右各五艘依次排列。从摆手堂广场边上的洗车河逆流而上,向胡家桥徐徐行来。主船坐掌坛梯玛以及贡品队。每艘副船配土家族摆手锣鼓队员四名。到达胡家桥后顺水而下,左右排列的副船变为"八"字形。最后在快到达摆手舞广场时,船队变形为主船前后各一艘船,其余九艘副船呈正方形排列。

上午9点30分,迎八部大神、安八部大神、祭八部大神开始。船至终点,八个梯玛站在船上迎接八部大神的画像,并将画像举在身前安放直到行至摆手堂,随行队员端着祭品紧随其后。祭品包括猪肉、鸡肉、酒、粑粑等。主梯玛彭继龙用土家语念感恩祖先、祈求丰收的祭词,其余梯玛跪拜在摆手

堂外用"嗬——喂"附和。

上午10点整,祭祖祈福活动完毕,开始歌舞闹春文艺表演(图2-9)。

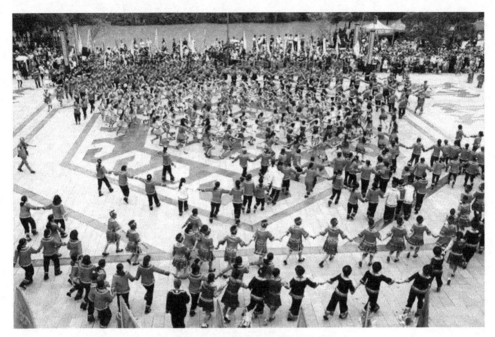

图2-9 召市镇表演《摆手舞》①

2. 歌舞闹春

上午10点,歌舞闹春活动开始(表2-1)。

表2-1 节目列表

表演单位	表演节目	表演内容
龙山土家族文化健身队	舞蹈《土家娘》	六位土家族妇女身着主体为蓝色的土家族布衣,用黑布缠住头部,手持铜铃,伴随音乐跳土家族传统舞蹈
洗车河学校童声乐团	土家族歌曲《乃哟乃》	教师带领三十余名洗车河学校的女生合唱

① 图片来源于 https://www.sohu.com/a/133224796_537052

续表

表演单位	表演节目	表演内容
靛房镇	乐器演奏《咚咚喹》	两位土家族妇女使用土家族单簧竖吹乐器咚咚喹演奏
洛塔乡	舞蹈《摆手舞》	三十位土家族青年男女,身着传统的黑色土家族服饰表演摆手舞
苗儿滩镇	舞蹈《铜铃舞》	数位土家族青年男女手持八宝铜铃,伴随着大鼓的节奏舞蹈
龙山166车队	舞蹈《摆手舞》	众多土家族青年身着黄色衣服,分为两个队列在摆手堂广场跟随音乐做摆手舞的动作,如"挖土""撒种""纺棉花""砍火畲"等等
靛房镇	土家打溜子《雄鸡争艳》	四位土家族人分别持溜子锣、头钹、二钹、马锣组成打溜子乐队进行演奏
召市镇	舞蹈《摆手舞》	人数众多,在广场围成数个同心圆进行摆手舞表演
靛房镇	舞蹈《茅古斯》	数位土家族壮年男子,一人身着土家族服饰,饰演老茅古斯,主持表演,其余人身披稻草扎成的草衣,赤着双脚,戴着稻草扎成的帽子进行粗犷的舞蹈表演
里耶镇	舞蹈《铜铃舞》	六位土家族妇女身穿豹纹裙,头顶与腰部饰以树叶编织的头环与腰带进行表演
洗车河镇	演奏《摆手锣鼓》	数位土家族壮年男子身着传统红背心与黑色布制的宽脚裤,以鼓为令,配以大锣进行演奏
全体演员	舞蹈《千人大团摆》	所有参演人员随着音乐与口令在摆手堂广场有序地排列成圈,进行摆手活动

通过上述舍巴日活动现场文本的描述来看,十二个表演节目中,摆手舞的表演所占比例为三分之一。虽然都是摆手舞,但是不同表演团队表演的

摆手舞却在人数、动作、服饰等方面既有相同点,又有区别,且这种区别又呈现出一定的规律性。接下来,笔者将从文献文本与口述文本出发,探寻土家族摆手舞的历史渊源与生成叙事。

二、文献文本的梳理

针对舍巴日活动现场文本中出现的摆手舞所呈现出的现状,笔者希望通过梳理舍巴日的相关文献文本来对土家族摆手舞的生成、流变与发展进行叙事。

(一)摆手舞的渊源

土家族是一个历史悠久、传统文化地域特色较浓的少数民族,摆手舞是土家族千百年来的文化结晶,是展示土家族风貌,反映土家族生活的传统民间舞蹈。摆手舞对于土家族来说,是重要的文化产物和历史传承。土家族有自己的语言,但没有自己的文字,因此关于摆手舞的起源流传着大量的神话、传说、歌谣等口头文学,却没有确切的文字记载。至今,学术界对摆手舞的起源也说法不一,当前有一些具有代表性的说法是值得进一步去探索确认的。关于摆手舞的起源有这样一些说法:一是认为起源于原始祭祀祈福;二是起源于军事战争;三是起源于土家先民的生活劳作。

1. 原始祭祀祈福说

在古代,巴人和楚人无法解释自然界中的风雨雷电、疾病瘟疫等灾害,便认为有个"神"的世界存在。最初从事这种占卜祭祀的人,"在男曰觋,在女曰巫"。人们认为巫能通神,神的旨意可以由巫告诉人,人的祈求希冀可由巫禀告神。于是巫就成了"化出化入"的"神"的化身和代言人了。后来人们又发现巫跳神的舞蹈动作还可使人快乐,巫风最浓的楚国便产生了对舞

蹈形式美的自觉追求，将舞蹈从礼乐中分离之后，在独立发展中又吸取了巴人的舞姿，与楚舞融为一体，形成了多种舞蹈形式。由于上层统治阶级的提倡，巴楚地区的群众舞蹈也得到相应的发展，并普及到婚丧嫁娶、生产生活与节庆娱乐之中，世代相传，从无间断。

在清光绪版的《永顺县志》中也有记载，"土庙"是供土家族祭祀的一处神圣的场所，且关乎原始宗教祭祀的舞蹈，那肢体的舞动被认为可以超凡脱俗，与神灵并驾齐驱。因而，帝王与族民会在重要的农事季节进行祭祀仪式，以求风调雨顺，举国相安，各种祭祀活动便顺理成章地保留与传承了下来。又有言出自杨昌鑫《土家族风俗志》一书："摆手舞是土家族人欢庆节日、祭祀祖先的一种大型民族舞蹈，因为土家族人尊重祖先，他们崇拜八部大神、向老官人、彭公爵主等，在祭祀中，产生了摆手舞。"[1]这句话也对土家族摆手舞源于祭祀活动之说表示赞同。专家林永仁在《巴楚文化》中写道："巴楚舞蹈是从原始祭祀的巫舞发展而来的。"其意说明土家族摆手舞起源于原始祭祀中的巫舞。

由此可见，土家族摆手舞起源于原始祭祀的巫舞之说，主要是根据摆手舞自身的舞蹈动作，将其意象化而产生的。这种说法有一定的根据，但是，除"祭祀"之外，摆手舞还包括反映"狩猎""农事""民俗""军事"等多方面的舞蹈动作，它们同样是摆手舞中不可缺少的内容。巫术是远古时代极其重要的文化现象，但它不能涵盖原始时代的所有社会活动。它并不能替代生产、政治生活中经验的积累，只能对它们产生一些影响。音乐和舞蹈是巫术的重要成分，但这只表明它们被巫术利用了，或者说它们被巫术或多或少地发展了。因而，把巫舞作为摆手舞的起源，缺乏足以使人信服的理论依据，不能阐释摆手舞产生的全部原因和土家族早期的舞蹈现象，这是不严谨的结论。

[1] 熊晓辉.湘西土著音乐丛话[M].北京：中国文史出版社，2004：70.

2. 军事战争说

部分研究者认为摆手舞起源于军事战争。摆手舞的初衷是为了鼓舞士气,恐吓敌人。军事战争说的代表人物之一段绪光曾发表《巴渝舞的源和流》一文,段通过研究摆手舞的动作,发现其中有很多动作具有军事战争中的动作的特点,因此他认为摆手舞有可能是古代战场遗留的产物。还有学者认为,土家族摆手舞的起源是武王伐纣时"牧野之战"中的"军阵舞"。"军阵舞"是通过排舞来鼓舞士气、振奋人心,从而击退敌人。公元前十一世纪中期,武王伐纣的行列中有由土家族先民组成的载歌载舞的"巴师",因此这种舞蹈也被称为"军前舞",顾名思义就是战前鼓舞军心,在气势上压倒敌人。在晋代《华阳国志·巴志》中有云:"周武王伐纣,实得巴、蜀之师,著乎《尚书》。巴师勇锐,歌舞以凌,殷人倒戈,故世称之曰'武王伐纣,前歌后舞'也。"[①]无论是"军阵舞"还是"军前舞",这些古文记载对于土家族摆手舞源于战争的说法都给予了一定的证实和认可。

3. 劳动起源说

摆手舞是一种反映土家族先民狩猎、生产、劳作等生活情景的艺术,它产生于原始社会,是土生土长的民族舞蹈。学术界中持这一观点的人认为,人类社会的一切物质和精神财富,都是由劳动创造的。陈廷亮、黄建新在《摆手舞非巴渝舞:土家族民族民间舞蹈文化系列研究之五》中也说过,摆手舞是土家族先民原始氏族生活的艺术写照。

从摆手舞的内容上看,大多是对人类生产、生活中劳动过程、各种活动等的模仿,从舞蹈动作的特点上看,舞蹈中舞者多为双手摆动,双脚上下颤动,顺手顺脚,这些舞蹈动作的特点是山区人民背筐行走山路的典型特点,是劳动造成的结果。在深入地学习了土家族摆手舞的舞蹈动作之后,笔者

① 郑敬东,唐德正,等.重庆古文化资源研究[M].重庆:重庆出版社,2014:193.

认为土家族摆手舞源于土家族先民原始的劳动生活之说是众多说法中最有迹可循的。虽然不同地区所保留下来的摆手舞的动作不完全一致，但是使用频率最高的舞蹈动作，大都与农事活动相关，单看舞蹈动作的名称，像"挖土""收玉米""打浪子""打糍粑"这样的命名，无一不是对日常生产动作的直接反映。

（二）摆手舞的分类

舍巴日活动实际上是土家族的大型祭祀活动，摆手舞作为舍巴日活动的一部分，服务于舍巴日。具有强烈历史延续性的舍巴日活动继承了古代祭祀仪式的诸多环节，摆手舞就是其中最重要的一环。虽然摆手舞的流传广泛，也产生了极强的地域性特色，但是各地区的摆手舞内涵基本相似：摆手舞通过与摆手歌相互配合，以乐舞的形式模仿生产、生活活动，表达对祖先的崇拜。土家族人将摆手舞分为大摆手与小摆手两类，而这种划分的依据在于摆手舞的规模与形式。下文将从摆手舞的规模、祭祀对象、开展时间、活动程序以及舞蹈内容等方面对这两类摆手舞进行论述与区分。

1. 大摆手

大摆手土家语称为叶梯黑（Yevtixhhex），是大摆手祭祀活动中的主要内容（见表 2-2）。

表 2-2 大摆手

规模、祭祀对象、开展时间	大摆手活动是土家族人民祭祀祖先的一系列仪式性活动。八部大王是大摆手的祭祀对象，本族人一直认为他们是自己的祖先。村寨之间一般举行的是小规模的大摆手，大规模的摆手舞就需要以县甚至市为单位联合举行。参加大摆手活动的人数最少时几百人，最多时上万人。摆手舞一般两三年举行一次，时间大多安排在正月的上旬和中旬，活动时长为三至七天不等，绝大多数在摆手堂举行。总的来说，大摆手活动组织规模大，活动开展时间长，参演人数多

(续表)

活动程序与内容	为期三天的大摆手活动分"披甲""猪祭""狗祭"等内容。为期七天的大摆手活动的具体项目为"闯驾进堂""纪念八部""兄妹成亲""迁徙定居""农事活动""送驾回堂"等。大摆手活动内容包括请神祭祖、跳摆手舞、唱摆手歌、演"茅古斯"、军事比赛、游戏等
舞蹈内容	表现人类起源、民族迁徙、军事战争中的抵御外敌等宏大场面。大摆手表演时表演者手中都持裹有红缨或黄帛的武器,或为长矛,或为齐眉棍

2. 小摆手

小摆手(见表2-3),土家语叫"Sevbax(舍巴)"或"Sevbaxbax(舍巴巴)"。舍巴日便是土家的小摆手。

表2-3 小摆手

规模、祭祀对象、开展时间	小摆手规模相对较小,由一个村或一个寨来举办,参加的人数少至几十人,多至上百人。小摆手活动通常在正月初三举行,男女老少汇聚在摆手堂,活动进行一昼夜,一般舞者十多人,百余人围观,主要祭祀对象为彭公爵主、向老官人或田好汉等英雄人物
活动程序与内容	小摆手不管是三天还是七天的活动,其内容都主要是请土王、敬土王、送驾、扫堂等
舞蹈内容	表现人民生活劳作的场景,具体动作都是对土家族人在生产生活中各种劳动、生活动作的模拟,而且小摆手的表演者都是徒手跳

(三)摆手舞的发展与演变

原始宗教祭祀性质的土家族摆手舞经历了秦汉隋唐的形成期、宋元明清的发展期以及中华人民共和国成立后的几个重要时期的演变和发展,成为土家族摆手舞文化重要的阶段性特征。在漫长的历史过程中,摆手舞的表演内容、形式与时间不断发展并最终形成具体的特定形态。

在秦汉隋唐时期,摆手舞主要的表演内容被确立了。祭祀神灵与表演军武作为摆手舞的主要内容,可以追溯到摆手舞最早的形成期。如今我们看到的湘、鄂、渝地区的土家族很多都是在秦汉时期巴人南迁后定居在此的。摆手舞也在这一时期伴随着民族迁徙而形成。现有的土家族《摆手歌·民族迁徙》在描述土家族迁徙时提到了摆手舞。这意味着早在迁徙过程中,摆手舞就已经存在了。这首歌曲描写了土家族人在迁徙过程中带上竹卦、王龙尺等各种道具向神灵询问迁徙的方向,同时,以摆手舞的方式对神灵进行祭祀。

在摆手舞的形成过程中,表演军武的内容来自于摆手舞与巴渝舞的历史渊源。巴渝舞是汉代时期著名的乐舞,它源于巴蜀地区的賨民舞蹈,这种舞蹈的表演内容就是以军武为主。关于巴渝舞的来源,《华阳国志·巴志》中记载:"阆中有渝水,賨民多居水左右,天性劲勇,初为汉前锋,陷阵,锐气喜舞。帝善之,曰:'此武王伐纣之歌也。'乃令乐人习学之,今所谓'巴渝舞'也。"这种军武舞蹈在表演内容与形式上都与摆手舞存在相似之处。

汉代统一集权巩固后,土家族摆手舞慢慢发展起来,并有了固定模式。从内容上来看,除了上述两种歌舞内容外,祭祀内容和舞蹈动作有了固定的程式与范式。这一时期的摆手舞是用于祭祀祖先的,祭祀对象为八部大王。在这一基础上,摆手舞形成了固定的演出场所,土家族人民为八部大王单独设立了大王庙。这一时期的摆手舞在大王庙中以"同歌摆手"的舞蹈形式对先祖进行缅怀与纪念,并求风调雨顺,共庆丰年。这种舞蹈形式场面宏大,涉及人数较多,成为后来大摆手的雏形。

至隋唐,汉文化的广泛传播也影响了土家族人生活的方方面面,最明显的影响在于农耕文化深刻地改变了土家族的生产劳作方式。刀耕火种、经营畲田等生产方式迅速发展起来,并成为湘西土家族人普遍的生产方式。

《东斋记事》载:"沅湘多山,农业为种粟……纵火焚之……播种于其间……"①随着劳动生产方式的发展,摆手舞的表演内容从祭祀与军武开始扩大到对日常生活的模仿。我们现在所说的以反映日常生活为主的小摆手便产生于这一时期。

宋代末期到明末清初,土家族地区开启了近四个世纪的土司制度时期,朝廷开始加大对土司的支配,中原汉文化不断地渗入到土家族文化之中,改变了许多交流方式,农业生产也从原先的刀耕火种过渡到与汉族地区相差不大的精耕细作。受中原文化的影响,土家族人之间加强了合作与交流,生产方式、劳动内容、劳动对象等方面都发生了改变,并慢慢地形成了同姓宗族大聚居的生活方式。随着精耕细作的农耕生产方式和同姓宗族大聚居的生活方式的出现,小摆手在这一阶段不断发展。从表演内容、形式等方面来看,这一时期的摆手舞已经日趋完善与成熟,具体来说,主要有以下几个特征:一是摆手活动有了相对固定的形式和内容。二是摆手舞的动作内容与土家族人民的劳动生活紧密联系了起来,出现了更多的模拟再现生产生活的动作。三是从活动的人数上看,摆手舞已经形成了一定的规模,同时演出时间相对固定。对于以上几点,《湘西龙山县志·风俗志》有记载:"土民祭土司神,有堂曰摆手堂,供土司神位,陈牲醴,至期即夕,群男女并入,酬毕,披五花被,锦帕裹首,击鼓鸣钲,舞蹈唱歌……歌时男女相携,翩跹进退,故谓之'摆手'。"②

到了清朝,清政府为了统一多民族国家政权,对土家族地区实行了"改土归流",废除了土司制度,建立了郡、县。"改土归流"实际上使众多外来文化涌入了土家族人民的生活地区,在这一背景下,土家族文化与外来文化相

① (宋)张淏撰.云谷杂记[M].北京:中华书局,1958.09:104.
② 彭继宽,彭勃.土家族摆手活动史料辑[M].长沙:岳麓书社,2000:11.

互融合,不仅使摆手舞走出了土家族,同时摆手舞在内容和形式上也吸收了外来因素。当然,"改土归流"也带来了一些负面的影响:首先,道教、佛教思想的传播使得摆手舞的原始祭祀巫风日渐淡薄。其次,清政府强行推行"官话",即汉语,土家族摆手歌中所用的土家语就逐渐衰落,从"改土归流"前的"乡谈多不可解",到"改土归流"后"能道官语者十之五六,能操种音者十无一二,惟乡曲间有蛮声"①。直到民国末年,社会局势动荡,摆手歌、摆手舞遭限制,从此以后便逐渐开始衰落,当地群众参加活动的积极性也随之减弱。

　　中华人民共和国成立后,党和政府十分重视对土家族摆手舞这一艺术的发掘和运用。除了对各地摆手舞进行社会调研外,各级文化部门也开始组织摆手活动。然而,在20世纪60年代后的长达十年的特殊历史时期中,土家族众多摆手堂被捣毁,摆手舞所用的服装、道具、资料也被烧得一干二净。随着改革开放春风的吹入,湘西龙山土家族摆手舞才又一次回到了土家族人的怀抱。从以上湘西龙山土家族摆手舞的历史沿革来看,摆手舞是随着社会的变化、民族的发展而逐渐形成和完善起来的。在历史的长河中,摆手舞有兴有衰、有存有变,积淀了不同时期的历史文化内涵,并且逐渐形成了自身的形式和特征。

① 段超.土家族文化史[M].北京:民族出版社,2000:130.

第三章
摆手舞的承载者叙事

对于摆手舞的传承，无论是舞蹈动作的学习，还是摆手歌的传唱，都需要依靠人去亲力亲为，才能代代相传，尤其是在演唱方面，因土家族没有文字对其进行详细记载，只能是传统的口传心授的模式，因而更加凸显了传承人的重要性。本章内容根据2016—2019年多次在湖南省永顺县、龙山县等地的采访实录整理而成，包括湘西土家族摆手舞传承人、摆手舞的动作、摆手歌的内容、伴奏乐器、表演场地等内容。

第一节　国家级土家族摆手舞传承人——田仁信

1933年田仁信出生在湖南永顺县大坝乡中有着"中国土家族第一村"之称的双凤村。生长在土家族摆手舞世家之中，田仁信从小受到摆手舞这一民族民间艺术的熏陶，6岁就跟父亲田万（田忠海）、爷爷田富贵学跳摆手舞，成为典型的家族型摆手舞传承人。他在成长过程中逐渐掌握了祭祀仪式和

舞蹈技巧,并多次参加省里和全国性的民间文艺会演,首次把摆手舞展现在全国性的舞台上,并通过媒体介绍到世界各地。与此同时,田仁信也注重对摆手舞进行更广范围的传承,先后培养了田朝发、田明礼等徒弟。

令田仁信名声在外,甚至被称为"土家族摆手舞第一人"的重要原因,是他多次进京表演土家族舞蹈的经历。1953年田仁信代表湘西到长沙参加少数民族文艺会演。1956年去北京参加少数民族文艺会演,表演了摆手舞,还得到了与周恩来、朱德、贺龙等老一辈无产阶级革命家见面的机会。1996年和2002年两次进京表演摆手舞,受到了党和国家领导人的热情接见。1999年田仁信受邀,带领双凤村的土家族摆手舞艺人到湖北民族学院表演。2002年,永顺县在北京中华民族园举办土家族舍巴节,田仁信又担任摆手舞领舞参加演出,并接受了凤凰卫视等电视台的采访,将土家族摆手舞介绍给全世界,得到了县级政府的嘉奖。在多年的从艺生涯中,田仁信曾多次在县、州、省级演出中荣获优秀演员奖,获得了大量锦旗、奖状、奖杯。2008年,田仁信被认定为国家级非物质文化遗产代表性项目土家族摆手舞代表性传承人。

一、学艺

问:你们村里都是姓田的吗?是不是祖上一直住在这里?

答:不是,我们土家族祖先就是从各地慢慢迁徙过来的,听老一辈的说,我们这一脉是和彭姓的人一起从坡脚乡迁到这儿来的。以前我们村姓田的人多,时间长了,彭家人也不断开枝散叶,慢慢形成现在两三百户人家的繁荣村寨。

问:那您有兄弟姐妹吗?他们会不会跳摆手舞?

答:有,我们这一辈的人,至少也得有两三个兄弟,因为我父亲是二婚,

我有一个哥叫田仁新,还有两个姐,我这两个姐和我不是一个娘生的。我哥会跳摆手舞,每回都主要负责"茅古斯"中的"扫堂"动作,不过他年龄比我大一轮,现在已经去世了。

问:那您的摆手舞主要是跟谁学的呢?

答:我家算得上是跳摆手舞的世家,我爷爷教我父亲和我大伯,等我和我的兄弟姐妹这一辈长大了,我父亲和大伯就开始把他们学的东西教给我们。我印象中,很小的时候,只要村寨里有摆手活动,我总是跟在我父亲屁股后面。他经常在队伍最前面领舞,我就跟在他后面,经常看他的动作,学他的唱腔,耳濡目染,这也算是一种传家本领吧!

问:您还记得是几岁开始跟着您父亲学跳摆手舞的吗?

答:六七岁的时候吧,那时候也没什么跳得好坏,就是单纯地想学。我记得小时候,每当过完年大家走完亲戚,正月初三、初五这样的单日子,天麻麻黑的时候,村口两边的山包上被火把照得亮堂堂的,我们村附近村寨的父老乡亲们就都聚在双凤村村口的摆手坪这儿,打起锣鼓,高高兴兴地围着篝火跳起摆手舞。我父亲也算是民间艺人了,大家都说他摆手舞跳得好,唱歌也是出了名的。平时的话,我们家有五六亩地,我父亲天天忙于农活,没什么时间专门教我,只有在过年的时候跟着父亲跳时,他才会手把手地教我,跳得不对的地方也能给我指出来。每年都锻炼,动作也慢慢熟练,摆手歌也唱得越来越熟练了。

问:听您讲的感觉更有意思,您能给我们描述一下正月里跳摆手舞的场景吗?

答:摆手舞是在锣鼓的伴奏下逐渐热闹的,跳的时候大家一般会围成一个大圈,以前主要跳摆手舞的结麻、挽麻团、打蚊子等13套动作,现在以简单的单摆动作为主。等跳到回旋摆动作的时候,我就开始领唱以前我父亲教我的歌,我唱一句,乡亲们跟着和一句,场面非常壮观。跳完13套经典动

作后,就开始玩耍狮头、茅古斯等活动,或者有的村民跳累了就回家休息了。

问:我知道,您跳摆手舞可以说是远近闻名了,您参加过什么比较大的演出吗?

答:现在想想,我印象最深刻的演出还要数1956年那一回。那时候我才23岁,当时是跟着我父亲到长沙参加学习活动。学了3个多月,被选拔到北京天桥剧场、北京工人俱乐部跳摆手舞、唱摆手歌,还见到了周恩来总理、宋庆龄、贺龙等国家领导人。当时心里非常激动,那时候我们这个地方很少有去过北京的,我感觉很骄傲,还参观了北京的天坛和其他地方,拍了好多照片,只不过时间长了,照片都烂了。我原本是在县里跳的,后来经过选拔,一步步到市里、省里,后来才获得去北京的机会,回来后还到凤凰县演出过,向乡里、村里的领导作了汇报呢。

问:我们查了相关资料,好像传统的摆手活动,是由村寨里比较有名望的梯玛带领土家族人跪拜"八部大王",您见过梯玛吗?

答:我听老一辈的人说过,梯玛其实就是你们所说的"巫师",但是我没有见过。我记得小时候,村里要是有小孩身体不舒服,或者"中邪"的话,大人就会从外地请梯玛来"施一顿法",孩子的病可能就好了。

问:现在跳摆手舞也算是土家族人的一种娱乐活动,您有没有组织大家正规教授摆手舞的动作和相关故事?

答:是的,先前的摆手舞主要是祭祀的时候跳,现在村里人也不在意动作是不是标准,这也使我头疼。其实很早以前县里就派人来调查过摆手舞的情况,后来也组织排演过摆手舞,甚至创新出打谷、挖地、掰苞谷等一些新的舞蹈动作。在我看来,他们跳的动作有的都不太标准,我有时候也会说他们,让他们改,我还是希望这个舞能原汁原味地流传下去,还是要注意保护和传承原生态的重要性。好像是2000年前后,永顺县的文化局也请人去给毕兹卡艺术团的演员上课,去教他们跳摆手舞,这也算是摆手舞走出湘西的

重要一步吧。

问：您现在作为摆手舞的国家级传承人，有没有给您的生活带来什么实质上的改变？

答：2008年我被评为国家级摆手舞传承人，国家一年发放8 000元工作津贴，每年都有县文化局的人来看我。现在也是受大环境影响，村里年轻人过年虽然也都来家里拜年，但是人家都更喜欢打麻将、看电视、玩手机什么的，对摆手舞的兴致没有以前那么高了。只有等有人来参观的时候才能组织起来，成为一种演出形式。也就是从2008年开始，我先后参加了永顺县组织的艺术团、培训班的教学工作，跟我学摆手舞的人应该有百余人了。我现在最想做的就是收徒弟，想比较系统地教他们唱摆手歌、跳摆手舞，要不然以后连领唱的都难找喽。之前也有湖北民族学院的人找我过去教摆手舞，我很乐意干这件事。但是效果不太好，现在的小孩都不太能说土家族话了，只能跳，唱上面还是欠缺的。

问：您认为现在收徒弟有什么难处吗？

答：我陆陆续续地也收了彭家海、杨春花、彭金平、王春桃、何忠良、彭劲松等学生，主要还是从我们村里的年轻人里选对这感兴趣的。你说的难处，就是现在村里人很少有安心待在家里种地的，年轻人都出去打工赚钱了。而且现在土家族话说的人越来越少，这对我教唱摆手歌也是一个难事。

二、行艺

问：摆手舞有什么基本动作吗？

答：摆手舞其实挺简单的，只要掌握单摆、双摆、回旋摆三个基本动作就行，你们肯定一学就会。这三个动作又被称为娱乐型动作，其实他们没有什么特定的表现意义，就是通过单纯的摆手动作来连接、过渡、装饰其他主要

动作。我们村上的人基本都会跳,每次有摆手活动,几乎每家每户都会热情参与。

问:那您能大概给我们介绍一下单摆、双摆与回旋摆这三个动作具体是怎么跳的吗?我们想学习一下。

答:好,你们愿意学,我很乐意教的。这三个基本动作一般是根据故事情节的发展变化穿插在整个摆手舞表演之中。单摆主要突出身体与髋关节的摆动,双膝微屈,左脚上前一步,双手顺势向前一摆,当双手轻轻向后摆时,右脚即跟着上前半步;再反方向做一次;然后左脚上前一步,右脚上前半步,双手前后轻轻连摆两次;双脚停住,双手前后重摆一次。单摆主要表现农事型动作。双摆就是需要表演的人每走一步转半个圈,再交叉摆动双手一次。回旋摆就是先向圆圈队形的一个方向摆,再返回向另一个方向摆。还有一个土家族摆手舞中比较特殊的动作叫作同边摆手,这个动作的特点就是同手同脚,在跳舞的时候膝盖要一直保持弯曲状态,在每个动作的最后节拍膝盖弯曲得更低一点,双手的摆动不高于肩膀,肩膀与手或伸直,或有固定的弯曲弧度,遇到重拍时向上摆,遇到弱拍时向下摆,幅度随着节拍越来越小,双手和上身跟随节拍颤动,在此基础上变化动作,从而在舞台上呈现出丰富的表演。

问:从这三个基本动作来看,摆手舞有什么特点,您给我们总结一下吗?

答:我刚才这么说你们可能觉得比较复杂,其实可以总结为四点,即顺拐(同手同脚)、重拍下沉、双腿屈膝、全身颤动。和其他舞蹈相比,摆手舞最显著的特征就是顺拐,也就是在保持手脚默契配合、动作一致的情况下,用不超过肩膀的幅度与脚同边甩手;下沉是在重拍的时候身体表现出一种向下的感觉,两个手都打开,跟着腿上的动作有弧度地上下摆手,给人一种沉稳、坚实的感觉;屈膝,就是说上身保持平稳,膝盖稍微向下弯曲,脚掌发力来保持稳定;动作的颤动主要是为了表现一种勇于坚持向前的执着精神。

只要掌握了这些动作要领,就能把我们土家族人民粗犷随性的民族风格、质朴而风趣的生活气息大致呈现出来了。

问:除了基本动作,摆手舞还有什么动作,有什么具体的分类吗？请您给我们介绍一下。

答:之前我也说过了,传统的摆手舞动作是从我们土家族人的日常生活场景中提炼出来的。现在的摆手舞也是在继承和借鉴以往的动作,大部分也是来自于生产生活。除了基本动作之外,摆手舞的舞蹈动作主要可以分为生产型、生活型、动物型、军事型、祭祀型几类,我详细跟你们说一下。

生产型动作自然就是发生在田间地头和家中的耕作等农事劳动,我们土家族人一年四季要做的活有砍火畲、挖土、种苞谷、摘苞谷、播种、插秧、踩田、割谷、打谷子、薅草、摘小米、扯黄豆、挑岩、打油、拖木料、纺线、牵线、打草鞋、挽麻团、织锦等等,这些都可以作为摆手舞的动作素材。其中,最具代表性的原始表演动作就是砍火畲。它的表演形式是这样的:表演的人打扮成穿棕叶衣服或毛人身,表演时每人手中拿一根代表杀刀的棍棒,挥棒四处乱砍的时候表演吃喝、吼闹或唱土家族语歌,然后用火东点一下西点一下地烧纸,直到满坪都出现火堆才算结束。

生活型舞蹈动作主要是来自于我们日常琐碎的生活场景,非常容易理解,以摆手舞的形式表现出来就显得活泼可爱,我觉得这是属于我们土家族人民特有的生活情趣。有些动作我们跳的时候,你们只要发挥想象力就能猜到我们想表现的具体内容,十分有趣。这类动作有打粑粑、打蚊子、梳头、抖虼蚤(见图3-1)、喝豆浆、打草鞋、钓鱼、打猪草、晒太阳、遮太阳、扇扇子、对水照影、洗衣服、磕头、推磨子、舂碓、做糖糁、杀猪、捡枞菌、抬灯笼、点火把、放牛等。

图 3-1　抖蛇蚤动作示意

　　动物型动作主要是模仿动物形态和特征,动作十分简单,节奏性较弱。古代先人就与动物关系密切,狩猎、饲养或驯服动物为自己所用,并流传至今,这就出现了"磨鹰搬鸡""大鹏展翅""跳蛤蟆""拖野鸡尾巴""螃蟹伸脚"等与动物相关的摆手舞动作。例如,在跳"大鹏展翅"这个舞蹈动作时,舞者呈金鸡独立状,将重心过渡到一只脚上,两手臂向两旁伸展开,模仿大鹏展翅的动作上下挥动手臂。在跳"水牛打架"时,两个人对跳前相对而站,四目对望,双手相互抱于胸前,双膝尽量向下蹲(共四拍)。第一拍右脚向右斜前方一步,左脚向左前方上一步,右脚向左稍抬起 45°;第二拍动作与第一拍动作相同,方向相反;第三拍右脚向前上一步,左脚抬起 45°,上身同时转体 180°(两人面对面交换位置);第四拍以右脚为重心,左脚向左斜前方踢起 45°(动作过程中左脚始终不落地,后半拍深度下蹲一下再踢起)。两人配合好,看起来很像两头牛在"斗架"。还有模仿螃蟹的名叫"螃蟹伸脚"的动作(见图 3-2)。第一拍左脚向左侧跨一步,跨脚时胯部微向左摆,双手自然伸开举至齐耳,掌心向前,面向一点钟方向,右脚向左脚靠拢;第二拍右脚向右侧踢,身体向左侧斜;第三、四拍动作和前两拍相同,方向相反;第五拍身体向左转 90°,左脚向前迈出一步;第六拍右脚向后伸出,伸

图 3-2　螃蟹伸脚

脚的同时双手向左右两边伸出；第七、八拍和第五、六拍动作相同，方向相反。

军事型动作主要是模仿军事活动或反映军事的动作，以此纪念土家族先民的战争场景和英雄事迹。此类舞主要在战斗前表演，以此增长士兵斗志、凝聚军心，具体动作主要有"吹牛角号""拼刺""土王与客王打仗""劈刀""喝庆功酒""列队""披甲""登长竿""涉水""过沟""赛跑""拉弓""射箭"等。这些动作都是古代的军事动作，可惜因为各种主客观原因，当下已经失传了，我们现在也见不到了。

祭祀型动作是在祭祀土王的宴会上表演的复杂舞蹈动作，它们通常要求有一定的表演人数，还需要列队，有不同的动作线条。如朝拜、耍浪子、古树盘根、拉弓、切削、庆胜利等。目前已经没有掌握此动作的艺人，因而也失传了。

问：这些摆手舞的动作表现了什么，您认为有什么特别的寓意吗？

答：我们土家族人祖上世世代代都是靠渔业、农业为生，通过模仿、再现的方式将从事耕种、渔猎等农事活动时常用到的动作融入摆手舞中，最主要的还是为达到娱乐的功用，例如能让人们在紧张的农事间隙稍作放松。我认为摆手舞作为土家族的代表性舞蹈，必然具有属于它的独特色彩。从这些舞蹈动作中，我们不难想象出以往土家族人为了生活不停集体劳作的场景，以及其中蕴含的土家族人民辛勤、朴素的性格和独特的生活情趣。

问：摆手舞在不同的时代下，以什么样的形式存在呢？

答：其实自古以来，我们土家族人就有举行摆手活动等原始祭祀仪式的传统。时间大概是在每年的正月，根据不同地方的生存环境、族系和生活方式的差异，在表现形式和时间上可能有一定偏差，有的地方是正月初一至十五，有的地方是正月初三至十七举行，形式上分大摆手和小摆手两种，摆手舞的内容主要是围绕着"农事生产舞""丰收喜庆舞""求神祭祀舞"这几个类

型展开的。每年这个时候,各个村寨的土家族人扛着龙凤大旗,打着灯笼火把,吹起牛角号、唢呐、咚咚喹,点燃鞭炮,放起三眼铳,抬着牛头、粑粑、刀头(即大块的熟肉)、米酒等供品,浩浩荡荡的队伍涌进摆手堂。先举行祭祀仪式,由一位有声望的土老司带领众人行过叩拜礼后,便在供奉的神像下面边跳边唱神歌。土家族男女老少聚集在摆手堂外的坪坝上开始跳舞,在锣鼓的节奏和专人带领下按照一定的规律和顺序起舞:先表演各种摆手动作,其次表演生产劳作、收割采集农作物的动作,再次表演土家族人庆祝家禽、畜丰收的舞蹈,最后表演人们祭祀先祖、朝拜神灵保佑来年再获丰收等收摆动作。整个舞蹈过程生动形象,高潮迭起,从中可以清楚地看出土家族儿女对美好幸福生活的向往和追求。唱的内容多是颂扬土王及祖先的恩德和业绩,表达土家族人的无限怀念之情。还要象征性地恭请土王和祖先前来参加摆手盛会,与民同乐。在举行活动时,男女相携,翩翩起舞,其舞姿用"千姿百态"来形容一点也不为过,形象逼真,优美原始古朴,成为了祭祀活动的重要组成部分。

问:那么请问摆手舞的伴奏乐器方面主要有哪些固定搭配呢?有歌相和吗?

答:摆手舞的伴奏乐器主要以大鼓、大锣等打击乐器为主,主要由牛皮大鼓一个、鼓槌一对、大锣一面、锣槌一根组成。通常情况下,鼓的直径在 0.6~0.85 米,高度为 0.65~0.85 米。大锣直径为 0.65~0.85 米不等,凹凸深度为 0.04 米左右,鼓槌、锣槌视鼓锣大小而相应配置。在进行摆手活动时,由一人或两人在摆手堂中心击鼓敲锣演奏以指挥全场。常用的曲牌有单摆、双摆、磨鹰展翅、撒种等,这些乐器的加入,主要为呈现出节奏平稳、强弱分明、雄浑深沉的特点。

说到相应的歌,还真有与摆手舞相对应的摆手歌,而且还是以前就有的。传统的摆手歌主要是演唱和叙述土家族的历史,歌词有长达一万多行

的古老长诗，一般是五字、七字句，每三句为一段落，曲调随锣鼓定音为调，全部用土家语歌唱，词韵清晰，深沉豪放。通常情况下，歌舞相和，唱什么内容就舞什么动作，以表现土家族人民勤劳、勇敢、智慧、耿直的民族性格。在我们这儿呢，摆手舞可以看作是歌舞相互融合的一种综合艺术，跳摆手舞的时候唱的歌就叫摆手歌，不过现在一般不怎么唱了，我听老人说好像有被留下的歌词，分别是山歌《要吃饭就要挖土》《点兵歌》，就是用简单的歌词表现那个时候对英雄的崇拜或者一些生活理念。

问：能具体给我们介绍下一下大摆手和小摆手有什么差别吗？

答：其实，摆手舞与土家族原始的宗教祭祀仪式密切联系，这两种摆手舞很容易分辨，它们的形式和表演程式都大不相同。

我们土家族人管大摆手叫"叶梯嘿"，大摆手人数众多、规模大，形式复杂，表演时间也较长，表演的主要内容是人类起源、民族迁徙、冲锋杀敌、缴获军械的军事战争场面和比武送神等典仪，以此祭奠八部大王，通常由几个县的村民集中在龙山县的马蹄寨和龙车村、古丈县的利湖等地举行，三年举行一次，一般会持续三天，表达土家族人对祖先英雄丰功伟绩的歌颂和赞扬。这种形式主要流行于"改土归流"以前，大摆手带有较强的宗教祭祀性色彩，表演的人穿着都有讲究的。村寨里的男女老少高举龙凤大旗，身披西兰卡普①，肩扛或手拿长矛、齐眉棍、梭镖、鸟枪火铳结伴到摆手堂。在行走的过程中他们会吹牛角、土号、唢呐，点响三眼炮，以营造热闹的气氛。作为引导角色的土老司手执铜铃司刀，头戴凤冠高帽，身系八幅罗裙走在队伍的最前面进入摆手堂，唱着古老的"梯玛歌"，歌词内容丰富，冗长如史诗般的数万行歌词展现着土家族人历史上的生活画面。组织形式是以村寨为单位列成一排，一般为八排，每排的人数无固定数目，依村寨人数不同而异，每排

① 土家语，是对土家族传统手工织锦的统称。

的队伍逐序分为八个组别,分别由第一组旗手,第二组祭祀组,第三组朝简组,第四组神棍组,第五组小旗组,第六、七组摆手组,第八组炮仗组构成。这些村民跟着锣鼓节奏变换队形,以欢蹦跳跃的动作相互流动穿插,舞姿刚劲稳健,运用棍、叉、梭镖表演出各种防身、围猎的技艺,似艺似舞,别具一格。跳到情绪高涨时就会发出与鼓点相呼应的"喃喃也—啼—也"之声。还有一首介绍摆手活动盛况的竹枝词:"福石城中锦作窝,土司祠畔水生波,红灯万点人千叠,一片缠绵摆手歌。"

土家语中,小摆手又叫"舍巴日",又被称为"文摆"。小摆手是在土家族风俗习惯变迁的背景下,在大摆手的基础上演变而来的一种摆手舞,人数较少,规模较小,形式简单,表演的时间也较短,一般是一天一夜。表演场地、年龄、人群不受限制,跳舞过程中能够自由出入,有很大的自由性和开放性。小摆手又被称为农事舞,一般是每年跳一次,以展现我们土家族人的农事生产、丰收喜庆和求神祭祀等活动为主,内容非常丰富,包含了一年四季的农事活动,有正月扫地,二月砍草、接铁匠、打农具、挖土,三月耕田,四月撒种,五月插秧、除草,六月除二道草,七月打谷子,八月背苞谷,九月重阳打破牛栏,十月小阳春种麦,十一月打猎,十二月办年货。形式上去繁就简,是更加趋于生活化、娱乐化、大众化的舞蹈形式,正是这样,小摆手较大摆手更具有普及性。每逢节日、重大活动或迎接远来的客人,都要跳快乐的摆手舞。一般以村寨或者家族、姓氏为单位,人数在几十至上百人,由单摆、双摆、回旋摆三个基本动作串联组成,很少用道具来辅助表演,动作优美细腻,以祭祀彭公爵主、向老官人、田好汉和各地土王以及本宗族的先祖为主。跳舞过程中,首先要吹大号与唢呐,同时敲打锣、镲、鼓,燃放三眼炮和大鞭炮;之后,由主持祭祀仪式的土老司带头,一众人便围成一个圆圈(通常是男在外圈,女在内圈,偶尔也有纵队"人"字形等队形),由一人在前面领舞,众人跟随节奏开始逆时针不断地循环舞动。

无论是大摆手还是小摆手,常一村、一寨或数寨联合举行,每次活动都是有数万人参加的土家族歌舞集会,既是土家族一次大规模的文娱活动,也是土家族与其他民族之间的物资交易会,而且大摆手和小摆手还有一个共同点,就是在摆手活动之前都要进行祭祀。

问:我记得大摆手以前最大的用途就是完成祭祀的仪式章程,您能给我们详细地介绍一下大摆手的具体表演流程吗?

答:传统大摆手程序非常繁杂,第一天先由掌坛师(梯玛)或寨上德高望重的老人祭八部大王。祭品摆好后,总掌坛师唱颂扬八部大王的《摆手歌》,等候各排到来。以姓氏为单位,每25人为一排的土家族乡亲们在各自选择的场地进行排甲。所谓排甲就是整理摆手队伍。摆手组的全体成员扛起龙凤大旗披上西兰卡普,邀请其他排的人员到达集合地点,然后去八部大王庙参加摆手活动。

各排人员都到达集合地点时,顿时火炮连天,举行相互迎接的仪式。这时各排掌坛师开始请神。各排在自己掌坛师的带领下,浩浩荡荡地开进八部大王庙。到了八部大王庙休息片刻,各排自动走进八部大王庙内绕场一周。拜过八部大王后,就进行各排赛场比武。比武内容是登长竿、夺长竿,谁登竿登得最高,谁夺得长竿,谁就是优胜者。观众也可以参与武术表演和各民间杂技表演。第二天是猪祭。猪由主持摆手活动的一排提供。杀猪者要选取有经验的屠夫,刀要快,猪血流得越多越好。杀了猪不破边,肚杂要热乎乎地取出来敬奉八部大王。还要在八部大王嘴上糊猪血,因为八部大王喜欢吃猪血。猪祭结束后,就跳摆手舞。总掌坛师就用土家语唱起长篇《摆手歌》。第三天是狗祭。狗祭的场面与猪祭一样。狗祭结束后跳摆手舞。以后就天天照样跳摆手舞,直到正月十一结束那天上午,演《茅古斯》。结束时候由总掌坛师扫堂,并唱《扫堂辞》。《扫堂辞》唱完,整个摆手活动结束。

问：每年跳摆手舞的时候需要特别准备什么吗？服装方面有什么特殊要求吗？

答：我觉得从历年的摆手舞表演来看，跳摆手舞的时候使用的道具还是有一定讲究的。摆手舞场地上插着许多幡旗，舞蹈开始时男女队伍身披土花被面作铠甲，扛着鸟枪、眉棍作武器，手举着用红、蓝、白、黄四色绸料制成的龙凤旗队，吹起唢呐、牛角、土号，点响三眼铳，捧着贴有"福"字的酒罐，担五谷、担猎物、端粑粑、挑团馓、提豆腐，手持齐眉棍、神刀、朝筒，扛着鸟枪、齐眉棍、梭镖等道具气势雄伟地跟着队伍进入摆手堂，接着由一位德高望重的老者领唱《敬请八部大王》的土家民歌。通常这位领唱的人会头戴凤冠，身穿八幅罗裙，手持八宝铜铃，一人领唱，成千上万人合唱，歌声震天撼地，接着带领村民向八部大王行跪拜礼。摆手舞的内容亦为八个部分：闯驾进堂、纪念八部、兄妹成亲、迁徙定居、自卫抗敌、送驾回堂、喜鹊闹梅、欢庆丰收。第一场由刀、枪、剑、棍开路，各种大小旗杆相碰争先进堂，为武术表演场面；第五场穿插有"摔跤""抵杠""斗角"等，为精彩的武打场面；其他各场，似艺似舞，有各种围猎、农事动作，还有跋山涉水等日常生活动作。动作古朴，生活气息浓厚。土家族人沉浸其中，边唱边跳，常常通宵达旦，锣鼓喧天，男欢女乐，舞姿翩翩，气氛非常热烈。摆手舞活动作为土家族人缅怀祖先、追忆民族迁徙的艰辛、再现田园生活的大型舞蹈史诗，视觉上非常有冲击力，舞蹈也非常有感染力，表演者身穿具有浓郁民族风情的服装，使用的道具也蕴含着丰富的民族的文化元素。

问：关于摆手舞的起源，您有多少了解？

答：听老一辈的人说，摆手舞的起源好像没有什么确切的答案，有种众说纷纭的感觉。有的说是来自古老的巴渝舞，这方面应该有很多史料，你们可以去查询一下。还有的说法是以前土家族军队中，为了激励士兵的锐气而兴起的歌舞。也有说来自宗教祭祀，或庆祝战争胜利和丰收的喜

悦。我认为最值得相信的是来源于生产生活的说法,毕竟现在的摆手舞中很多动作都是来自于土家族人的日常生活场景。

问:那摆手舞的伴奏有什么讲究,是不是也形成了固定的程式?

答:摆手舞的伴奏乐器主要以大鼓、大锣样式的打击乐器为主,表现出鲜明的民族艺术特质。演奏开始之前,村里会打锣鼓的一两个人就先早早地到"调年坪"或"摆手堂"的中央击鼓鸣锣了,周围村寨的人听见声音就陆陆续续地围绕在锣鼓周围,随着锣鼓的节奏转大圈摆手,或者将锣鼓放在一旁伴奏,排成两排相对而跳和变换队形,边摆出各式图案边摆手。具体跳单摆、双摆、雄鹰展翅以及撒种等不同舞蹈动作的时候,演奏的曲牌也不尽相同。锣鼓点的节奏强弱相间、平稳厚沉,音色雄浑深醇。舞到热烈处,跳舞的人还会伴随锣鼓声的节拍发出"呀嗬嗬、嗬嗬也"的衬词相和,进一步营造出雄浑刚健、庄重激昂的舞乐氛围,也达到了歌与舞的完美融合。而且,在进行摆手活动时所演唱的摆手歌并没有固定曲目,可以是德高望重的长辈即兴演唱,摆手活动的间隙也可穿插演唱土家族山歌小调和土家语的对白。锣鼓扮演着统领全场的角色,这种原始古朴的伴奏艺术形态,更是强化了摆手舞的独特性。

问:从表演场地来看,摆手活动通常在哪里举行呢?

答:我们土家族的摆手活动一般都在摆手堂前面的地坪上举行。"摆手堂"的地坪用条石镶嵌,平坦光滑,正中间栽有一棵高大的桂花树或松柏树,树上悬挂红灯,树下悬一面大锣,放一面大鼓,由一人敲锣击鼓。每年正月初三至十五之间,人们都要到摆手堂举行祭祀活动,摆手舞则是祭祀活动中的主要内容。过年期间土家族人吃罢晚饭就扶老携幼,举着灯笼、火把,按照锣鼓的节奏,围绕大树跳摆手舞。

问:摆手舞一般在什么时间跳,时间有没有变化过?

答:以前的摆手舞主要是正月初三、初五一直持续到正月十五,有时在

三月初的摆手堂或摆手坪能看到摆手舞的身影。不过现在也没有什么特定的时间限制，有时候有重要外客到来，也会组织演出摆手舞。还有就是一些节日，跳摆手舞来庆祝。

土家族摆手活动按举行的时间分为"正月堂""二月堂""三月堂""五月堂""六月堂"等。龙山县文物管理所中现存着清朝乾隆年间的《卸甲寨摆手碑》等史料，其中明确记载了土家族摆手舞的表演时间为"每岁三月十五进庙，十七圆散"。不同地方，因习俗或生长环境等因素在时间上也有所不同。如苗儿滩镇的叶家寨就是在五月初四"端四节"举行；田家河乡就是六月初六举行，还把六月初六定为田家的节日。除了这些特殊地区的摆手时间，其余有的是正月初三开始，有的初五或初六结束。

问：为什么大多数土家族地区的摆手活动要从正月初三开始呢？

答：其实这跟我们土家族的民俗密切相关。我们土家族自古以来正月初一是男女青年拜年的日子，要忙于走亲访友。正月初二，按土家族习俗是小空日，有"小空不出门"的禁忌，传说如果有人犯了这一禁忌，会招来丧命的横祸。所以理所当然地选定在正月初三开始举行摆手活动。卸甲村和白腊村选取在三月十五到十七举行摆手活动，是因为三月是抛粮下种的季节，选择在这两天是希望求得神灵的庇护，能在这年取得好收成。叶家寨人在五月初四举行摆手活动，主要为纪念其先祖叶尚谨于这一天在该地落业。田家河乡的田家在六月初六举行摆手活动，说六月初六这天是晒龙袍的好日子。

问：在资料搜集过程中，我们已经对摆手歌有了大致的了解，一些较为详细的资料对我们全面了解摆手歌的旋律特征、音乐风格具有重要作用。您能给我们介绍一下这首较为经典的摆手歌《吆喝号子》(见图3-3)吗？

吆喝号子

图3-3 《吆喝号子》词曲

答：这首《吆喝号子》是在进行摆手活动时首先要唱的曲子，各村寨的男女老少听见《吆喝号子》便高高兴兴地应和着赶往摆手堂前的地坪准备进场跳摆手舞。《吆喝号子》全曲只有一个乐句，为单一乐句一段式。此曲在旋律进行的形态上所采用的是级进上行、级进下行、同音反复之手法。演唱的歌词全部都是衬词，没有正歌词，以衬词的歌唱吆喝众人前来摆手。一般在摆手休息的时候，对唱民歌或齐唱民歌，以唱得多、唱得好为优。

问：您从事摆手舞表演的这些年，记忆最深刻的一首摆手歌是什么？请给我们介绍一下。

答：我记忆中比较常唱的歌是《十二月摆手歌》，这首是摆手歌中拍子和节奏较为整齐的歌曲，其内容主要是表现土家族人民的生活和劳动。其歌词内容如下：

十二月摆手歌

（土家族）

无人唱歌我起头，我今起个万花楼。老者敬神添福寿，少者敬神不忧愁。
正月里来是新年，我劝哥哥莫赌钱。祠前摆手多快乐，人也欢喜神也欢。
二月里来百花开，爱玩爱耍唱歌来。妹妹爱唱梁山伯，哥哥爱唱祝英台。
三月里来是清明，哥哥秧田要耙平。你把大粪多多上，我把谷种撒得匀。

四月里来是立夏,哥哥耕田妹来耙。哥哥耕得行行对,妹妹耙得满田花。
五月里来是端阳,家家准备划龙船。地里野草要除净,田里稗子要扯光。
六月里来三伏天,做好阳春莫偷闲。棉花要锄三道草,稻谷要踩三道田。
七月里来立了秋,田里谷子正在收。轻轻割来轻轻抖,一颗粮食不能丢。
八月里来中秋节,又收粮食又种麦。蒸他几缸桂花酒,快快乐乐去赏月。
九月里来是重阳,安排背笼上茶山。哥妹上山摘茶子,边摘边唱最好玩。
十月里来是立冬,冬天太阳热烘烘。五谷杂粮都收尽,安排棉衣好过冬。
冬月里来下大雪,大雪纷纷满山白。坐在家中剥茶子,出些谜子凑闹热。
十二月里过大年,苞谷米酒蒸几坛。巴它几幅红对子,快快活活过大年。
土王巴普当中坐,他听我们摆手歌。他听唱歌眯眯笑,菩萨欢喜人安乐。

1962年12月采录于和平、对山

演唱者:彭武兴　田德门

搜集者:彭勃

《十二月摆手歌》的音乐主题十分鲜明,多使用装饰音来突出土家族的音乐特色。歌词则讲述一年中每一个月的劳耕劳作,体现了土家族人民的衣、食、住、行。摆手歌的歌词全部用土家族语演唱,句句押韵、朗朗上口。在进行摆手活动时所唱的摆手歌并不定型,由会者即兴演唱,大部分以狩猎和农事活动为主要内容,只有个别地方保留了祭祀的神歌。演唱时多为"坡头腔"(即"喊腔")。摆手活动的间隙也可穿插演唱山歌调,这些山歌调有反映男女之情的,如"月到十五正团圆,甘草蜜糖一样甜,称心兄妹同枕睡,恩爱夫妻到百年";也有反映过去生活的,如"过去土家苦难多,挑肩磨脚爬山坡,肩膀磨成猴屁股,背杆擦成乌龟壳,交通不便莫奈何",等等。

问:您能给我们讲讲摆手歌主要有什么样的特点吗?

答:我们土家族自古就善歌舞,土家族民歌中有受地理环境的影响而特有"五句子"形式的山歌,即每段歌词都有五句,每句七个字,多为事先准备好的,即兴的较少。山歌的曲调结构和句法都比较简单,常为上下句结构,使用的音乐素材基本相同,只是在每句的结束有不同,其节奏可规整也可自由变化。演唱时声音高亢嘹亮,语言纯朴,歌舞互相烘托,情绪更为热烈,摆手歌也有这种形式的歌曲(见图3-4):

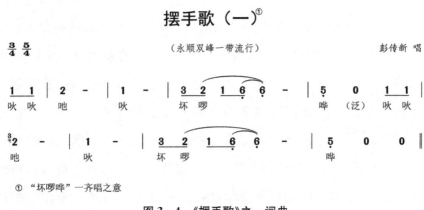

① "坏啰哗"一齐唱之意

图3-4 《摆手歌》之一词曲

这首摆手歌开始以衬词作为主题引进,然后进入歌曲的唱词。全曲共分两个乐句,第一乐句以六个小节组成,第二乐句以七个小节构成,属于单一部曲式二句体乐段。其调式为民族五声D徵调式,最后终止在五声徵调主音"sol"上面。此曲主题鲜明,强调以句头重复或者句头非严格变化重复,并采用装饰音对旋律进行修饰,使其更具有土家族民间音乐的特色。

问:一般来说,摆手舞有什么样的功用呢?

答:其实,最原始的摆手舞是用于土家族的传统祭祀仪式中的,那时的摆手舞相当于祭祀庆典的组成部分,一般会在中间穿插讲述不同的故事,

配有道白,时而刚劲有力,时而缠绵婉转,是很丰富的一种艺术形式。这样的摆手舞具有一定的娱乐作用,土家族人跳起摆手舞,有时会忘情到满头大汗,因此也可以说具有一定的健身功用。

第二节　国家级土家族摆手舞传承人——张明光

张明光(图3-5)1938年出生于湖南湘西土家族苗族自治州龙山县农车乡农车村一个贫苦的农民家庭。张明光从小就非常喜欢土家族文化,9岁时拜土家族大摆手第24代掌坛师秦恩如为师,专门学习摆手舞、摆手歌。在秦恩如的悉心教导下,他逐渐熟悉、掌握了用土家语演唱《长马辞》《短马辞》《梭尺卡》《嘎麦请》《嘎麦喻》及《四季农事歌》《十二月农事歌》等摆手歌、土家族传统大摆手的全堂歌舞内容及仪式。张明光在学习摆手舞方面仿佛有过人的天分一般,有着嘹亮的嗓音和超强的记忆力,总是能完整地演唱传统摆手歌,凭借着优美潇洒的舞姿多次在县里举办的摆手活动中担任掌堂和领舞,并应邀去长沙、张家界等地授徒传艺,对土家族舞的传承起到了积极的推动作用。1984年以后,由于师傅年迈,张明光成为全乡乃至全县摆手活动的掌堂师,受他传授技艺的摆手舞爱好者不下千人,其对土家族摆手舞的继承发展做出了突出贡献。1991年,张光明从10位老司(师傅的几位得力徒弟)中脱颖而出,正式接替年迈的师傅的位置,成为土家族大摆手第25代传承人。张明光先后被龙山县第三小学、吉首大学文学院等聘为土家族文化传承校外辅导员,先后接收了近千名学跳大摆手的徒弟。2008年2月,张明光被认定为国家级非物质文化遗产代表性项目土家族摆手舞代表性传承人。

第三章　摆手舞的承载者叙事

图 3-5　摆手舞表演中的张明光

一、学艺

问：您是什么时候开始学习摆手舞的，您还记得吗？

答：我们这儿每年都有摆手活动，我很小的时候就跟着大的摆手队伍一起跳。正式学习摆手舞是在 1947 年我 9 岁的时候，当时是拜在我们这儿著名的大摆手传承人秦恩如恩师的门下，慢慢学习摆手舞的具体唱跳内容和一些祭祀仪式。

问：请问您的师傅教授摆手舞的时候有什么特殊的方式吗？

答：倒没有什么特别正式的步骤，秦师父都是手把手地教我。经过一段时间的锻炼，我也成长为我们村寨少年队的骨干型学者。我为了学得正宗，有空的时候也会自己在家加紧练习，脑子里不断回想老师教我的动作，在摆

手扭身的时候遇到不解或者记不清楚的舞蹈动作,就赶紧丢下手上的农活去请教老师,这样也让我对每个动作都格外地记忆深刻呢。

问:我们了解到以前的摆手舞都在摆手堂(见图3-6)里或前面场地上跳,您对摆手堂有什么样的记忆呢?

图3-6 土家族摆手堂

答：这个摆手堂是我们土家族人聚集在一起跳摆手舞的地方。最开始的时候，摆手堂是每年举行宗族祭祀的地方。逢年过节，各村各寨的人都来拜祭土王以求来年能顺顺利利。不同地方的土家族人可能叫法也有不一样，龙山县农车乡、长潭乡、靛房镇以及保靖县拔茅乡就把摆手堂叫作"八部大王庙"，摆手堂在龙山县桶车乡、永顺县王村镇等地方被叫作"土王庙"，龙山县西湖乡卸甲村、干溪乡白腊村称之为"三月堂"，永顺县对山乡称之为"官亭"，其余地方称之为"神堂"，称神堂和摆手堂的占绝大多数。其实在新中国成立以前，土家族人住的地方几乎寨寨都有摆手堂，有的大一点的村寨还按姓氏修摆手堂。摆手堂里供奉着八部大王和一个女人的神像。八部大王是八个男子汉，他们的土家语名字分别叫热朝河舍、西梯佬、里都、苏都、那乌米、拢此也所也冲、西呵佬、接也会也那飞列也，听说那位女神像是与八部大王共同生活的婆娘，以此可再现原始社会群婚制时代的生活，这也从侧面证实了摆手舞的历史之悠久。后来土家族的村寨里开始流行供奉彭公爵主、田好汉和向老官人的小摆手堂，这也是历史发展的一种见证。

问：在土家族村寨里，如果想要建造摆手堂，地理位置和建筑材料方面有没有什么讲究？

答：这个摆手堂建在哪儿讲究可多了。摆手堂的建造最看重风水了，这关乎整个村寨每年的祭祀和吉祥。要按照"左青龙，右白虎，前朱雀，后玄武"的基本条件，一般要坐北朝南或坐东向西、背风朝阳、交通便利、山清水秀。我们土家族的摆手堂是举行宗教祭祀、摆手活动的重要场所，这就注定了摆手堂要给人以庄严感和神秘感。摆手堂一般得选在背山面水或面向远山的大平地，因为这个摆手堂建成以后基本就成为整个村寨的活动中心。一般情况下，摆手堂的建造材料主要是木头，殿柱、屋檐、门窗均雕刻着龙、凤、花卉、鱼、鸟等吉祥而美丽的图案，栩栩如生。摆手堂正对的一块大空地

是唱摆手歌跳摆手舞的露天场所(图3-7)。平场中央立有一根十多米高、顶端一只大纸鹤的杉木桅杆,纸鹤的下方对称插着龙、凤彩旗。摆手平场的四周用小竹子扎成类似万字格圆圈图案的围栏,并用其一直连接到八部大王庙。平场四周的杉树枝上有序地挂着数百个红、白、黑、绿的纸灯笼。这样一座规模宏大、做工精细的摆手堂体现着土家族人对居住建筑的审美要求,也让外人能够一目了然地了解我们土家族的居住文化和建筑文化,充分显示出土家族人在居住建筑中的诸多讲究。

图3-7 当代土家族摆手舞的表演场地

问:咱们村现在还有摆手堂吗?

答:以前是有的,后来经历了"文化大革命",村寨的摆手堂都被捣毁了,当时对我和我师傅都是一种致命的打击。现在想想那个画面还觉得心里发怵,不仅不让跳了,还把所有跳摆手舞用的衣服、道具都给烧了,这也是现在跳摆手舞手上基本不拿道具的重要原因。改革开放以后,摆手舞才又回到

我们的生活之中。我当时跟着师傅,在干农活的空闲时间组织对大摆手感兴趣的村民抓紧排练,希望在有重大活动的时候,摆手舞能够在土家族人面前露脸,不能让大家忘了还有这样一种历史悠久又好看的舞蹈。到了2008年,龙山县委和县政府出资在我们村寨盖了一座摆手堂,摆手堂连着八部神庙,有一千多平方米,可气派了。从那以后,我们也不用为每年的摆手活动场地发愁了,也算解决了我的一个"心头大患"。

问:现在你们村寨里跳摆手舞的人还多吗?形式上是不是也得做出相应的改变?

答:其实20世纪80年代的时候,摆手舞慢慢回到土家族人的视野中,那时候算是摆手舞发展的一个巅峰时期,可以说村寨里小到刚会走的小娃娃,大到八十几岁的老人,没有不会跳摆手舞的。1991年的时候我接替了师傅的位置,担负起土家族大摆手第25代传承人的重担。从一九九几年的时候,我就开始琢磨怎么能让摆手舞发展得更好,慢慢摸索也算做出了一些改变吧。

问:这算是一种改革了,您这种想法是对的,那请问具体采取了什么行动呢?有没有产生什么实际效果?

答:我觉得要想摆手舞发展得好,还是要靠人来传承,所以我从(一九)九几年的时候就不断扩大跳摆手舞的队伍,尽量招收、培养感兴趣的年轻人。那时候的演出活动也比较多,我记得从1993年开始,我就陆陆续续带着我的摆手舞队出去演出,先后去过龙山、凤凰、永顺、古丈下面的乡镇,这也算是我把摆手舞带出去的第一步(图3-8)。21世纪初,我还被聘请到张家界的土家风情园、吉首大学、龙山三小做校外辅导员,一边表演大摆手中的"祭祖""扫堂"等节目,一边教他们跳摆手舞。2007年在吉首举办的湘西土家族苗族自治州成立50周年庆祝活动中,我也是带着言许凤等得力的队员参加了这次盛大的活动。

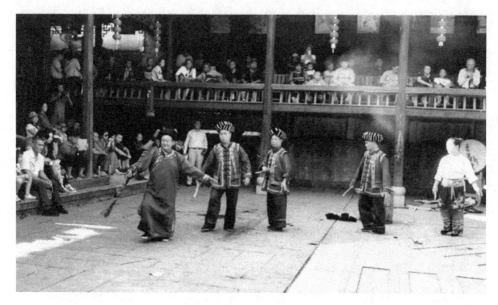

图 3-8　摆手舞传承人张明光等人表演的场景

问:您这么多年一直为了传播摆手舞在外奔波,有没有想过歇一歇,让别人来做这件事情?

答:我这些年也可以说是"载誉而归"了,国家、州里、县里也先后给我颁发了不少奖状和聘书,也有一些奖金和奖品,特别是这两年找我采访报道的人也越来越多,我这个年龄按道理来说是该歇歇了。但是我总觉得自己做得还不够,这些头衔、荣誉对我来说是一种骄傲,但是我该做的事还是要一直做下去,为弘扬湘西非物质文化遗产贡献自己的力量能使我获得极大的自豪感。如果有一天,摆手舞能够走向全国,让大家都知道我们湘西有这样一种舞蹈,我就能安心了。

二、行艺

问:请问摆手歌跟摆手舞有什么样的联系,是同时表演吗?

答:你们也知道,摆手舞可以说有很长时间的历史了,这种艺术表现形式只凭借自身的舞蹈动作是不足以散发出如此巨大的魅力的,其中的重要组成部分正是与之相应的摆手歌和伴奏音乐,传说很早以前跳摆手舞时必唱歌。现在我们跳摆手舞时一般也唱摆手歌,摆手舞的基本动作是单摆、双摆和回旋摆,现在跳单摆和双摆动作的时候一般不唱歌了,只有到跳回旋摆动作的时候,我来领唱传统摆手歌的一部分,村里的人就会跟着我来相应和。现在村寨的人都赶时代潮流,出去打工、上学,会说土家话的人也越来越少,所以他们学唱摆手歌也有点困难。

问:现在的摆手歌和以前的摆手歌是一样的,还是简化了?

答:摆手歌就是土家族人跳摆手舞的时候唱的歌,传统的摆手舞是一种大型宗教仪式活动,主要由祭祀、跳摆手舞、唱摆手歌、表演原始舞蹈"茅古斯"、参与军事游戏等内容组成。摆手舞的生存与流传过程离不开土家族的祭祀仪式,而舞蹈的形态保留也受到歌的制约和影响,我认为如果摆手舞离开了摆手歌,就像盲人摸象,不能得其全貌。现在所唱的摆手歌是经过口传心授的方法流传下来的,被记录在册的摆手歌中的土家语也是经过汉译的,现在保存流传下来的摆手歌非常稀少。以前的摆手歌和传统的摆手舞一样,主要分为土老司讲唱的极具文学性和史诗性的人类起源歌、古老的民族迁徙歌、日常的农事劳动歌、记录"八部大王"事迹的英雄事迹歌这四类。传统的摆手歌一般用领唱或合唱的形式,用简单质朴的歌词,体现土家族人对英雄的崇拜以及朴素的生活理想。现在的摆手歌主要分为两种:一种是由梯玛演唱,以讲述摆手舞的历史由来为主要内容,带有浓郁的祭祀色彩;另一种是由跳摆手舞的人边跳边唱,这类主要是在有规律的节奏和节拍中演唱描绘土家族农事生活的内容。

问:您知道摆手歌的旋律有什么明显的特征吗?

答:摆手歌的歌词全由土家语构成,一般情况下是五字或七字为一句,

四个乐句为一段的情况较多,句句押韵易记。音乐上多采用五声音阶,较少运用偏音,音域大都在八度以内。旋法上多采用"框内旋法",即在典型的"四度音调"的框架内运动,旋律多采用级进和小三度音程,环绕骨干音进行,运动幅度较小,歌曲结尾处多使用下降型旋律法,这也成为土家族民歌旋律进行的明显特点。土家族摆手歌旋律线呈小波浪形状,体现出婉转柔美的音乐特点,在铿锵有力的锣鼓伴奏下显出激昂、粗犷的土乡土风之感(图3-9)。土家族民歌的结束音常为下滑音,为简朴的旋律增添色彩与变化。在长音前附加大二度或小三度的倚音,是对骨干音环绕的另一种表现方式,也是土家族民歌常用的一种润腔方式。在节拍方面,多采用均分律动形式,常采用(一板一眼的)二拍子、三拍子和变换节拍,二拍子与三拍子交替,但以单拍子的运用最为普遍。

图3-9 张明光在讲解锣鼓点

问：那么唱摆手歌、跳摆手舞的时候都用什么样的乐器来伴奏呢？

答：跳摆手舞肯定离不开乐器伴奏，传统的伴奏乐器少不了打溜子、咚咚喹、牛角、土号这几种。其实，现在在不同的地方，因为居住环境、生产方式各异，跳摆手舞时所使用的伴奏乐器在锣和大堂鼓两样的基础上还是有一定程度的不同的，有些地方加入了唢呐和大号。鼓的直径有60～100厘米，锣是特制的大土锣，再加上吹号角或土号，显出几分神秘、几分热烈。锣、鼓这两样乐器的穿透力很强，节奏的轻重浅显易懂，在空旷的场所里，伴奏的乐器当然非他们莫属了。摆手舞的伴奏常用的鼓点有6/8，2/4，3/4三种节拍，三者交替使用，舞蹈的节奏一般为2/4拍，中速较快，动作健壮有力，给人以强健、自由、豪迈的美感。舞者动作的变化听锣鼓"指挥"，以敲击鼓边为令，锣鼓声有"咚咚——咣"形式，小鼓敲一下，有板有眼，有明有暗，舞蹈动作的变换以鼓为令，以锣鼓节奏为拍，不同的劳动节奏配不同的锣鼓曲牌，这些曲牌是根据不同的劳动方式和不同的劳动动作创作的，反映土家族人民一辈辈繁衍生息的生活方式及其劳动规律。小摆手中以单摆手衔接各种农耕摆手动作，双膝自然闪动，下沉，显得健美有力，稳重粗犷，富有生活和民族特色。

问：我们了解到摆手舞的基本动作是单摆、双摆和回旋摆这三个，它们之间的锣鼓经伴奏中的节奏使用有什么差别吗？

常用的锣鼓经节奏型（通过采访整理如下）如图3-10所示：

单　摆：‖：点　点｜点　咚｜板　咚｜点咚｜板　咚：‖
双　摆：‖：点　点｜点　咚｜板　咚｜点咚｜板　咚：‖
回旋摆：‖：点　咚｜板　咚｜点　咚｜衣　咚｜板　咚：‖

图3-10　常用的锣鼓经节奏型

答：不同的节奏与鼓点就承担着舞蹈指挥者的角色，舞者通过这些不同

节奏的鼓点来完成队形的流动与舞姿的变换。传说摆手舞中所使用的打击乐是源于原始社会的特殊生存经验。远古时期的土家族人居住在古木参天、洞穴遍布、河流纵横的地方,常与野兽为伴。人们为了生存,用敲击石块、木棒的方式来驱赶野兽。随着人类文明的进步,这种敲石块、击木棒的方式转变为用大锣、大鼓来驱赶野兽。这种杂乱无章的敲击声为摆手舞的伴奏鼓点奠定了基本的旋律基础。

锣鼓都有内含着丰富变化的固定曲牌,一般使用 2/4 拍节奏,挖土、庆团圆等不同的动作搭配不同的锣鼓曲牌的样式,在曲牌当中,"点"和"咚"分别代表锣声与鼓点,如单摆时的伴奏为"点点｜点咚咚｜点咚——咚｜板咚","点"为敲锣,"咚"为敲鼓,"衣"为敲鼓边,"板"为鼓锣一起敲。跳法也是有讲究的:右脚先向前一步,同时双手随身体向右摆动;接着左脚向前一步,双手随身体摆向左边;第三步又换为右脚,重复第一步的动作;左脚上前与右脚在同一水平线,点地,同时身体转至右边,重心落在左脚;右脚抬起半寸高,双手抬约 25°,在右脚落地的瞬间,双膝闪动一次,同时双手由身体两侧自然向下摆出;换右脚点地,重心落在右边,左脚抬起半寸高,双手抬起约 25°,在左脚落地的瞬间,双膝闪动,双手由身体两侧自然向下摆出。双摆的伴奏口令就和单摆的有不同,"点点｜点咚衣咚｜板咚点咚｜板咚",跳法和单摆动作一样,只是最后左右各一次的点地摆手动作要重复一遍,即左右各摆两次。回旋摆的伴奏大致是"点咚｜点咚｜点咚衣咚｜板咚"。跳法是右脚向前迈一步,双手随身体向右摆动,左脚向前迈一步,双手与身体一同向左摆动,身体逆时针旋转 180°,在左脚落地的瞬间,双膝闪动,双手由身体两侧向下摆出;重复以上动作,然后再来一遍和以上每步相反的动作。

问:除了基本动作以外,您还能给我们介绍一下其他舞蹈动作所使用的锣鼓经常用的节奏吗?

答：除了刚才说的基本动作，摆手舞中比较经典的动作还有打蚊子、吃炒豆、挽麻团、牛打架等动作。打蚊子的伴奏口诀是"<u>点点 点 点咚点咚 板咚</u>"。跳法是右脚在前，左脚随后，跳三步，同时手在头上举直，拍三下，然后两手下垂摊开，左右各摆一次；吃炒豆的伴奏口诀是"<u>点点点点点点 咚咚咚咚咚</u>"。跳法是双脚站成弓字步，左手叉腰，右手在一旁做舀豆浆往嘴里喂的动作，舀三下，喂三下。舀的时候，重心向前，左腿屈膝，右腿伸直，成前弓步；喂的时候，重心落在后面的右脚上，右腿屈膝，左腿伸直。挽麻团的伴奏口诀是"<u>点点 点点点点 点咚点咚 板咚</u>"。舞蹈动作是弯腰屈膝，双手握成拳头，在胸前互相绕着转动三下，然后进入正常摆手。双人动作牛打架的伴奏口诀是"<u>点咚咚 板咚咚 点咚衣咚 板咚咚</u>"。跳法是左脚原地跳一步，右脚勾脚向左前踢出45°，向右拧身，稍扣左腰，眼对视，双手合拱，向右前推出。这些动作来自我们土家族人的日常生活，这些节奏也深深地印在我的脑子里，在跳舞的时候灵活变换，才呈现出丰富多变的摆手舞。

问：这样以锣鼓为主的伴奏看起来很简单，请问它在具体实施上有什么特点吗？

答：给摆手舞伴奏时所需乐器较为简单，一般把大鼓和锣置放于摆手堂中央，根据不同的内容和动作形式，打不同的锣鼓点子，在速度上有快有慢、情绪上有轻有重之感。有时候会配一支由水牛角制成的牛角号，一套"打溜子"有五件乐器，数枚"三眼炮"，大号、唢呐各一个。摆手舞的伴奏中，锣鼓是通过均分、切分及附点节奏的不同鼓点来表现情感的。其中，均分节奏的强弱有规律的程式化特点，与舞蹈中以单摆衔接各种农耕的摆手动作一起形成一种渲染气氛、表达情绪的思维定势；切分节奏、附点节奏使伴奏音乐产生跳跃感，使舞蹈动作充满活力；前八分音符后两个十六分音符节奏（前松后紧）的运用，加强了节奏的密度，使内部节奏形态发生变化，这种松与紧的对比，使音乐节奏的进行获得动力和新鲜感，在舞蹈过程起着调节动作变

换和烘托气氛的作用。摆手舞的伴奏乐器通常只是一锣一鼓,却可以运用各种不同的节奏来调节舞蹈队形与动作,表达不同人物的内心情感。摆手舞的节奏轻重分明,以手摆动的动作最多,脚是随着手的摆动踏着节拍,双膝自然闪动,手一般摆得较低,不超过肩,其节奏多为重拍在下,即第一拍始终往下沉,显得稳重粗犷、健美有力(图3-11)。

图3-11　张明光在讲解摆手舞动作及锣鼓音乐

问:您跳了这么多年的摆手舞,在您看来摆手舞有什么样的特点呢?

答:从整体上来看,摆手舞的阵容、规模可以用宏大来形容,在参与人数上有数个村寨的百余人至上万人不等。在性别与年龄上没有特别要求,即村寨里的男女老少都可以参加。摆手舞作为土家族民间艺术中具有悠久历史和民族特色的古老大型歌舞形式,其最突出的就是表演时的"顺拐"特点,即舞者跟随节拍以手的摆动为主,与手同一边的脚随着手往同一方向在低于肩膀的位置间摆动。"侧身""单摆""团圆手"等动作稳重粗犷、健美有力,富有线条感,此外,摆手舞还具有健身的功用。

问：人人都说跳摆手舞要掌握侧身走、同手同脚、膝盖弯曲的基本特点，为什么膝盖要经常保持弯曲的状态呢？

答：这个其实也是有原因的，你们也知道摆手舞的动作中，单摆、双摆、回旋摆这些特点都是来自土家族人的生活。跳舞的时候弯曲膝盖也和我们土家族人的生活环境和生活习惯密切相关。我们祖祖辈辈都生活在大山里，常年在山地里耕种劳作，来回的路都非常窄小，常常要侧着身子走才能确保安全，弯着膝盖也是为了降低重心，让身体保持平衡。时间长了，这些生活习惯就融入了摆手舞的动作中，这可能也是土家族人学跳摆手舞非常快的原因吧。

问：您能给我们介绍一下摆手舞的动作有什么意义吗？它们分别代表着什么？

答：是这样的，我们跳的摆手舞可以说反映着族人劳作、生活、娱乐的各个方面。以前听老人说，摆手舞有很多舞蹈动作是和打猎有关的。其中比较有名的动作都有专门的名称，例如"赶猴子""拖野鸡尾巴""犀牛看月""磨鹰展翅""跳蛤蟆"等，这些动作都能非常直观地再现打猎时猎人看到的动物的形态，或者打猎时猎人和动物之间的肢体接触动作，可有趣了。除此之外的摆手舞动作大多数来自田间地头，我们土家族人非常勤奋，每天天麻麻亮就起来干农活，收拾家务。一年四季接触的农活不一样，也给摆手舞动作提供了丰富的创作素材。例如"挖土""撒种""纺棉花""砍火畬""烧灰积肥""织布""挽麻蛇""插秧""种苞谷"等舞蹈动作就是我们先辈总结不同农活的特点创作出来的。地里的活干完，还得回来打扫、做饭，我们的日常生活也有很多传统，比如每家每户大都会养几只牲畜或者家禽，这一方面可以改善我们的生活水平，另一方面也能让我们的生活更充实。摆手舞中出现的"扫地""打蚊子""打粑粑""水牛打架""抖虼蚤""擦背"等比较生活化的舞蹈动作就是源自于此。我觉得传统摆手舞的动作主要来自我们的日常生活，听

老一辈说,以前还有适用于上战场前鼓舞士气或庆祝战胜归来的舞蹈动作,这也证实了不同时代的土家族人民根据生活经历创造舞蹈动作的事实。

问:你们跳舞的时候唱的歌是以什么样的形式展现的?

答:摆手歌和土家族的其他歌曲类型相似,都是采用念谱的方式。摆手舞中摆手歌常用的谱是锣鼓的节奏谱,这就是依靠一代代口耳相传的念谱方式传承下来的。

第三节 其他传承人

以上文字记述了我们深入采访两位国家级的摆手舞传承人所获取的资料,也了解到了摆手舞的历史、本体和表演知识。除此之外,我们还走访了其他艺人,他们虽不是摆手舞的传承人,主要从事的也不是摆手舞的演出和传承工作,但是从对他们的采访中,我们收获的并不比前者少。正是对他们的采访,使我们拓宽了关于摆手舞的研究视角。这些老人从各自不同的角度给我们展现了摆手舞不为人知的又一侧面。

一、省级土家族茅古斯舞传承人——李云富

李云富(图3-12),1938年出生。15岁时就拜土家族老梯玛田光南为师学艺,后又拜罗应洪为师。他博采众长,精心学习了土家族茅古斯舞和摆手舞。20岁时担任古丈县断龙山乡文化站辅导员,1958年出席全国青年文艺创作积极分子代表大会。李云富从小就酷爱民族民间文化,并长期致力于民族民间文化研究,特别是对土家族茅古斯舞的挖掘、收集、

整理如痴如醉,颇有心得。多年来,在湘西土家族苗族自治州内各类文艺展演中应邀演出83场次,在省内外旅游景区应邀演出23场次,为各大院校教授、专家采风、调研、学校交流演出8场次,培养茅古斯舞艺人共87人,成为当地德艺双馨的民间老艺人。2005年秋及2008年夏,李云富带领断龙山乡土家族茅古斯舞队,先后应邀参加了中国上海国际艺术节和成都国际"非物质文化遗产"节,引起国内外专家的极大兴趣和好评。2007年李云富和他的茅古斯舞队参加了中国"功夫之星"全球电视大赛古丈赛区的演出,轰动了国内外。

图3-12 李云富

李云富也擅长土家族摆手舞,从他的师父土家族老梯玛田光南处传承下来的小摆手基本内容有三套,即单摆、双摆、回旋摆(图3-13)。从社会的发展历程来看,舞蹈动作主要来源于开拓家园、耕田细作、现代生活这三个时期,其中农事舞占比重最多。

(1)反映土家族人民早期开疆拓土、刀耕火种、开拓家园的舞蹈动作:修

山(砍火畬)、烧藩、挖地、撒小米(即撒种子、播种子)、种苞谷。

(2) 反映土家族人民农耕文明发展的舞蹈动作：耙田、撒种子(跟前面重复，所以一般省略不表演)、扯秧、插秧、踩田草(田地管理)、打谷子、运送(即把打好的谷子运输到家中，在土家族的计量单位中，1运＝100斤)。

(3) 反映土家族人民现代生活的舞蹈动作：打豆子、挽麻团、纺棉花、织布、扫地、打蚊子、打粑粑、磨鹰展翅、美女望月、水牛打架(斗牛)。

图3-13　李云富讲解与示范摆手舞动作

1957年9月，湘西土家族苗族自治州正式成立，从那时开始，李云富便一直积极参加民间文艺活动。当时的乡政府安排他带领考察团(湘西土家族考察团，省里有罗中来，州里有刘天柱，县文化馆有武见龙)调查老艺人、土老司、老农民，收集民乐、民舞、民谣和民间故事，编写土家族民间音乐

资料。

通过对李云富的采访,我们获得了下面珍贵的关于摆手歌的第一手文本资料(图3-14)。

<center>歌　头</center>

巴吔,盘咚,巴吔吔,盘咚盘	巴吔盘咚、巴吔吔,
巴吔盘咚巴吔断略,	盘吔咚、巴吔盘,巴吔盘、巴吔呼,
巴吔吔,盘咚盘,	
土寨敲鼓又打锣。	摆手坪燃起熊熊篝火
这边吹唢呐滴滴达滴达,	那边吹牛角啊吔吔嗬嗬
土号吹得震天响,	咚咚哇声遍山坡,
土家欢庆大丰收,	男女老少笑呵呵。
嗬嗬吔嗬吔,嗬吔吔嗬嗬,	嗬嗬吔吔,嗬吔吔嗬嗬。
稻穗好像马尾巴,	小米好像牛缆索,
高粱杆杆撑得船,	六豆荚荚像喜鹊窝,
棉花堆起如白云,	苞谷好似水牛角,
儿子胖得像冬瓜,	婆娘乖得似花朵。
嗬嗬吔嗬吔,嗬吔吔嗬嗬	嗬嗬吔吔,嗬吔吔嗬嗬。
锣鼓越敲越有劲,	摆手歌越唱越快活,
男女老少快找来,	同跳摆手舞,同唱摆手歌。

<center>天地人类·来源</center>

摆手坪又添一拨人。	唱歌之人更起神,
唱段天地人类,来源歌,	希望大家认真听。

图3-14　《摆手歌》传本(李云富提供)

从对李云富的采访中,我们得知《摆手歌》从内容上表现了土家族人每一个月的生产活动,从种植到收割,并且通过春、夏、秋、冬四季反映土家族人民的起、居、住、行。同时,在正月喜庆之时,以摆手歌的形式表达土家族人民丰收后的喜悦。通过歌词可以看出土家族人的生存基础是农事生产。农事劳动对于每一个土家族人来说是很平常的事情,通过舞蹈和歌舞的形式向下一代传达这种信息,这可以说是提前教育的一种方式。

问:自古以来,土家族的摆手歌主要有什么题材呢?

答:土家族摆手歌大都是用土家语或汉语演唱的关于历史、军事、生产劳动、英雄故事、爱情等方面内容的歌曲。世代亲口相传的土家语歌曲经过不断加工、补充、丰富,最终形成固定的唱词,成为长达数十万字雄阔苍凉的大型民间叙事史诗《摆手歌》。主要可以分为以下几大部分:

(1) 天地、人类来源歌,如《制天制地》《雍尼补所》。

(2) 民族迁徙歌。

(3) 农事劳动歌,如《砍草挖土》《打铁铸铧》等。

(4) 英雄故事歌,如《洛蒙挫托》《匠帅拔佩》《白果姑娘》等。

(5) 祭祀歌,如《长马辞》《短马辞》《梭尺卡》等,用于"排甲祭祖""闯驾进堂""纪念八部""送驾回堂"等流程。如《摆手歌》中有纪念八部大王的唱词:"列祖列宗啊,我们请了一遍又一遍,请你们看着挂满金斗银斗的地方走过来,看着放有金钱银钱的路上踩过来啦。"

问:您能给我们举例介绍一下这些歌曲的产生吗?

答:以天地、人类来源歌中《制天制地》一曲为例吧!作为摆手歌的首篇,介绍了毕兹卡的起源。简要来说,讲述了天地混沌时,张古老用五彩石补天、李古老用粗胶墩补地的故事。建成后天上如镜面般平整,地上坑洼不平。女娲娘娘神通广大,用树枝、泥巴、茅草、山洞、水坑、石头等物件做成男人、女人。前人已经将这首歌用国际音标搭配土家语记录成文本资料,如图3-15所示。

第三章 摆手舞的承载者叙事

图 3-15 摆手歌《制天制地》

又如,英雄故事歌《洛蒙挫托》,土家语"洛蒙挫托"指的是"人没有住处"的意思,主要讲述了八部大王的来历以及八部大王和皇帝斗争的故事。《洛蒙挫托》讲述了一个土家族母亲生八个英勇神武的儿子和一个聪慧伶俐的女儿,后

来女儿做了皇后,八个哥哥协助皇帝抵抗外敌,皇帝却不给他们容身之所,甚至想谋害他们。八兄弟一气之下烧了"金銮宝殿",最终皇帝妥协,封他们为"八部大王"以受世人祭拜,以此弘扬土家族先民的反抗精神。

另外土家族"摆手"以祈丰年,农事舞占的比重较大,随舞伴唱的农事劳动歌语言生动朴素,如《莫把禾苗挖》《正二三月工夫多》等。也有表达姑娘小伙你来我往互相爱慕的歌,比如《栀子花开》(图3-16):

栀子花开

唐腾华 词曲

（乐谱）

图3-16 《栀子花开》词曲

摆手歌内容丰富,除了有史诗《摆手歌》、传统歌《黄四姐》《向老官人》《西朗卡布》《薅草锣鼓歌》《哭嫁歌》《闹五更》《货郎歌》《螃蟹歌》《十送》《猜字歌》,还有《黄杨扁担》《木叶情歌》等优美且富有浓郁的土家族民族风味的歌曲。随着时代的变迁,摆手舞的伴奏歌曲样式灵活自由、随意性强。这些歌曲表现婚嫁和劳动生活,成了一部土家族的百科全书,为研究

土家族的民族政治、经济、艺术、宗教、历史等提供了珍贵的文本,是一份不可多得的历史文化遗产。

二、国家级土家族打溜子传承人——田隆信

田隆信1942年出生于湖南龙山县坡脚乡(现属靛房镇)万龙村阿木湾,国家级非物质文化遗产代表性项目土家族打溜子代表性传承人,湖南省非物质文化遗产代表性项目土家族咚咚喹代表性传承人,土家族音乐家;中国少数民族音乐学会会员,湖南省音乐家协会会员,湖南省戏曲音乐学会会员,湘西自治州音协名誉主席;被誉为"土家族音乐的活灵魂""中国引领原生态土家民乐的人"。田隆信虽然只有初中文化程度,但在多年的表演实践中,先后共搜集整理民族民间音乐及地方戏曲资料380余万字,其中民族民间音乐资料120余万字,地方戏曲资料260余万字,创作相关音乐作品140余首,参加各种会演、文化活动及重要演出128场次,其音乐作品获奖62项,并于2008年11月成为吉首大学的特聘教授。田隆信的代表作品有土家族打溜子《锦鸡出山》、土家族溜子锣鼓《毕兹卡的节日》、土家族溜子说唱《岩生左阿》、土家族溜子舞《粑粑哈》、土家族打溜子《客满门》、土家族咚咚喹曲牌《山寨的清晨》。田隆信的名字及成就先后被收录到《中国当代文艺名人辞典》《中国少数民族艺术词典》《中国当代少数民族名人录》《中国民间名人录》《中国群众文化人物录》《中国当代艺术界名人录》《湖南当代文艺家传略》等书中。

问:请问您是怎么走上学习民族器乐这条艺术道路的?

答:我的身世现在说起来比较凄凉,我从小是跟在母亲身边长大的,那时候环境不好,经常颠沛流离,四处为家。直到新中国快成立的时候我上了两年学,读了点书。在我四五岁的时候,母亲给我做了套咚咚喹,我也是从

那个时候开始打咚咚喹的。长大以后在供销社工作，1967年成立新县委的时候我还用土家语写了一首《土家盼望新县委》，大家都夸我写得好，也就是从那个时候我慢慢学会了打溜子。

问：那您现在还经常出去演出吗？

答：我年轻的时候出去演出比较多，1974年的时候我就被调到县里的政府文艺工作队里了。1983年的时候作为县代表，带着《锦鸡出山》《老光棍娶亲》《粑粑哈》《山寨的清晨》等几个节目去参加了全国会演。1986年的时候参加了全国歌舞调演。1987年我被选上参加在波兰华沙举行的第六届索斯诺维茨国际民间歌舞联欢节和第十九届扎科潘内山区国际民间文艺竞赛。1993年又随中国打击乐艺术团前往德国参加"93柏林世界打击乐艺术节"。2002年退休以后，演出就逐渐减少了，我把主要的精力都放在了教学、创作、研究和收集相关资料上了。吉首大学还聘请我去教打溜子，每次学习的学生和老师都很多，有这么多人对咱们民族乐器感兴趣，我也很欣慰。

问：您能详细跟我们介绍一下打溜子这种传统的民间音乐吗？

答：打溜子是我们龙山一带土家族比较盛行的一种民间音乐形式，主要是在山寨里有人成亲或逢年过节的喜庆日子演奏，通过行进中的演奏来反映土家族乐观向上、热爱生活的一种积极精神。打溜子一般是由马锣、大锣、头钹和二钹四件带有土家族民族特色的乐器高度配合，以取得较好的演奏效果，但是它们的形状、尺寸和戏曲中使用的锣、钹有很大不同。如今溜子的曲牌有200多个，经常用到的就有近60个。在演奏上溜子以丰富的想象和纯熟的技巧，细腻地模拟大自然中禽鸟鱼虫的声音，显得活泼而生动。《野鸡拍翅》《锦鸡出山》《画眉跳杆》《打马过桥》等曲子都是其中的精品。

问：您对咱们湘西的摆手舞有了解吗？

答：我们县里的各个村寨每年都会跳摆手舞。以前摆手舞只出现在祭祀中，成为其中的一部分。自从"改土归流"之后，我们土家族的摆手舞就开始顺应时代潮流，不断地做简化，成为一种娱乐、健身运动。现在村寨里的老少乡亲们也多多少少会跳一些。

问：那您有想过把打溜子、咚咚喹和摆手舞结合起来做一次碰撞吗？

答：你说的这个想法我不仅想过，还真真正正地实践过呢。好多年前了，1986年的时候，国家搞了个全国歌舞调演，后来搞了基层训练班。我和张家界的楚德新等人都参加过。回来后，我就琢磨着一起合作创作一个节目。在这之前我脑子里就已经有了一半构思，想用土家族大摆手的东西改编融合一下搞个器乐节目，把大摆手祭祀程式中的摆驾、起驾、闯驾进堂、敬八部大王、大团摆拿出来表演。我们经过讨论最终说定了选择的程序，开始的摆驾、起驾、闯驾进堂、敬八部大王、大团摆分别用什么乐器都说得清清楚楚。楚德新自己创作了一些东西，在我的指导下全程用打溜子进行贯穿。溜子前头用什么，后面怎么搞，其他的摆手怎么合的，戏怎么走的，当然还要梯玛的牛角号、铜铃中间的祭祀乐这些元素也加进去，几大乐的合成以溜子为主线，把摆手歌舞也加了进去。梯玛乐是有节奏乐器加入其中的，再配上我的咚咚喹，我会在时长上与之相配，形成呼应。最后又和州里面的黄意声老师交流了下，整个乐器前面的唢呐部分都是黄意声老师个人创作，最后取名为《毕兹卡的节日》。后来去州里会演获得一等奖，到省里面去会演还是一等奖，最后推荐到全国文艺会演还是一等奖。

问：经过这次特别的结合，您有什么样的体验？

答：我觉得这个结合特别的妙，结果你们也看到了，群众也是认可的。摆手舞离不开音乐伴奏，我们经过不断的打磨、推敲，选择了相对更适合的乐器伴奏，使整个摆手舞的表演焕然一新，观众肯定也是眼前一亮。以后，还是要多做这样的尝试。

问：在您看来，摆手舞的传承有什么问题吗？

答：我觉得所有的传统文化，包括不同地区的非物质文化遗产最重要的工作就是做好传承。虽然是这样说，但是大家普遍存在的问题就是感兴趣的人太少了。现在的年轻人多在外务工，加上文化、娱乐形式丰富多了，年轻人对摆手舞大多没什么兴趣，因此能安安心心留在本地，不计报酬地学习这些传统民族乐器或舞蹈的人真是少之又少。我现在在不同的地方讲学也是为了找到愿意学习的人。大家都说民族的才是世界的，我虽然没什么文化，但是非常认同这句话，我是真心地希望无论是摆手舞还是打溜子，都能一代代地传承下去。

三、民间艺人

"土家族摆手舞民间很多人都会跳"，这是张明光、李云富老师的共识。笔者根据他们提供的线索得知，米多村有四五十人会摆手舞，如向龚民、向龚国、彭银强、彭银华、向文强、彭国旺、向铁文、向成义、彭万富、彭森莲、李东风、李硕果、向华、宋杨爱、黄太香、彭武珍、冬耳等；田家洞村有摆手舞艺人十多人，如黄生兵、黄树英等；红石林镇马达坪村有十多人会跳摆手舞，如彭承镜、彭泽飞、田二妹等。这些摆手舞艺人都曾经或正在跟随张明光或李云富老师学习，也有传承了家中老一辈人技艺，尔后再深造的。不论以何种形式、方式接触了摆手舞这一民间舞种，他们作为民间艺人，守住了自己对摆手舞的追求的同时，更守护了摆手舞这一古老而又传统的艺术文化。

第四章
流动中的土家族摆手舞

土家族摆手舞文化是我国传统民族文化的一部分,其独特的文化内涵与文化特色使得土家族文化成为我国多民族文化中具有独特个性的重要组成部分。摆手舞随着土家族社会的发展而不断演变,最终衍生出丰富多彩的内容和形式,具有丰厚的文化内涵和多元的文化价值取向。

第一节 舞动的文化意蕴

摆手舞展现的内容与生活、劳作、祭祀、信仰等息息相关,但对于该艺术的传承,不仅要熟知各式动作形成的缘由,还要在摆手的舞动间探寻其所蕴藏的深刻内涵,也只有对该艺术形式有如此深刻的了解后,才能将摆手舞中所蕴藏的能够反映土家族人骁勇、洒脱、乐观、虔诚的性格、品行等表现得淋漓尽致。

一、土家族性格的表现

（一）勇敢的性格

生活在崇山峻岭中的民族，都有着顽强不屈、敦厚纯朴、热情豪爽的民族性格，土家族也不例外，其先民自古便以崇武善战著称。据史料记载，明代湖广士兵抗倭，获"东南战功第一"。土家族人民光荣的战争史也充分地体现出这一点。清代长阳、巴东、来凤的白莲教起义，曾震撼当时的封建统治者，在"酉阳教案""施南教案"和长阳、五峰、巴东的反教会武装起义中，土家族人民不畏强暴，坚持斗争，彰显出强烈的爱国精神。在1927年至1937年的第二次国内革命战争期间，土家族人民以高涨的热情参加了创建湘鄂西和湘鄂黔革命根据地的伟大斗争，对中国革命做出了重大贡献。在跳大摆手舞时，土家族男性青壮年身披五彩斑斓的土家织锦"西兰卡普"，威武雄壮，几队人马相互厮杀；摆手歌中，土家族将帅英勇神武，用音乐叙说着将帅面对凶残的敌军挺身而出、不畏牺牲的英勇故事；在舞蹈表演中，用肢体动作传达土家族男性青壮年狩猎征战，众人包抄围剿猎物的激烈场景等。这些勇猛的表现让人直接联想到"劲勇尚武"的精神。另外，摆手舞动作线条粗犷，鼓点节奏干脆有力，都代表着土家族人民的勇敢与刚强。在这些舞蹈中，都有形象性贯穿动作，舞蹈动作线条流畅、自然大方，如图所示的单摆、侧身与回旋摆。可见，对土家族人来说，敢于斗争、勇猛杀敌、崇尚武力、能杀善战等都被看作一种受人颂扬的美德。

（二）乐观的态度

土家族是个乐观豁达的民族，开朗、乐观是土家族人民显著的性格特

点。这种性格特点在摆手舞中得以充分体现,摆手舞中处处洋溢着土家族人生命的状态和生命韵律的跳动。在小摆手(图4-1)中有模拟各种动物的动作、模拟劳动生产的过程、表现劳动和生活的场景、表现节日或丰收后的喜悦情绪的各种动作。这种表现日常生活与劳动状态的舞蹈动作以双摆为主,重拍下沉,具有较强的模拟性,展现了日常耕作的动作时的场景。这些舞姿都表达了他们对劳动的热爱和对美好生活的向往之情,展现了他们能歌善舞、乐天豁达的民族性格。在图4-1中,村民在张明光的带领下跳着小摆手,脸上洋溢着幸福、开心的笑容,透露出了对于生活的热爱之情。即便是以宗教祭祀为主要目的之一的大摆手,也具有较强的艺术性和自娱性,舞者情绪热烈,舞姿洒脱,节奏明快。它反映了人们向祖先求平安、求丰收、消灾灭病的思想情绪,同样也表达了他们对美好生活的向往。

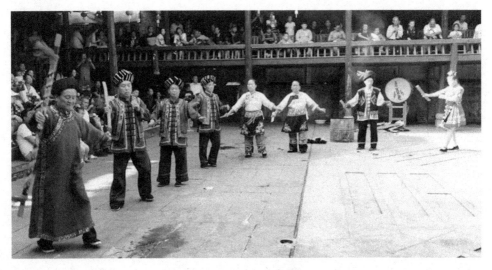

图4-1　小摆手表演场景

(三) 勤劳的品行

土家族世代聚居在边远偏僻的山区,为了自身的生存和发展,土家族人积极改造客观世界,在创造物质文明的活动中,土家族人形成了勤劳勇敢、热爱劳动、勤奋耕耘、艰苦奋斗的品格。摆手舞中许多舞蹈形态、故事情节和舞蹈动作深刻地反映了土家族人崇尚劳动的情绪情感。摆手舞以农事舞为主,大、小摆手都表现了农事活动,土家族以摆手活动祈祷丰年,摆手歌、舞都体现出浓郁的劳动气息。随舞伴唱的农事歌,以生动朴素的语言,歌唱土家族人一年四季的农事活动,播种、栽秧、打谷、绩麻、纺纱、织布,包罗万象,无所不歌。在舞蹈表演中,往往也要表现砍伐树木、清除荆棘、烧草开荒、播种插秧、愉快收割、欢庆丰收等一系列动作。普列汉诺夫说:"当狩猎者有了想把由于狩猎时使用力气所引起的欢乐再度体验一番的冲动,他就再度从事模仿动物的动作,创造自己独特的狩猎舞……"[①]出于同样的原因,为了重新体验劳动的愉快、收获的欢乐以及显示力量的激情,表现劳动动作和过程的模仿性舞蹈不断涌现。摆手舞在土家族的长盛不衰,很大程度上也正是因为土家族人希望重温劳动的欢乐场面和情绪。借助摆手舞这一艺术形式,土家族人展示出农桑耕织的生活画卷,显示出热爱生活的思想感情和希望五谷丰登的良好愿望。图4-2便是土家族人民在表演庆祝丰收的摆手舞,男女老少围成一圈,摆手庆祝。

总的来说,土家族先民将"勇敢""乐观""勤劳"等性格注入传统舞蹈艺术中,在这样一个特定的环境中,潜移默化地完成了对族民的教化,此时摆手舞就像是一个进行本民族精神教育的大课堂,它告诉土家族人在遭遇艰难困苦或面临强敌入侵时,一定要保持无所畏惧、敢于斗争、独立自主、奋发

① 职慧勇,继兰尉.艺术:最美的旋律[M].北京:中国民族摄影艺术出版社,1999:60.

向上的精神,同时它也教育土家族人要热爱劳动、勤奋耕耘。

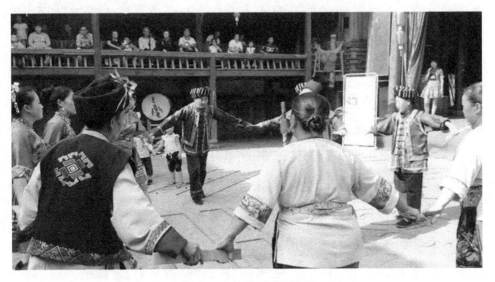

图 4-2 大摆手表演场景

二、土家族文化的结晶

(一) 历史文化

民间舞蹈是民族文化的外在表现,摆手舞形态中蕴藏着土家族的迁徙史,通过舞蹈将历史文化保护并传承下去,给后人带来生动且具有教育意义的艺术洗礼。这份洗礼拉近了历史与现实的距离,让人们更直观的感受土家先民的日常生活,例如大摆手就记录了土家族人民生活、迁徙的状况。大摆手主要是在梯玛主持下的大型祭祀歌舞活动,在祭祖时要讲"古根",梯玛自言自语地说:"祖宗传下来的千言万语,都记不清了,只记得一句了。毕兹卡是从十必洞上来的,从十排路过来的。"接着就讲迁徙过程,从凤滩到罗依溪再到王村,一直到老司城住下,老司城分了家:一支沿酉水到龙马咀、比耳、里耶到石堤(秀山境内);一支由勺哈上

农车,进大龙山,进洗车,上洛塔……①从以上资料可以看出,土家先民生活在山区,土家族最远的迁移地点只提到"十必洞""十排路",而"十必""十排"是土家语小野兽的意思,随着时间的推移,加上汉语的影响,末尾加上洞和路,就成为十必洞、十排路了,这两处地名,据查在今沅陵以西酉水汇合的地方。由此可见,湘西土家族先民在迁徙中,没有经过大江大河,只在酉水两岸的古丈、永顺、龙山和秀山等境内的山区回旋。

据土家族摆手舞有关史料记载,大摆手共有八个部分,分别是闯驾进堂、纪念八部、兄妹成亲、迁徙定居、自卫抗敌、送驾回堂、喜鹊闹梅、欢庆丰收,第四个部分反映了族人的迁徙和定居情况。这一部分内容记叙了土家族先民经过长途迁徙,在湘西的万山丛中寻找繁衍生息的地方定居下来的情形。迁徙途程包括六个内容:走水路、攀山坡、到勺哈、分家走、到农车和战猛兽。表演者都是当地群众,舞蹈动作主要有过河涉水、乘船漂滩、爬岩拉坎、平地飞奔、食野果饮山泉、风餐露宿、赞美地方、架棚定居、刀耕火种和巧斗猛兽等舞姿,动作朴实无华,未加华丽的修饰,仅以模仿为主。例如在表演走水路时,舞蹈动作为扎裤脚,男女老少相互搀扶陆续上船;在表演爬山坡时,舞蹈动作为爬岩坎、攀葛藤时吃力地前行。在舞蹈动作相对简单的情况下,推动迁徙进程的是歌,例如在表演走水路中,众人上船后开始齐唱:"大河小沟走过了,千河万水踩过了,鲤鱼漂滩走过了,螃蚌爬的路过来了,虾米拉的路过来了,拢古爬的滩过来了。"又如表演爬山坡时,在吃力前行中唱道:"旱路走在了,爬岩拉坎了,攀藤攀葛了。"由此可以看出,舞蹈语汇过于简单、朴实,难以完整表达迁徙途程,聪慧的土家族人通过歌唱的方式,弥补了舞蹈动作方面的不足,配上具有土家风情歌词的摆手舞,将先民迁徙途

① 彭秀枢.土家族族源新议:兼评潘光旦的《湘西北"土家"与古代巴人》[J].吉首大学学报(社会科学版),1984(2):89-96,88.

程完整地记载了下来(图4-3)。

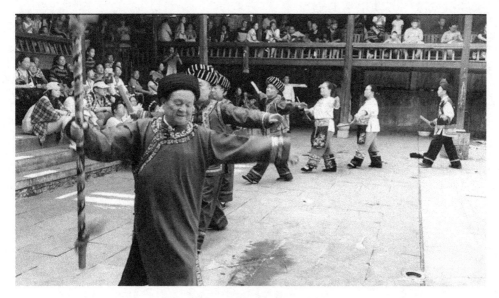

图4-3 双摆动作表演

(二) 农业文明

土家族是一个古老的民族,其原始文化的遗存更多地保留在这个民族的歌舞艺术之中,土家族摆手舞是土家族歌舞艺术的奇葩。土家族摆手舞是南方少数民族高山农业文化的典型,其形成与土家族生存、生活的环境息息相关,也与土家族人原始的生产、生活方式密切相关。摆手舞主要由反映土家族人日常生活的一些动作组成,在其发展过程中,动作内容得到不断丰富。"农事舞""渔猎舞""军事舞"和"生活舞"等摆手舞表演内容是土家族祖先原始社会劳动生活的现实情况在艺术上的反映,比如诶笔姐(猴子赶)、拢古补六(团鱼摸)和立恶(老虎围)等主要反映土家族先民原始的渔猎活动;里嘎(挖土)、阿巴坳(撬石头)和卡边(拖木料)等则反映了土家族先民原始的农事活动。摆手舞的各种舞蹈动作涉及家畜饲养、农业生产、纺织等手工

业活动,带有浓厚的原始生活色彩,反映了土家族人的劳动生活情况,是土家族祖先原始劳动生活的缩影。

图 4-4 摆手舞动作图示

以图 4-4 为例,从摆手舞的内容和形式上看,摆手舞的动作主要模仿劳动过程中的播种、收割和渔猎,更多地体现土家族人民在一年四季中的生产劳动过程以及喜庆丰收的情形,如"薅秧""撒种""割草""筛簸箕""挑担担"和"擦汗"等。这些取材于生产、生活的歌舞动作,饱含着浓郁的乡土生活气息,经过初级加工和串联,便构成一个完整的情节(图 4-5)。这些动作经过反复练习,以身体活动的形式固化下来,便呈现出摆手舞原始的体育形态。这种形态不但是人们劳作之余用以放松身体、宣泄情绪的一种活动形式,而且还强化了生产和生活技能。例如身负重物上下山时必须双膝微屈颤动来调节身体平衡,双膝微屈颤动这类生产劳作时的动作被融入摆手舞,贯穿摆手舞的始终。作为土家族极具特色、风格鲜明的摆手舞,究其舞蹈形式与内涵,无论是"男女相携"连臂而舞的壮观场景所反映出的原始部落舞、民族舞的遗习,还是古拙质朴的动作所显现的原始"拟兽舞"的遗韵,都充分展示出土家族人民的生命本体力量,最终反映的是人类祖先普遍关心的生存与繁

衍这两大主题。

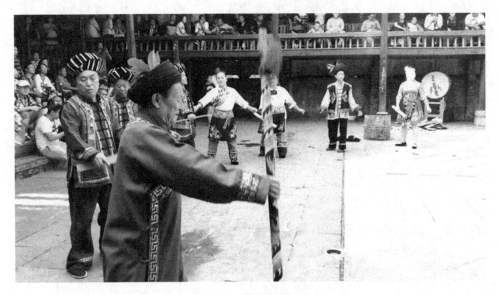

图 4-5 撒种动作表演

（三）宗教信仰

摆手舞的祭祀功能是与当时人们所处的社会分不开的。那时，土家族先民还对洪水、瘟疫等自然现象不甚了解，又缺乏征服自然的能力，于是将这种天灾人祸归结为"神灵"的力量，"病不服药，惟许愿寨神"的行为后来有的便演变为祭祀，其活动内容有闯驾进堂、纪念八部、兄妹成亲、迁徙定居、自卫抗敌、送驾回堂、喜鹊闹梅、欢庆丰收等，都是表现祖先生活、生产及斗争等内容。舞不离神、神不离巫、巫不离民，神、巫和民以舞蹈为纽带，共存于摆手舞中。光绪《古丈坪厅志》载："土俗各寨有摆手堂，每岁初三至初五六夜，鸣锣击鼓，男女聚集摇摆呐喊，名曰摆手，以袚不祥。"[①]而

① 段超.土家族文化史[M].北京：民族出版社.2002：44.

且,土家族摆手舞大多于春节在土王庙举行,这说明摆手舞是表达宗教信仰的一种仪式。土家语称摆手舞为"舍巴舞""舍巴日"和"舍巴骆驼"等,意思是"敬神跳",这与祭祀先祖,请求神佑有关。"土司祠,阖县皆有,以祀历代土司,俗称'土王庙',每岁正旦后,元宵节前,土司后裔或土民鸣锣击鼓,舞长歌,名曰摆手。"①

土家族各村各寨过去都设有土王庙(摆手堂),在摆手活动中,先在摆手堂挂三笼帐子,帐内有猪头、猪尾等丰盛的祭品,祭桌两边的绳子上则挂着从山上打来的各种飞禽走兽,如以老虎的皮、头和尾做的"扁担花"。然后由身穿法衣、头戴法冠和手持法器的"梯玛"主持摆手仪式。"梯玛"领着众人跪在摆手堂前,念诵"经文":或叙述土家族的历史,或祈求祖先的保佑。摆手舞动作之中有"观音打坐""十指合十"等②,这些都是求神拜佛的祭祀动作。下图(图4-6)就是摆手舞中的一个祭祀动作。因此,摆手舞不同于一般的舞蹈,它不只是为了娱乐,而且是一种祭祀文化。事实上,在土家族人那里,崇拜祖先、祭祀祖先和思念祖德超过了信奉任何神灵。在土家族人的心目中,本民族共同的远古先祖是在本民族的历史发展中起过重大作用的八部大王。土家族把八部大王当作族神顶礼膜拜,对祖先神的信奉达到了"无时不在、无处不在"的程度。由此可见,摆手舞是土家族人纪念先祖,祈求后代兴旺发达、年丰人寿的一种舞蹈仪式,并把祖先神敬奉为最好、最大也是最有本事的神灵,而以舞蹈的形式祭神,是为了祈求神为本民族赐福,以求生产丰收、征战胜利和种族兴旺(图4-6)。

① 杨昌鑫.土家族风俗志[M].北京:中央民族大学出版社,1989:189.
② [作者不详].土家族百年实录[M].北京:中国文史出版社,2002:121.

第四章 流动中的土家族摆手舞

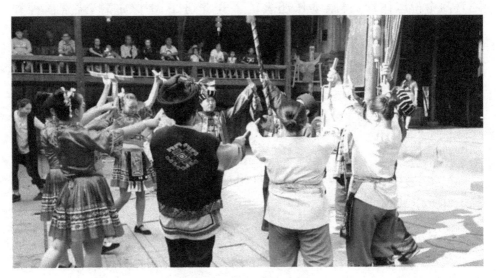

图 4-6 摆手舞表演场景

三、土家族精神的彰显

（一）自强自信的精神

据传，土家族祖先原来居住在中原地带，但由于受到其他部落的排挤及武丁的讨伐，在商王朝时期，不得已只好率领族人离开中原，艰难地向西迁徙。最后，土家族祖先们流落到湘鄂渝黔边境，在此修筑房屋、开发土地，历经千辛万苦后，重新找到生命的希望和生活的欢乐。摆手活动中，从进堂到舞蹈无不体现出对民族生活历史的再现。摆手队伍进入摆手堂之后，通常要有鼓手由慢到快、由轻到重地敲击锣鼓，用声响渲染出飞禽的呼啸声、猛兽的吼叫声、湍急的水流声、众人渡河上滩声等各种声音[1]，民族起源、民族迁徙的内容在攀藤爬山、拉手涉江的舞姿、动作和舞

[1] 傅泽淳.古老的土家族"摆手舞"[C].北京：人民音乐出版社，1987：223.

蹈表演中得以体现,舞蹈动作还表现了开辟道路、清除荆棘、烧荒播种和建立家园等一系列辛勤创业场景,刻画着土家族人民发展的艰难历程。土家族世代聚居于边远偏僻的湘鄂渝黔边境山区,为了土家族自身的生存和发展,土家族人民不但积极地改造客观世界,还在创造物质文明的活动中,培养出艰苦奋斗、勤奋耕耘的优秀品质,形成了土家族人民热爱劳动的优良传统。

对于没有本民族文字且学校教育相对比较落后的湘鄂川黔边境的土家族山区来说,摆手舞记载了大量土家族历史,传承着土家族的民族文化。摆手舞中有许多古代战舞的内容,这类摆手舞也称为军事舞。军事舞是一种军功战舞,主要由队列、披甲、赛跑、骑马挥刀、夺长竿、拉弓、射箭、庆功宴等动作组成[①]。军事舞展示了在面临强敌入侵或遭遇艰难困苦时,土家族人民体现出敢于斗争、无所畏惧、刚毅坚贞、独立自主、奋发向上的民族精神,如摆手歌中至今还保留着大量赞扬将帅神武的歌,歌中描绘了紧张的战斗情景,特别是将帅面对凶残敌军挺身而出的场景。在摆手舞中,有抵御外患、狩猎征战的内容,如跳摆手舞中的"大摆手"一节时,男女身披西兰卡普,肩扛齐眉棍、鸟枪火铳和梭镖,结队举起龙凤大旗,吹起土号、牛角和唢呐,土老司手执铜铃,司刀作前导,进入摆手堂,土老司的刺杀、对阵等战斗动作,犹如军人出征打仗。这类军事舞反映了土家族先祖们为了保卫家园、抵御外族侵犯而进行的英勇无畏的斗争,歌颂了土家族人不畏强暴、英勇不屈的奋斗历程和斗争精神。

(二)民族团结的精神

在古代,跳摆手舞都是在梯玛的引导下进行的。跳摆手舞时,土家族人

① 萧洪恩. 土家族仪典文化哲学研究[M]. 北京:中央民族大学出版社,2002:123.

不分男女都聚集在摆手堂前,"男女相携,翩跹进退"①,既表现了土家族人的粗犷豪放,又体现了土家族人民团结一致的精神(图4-7)。

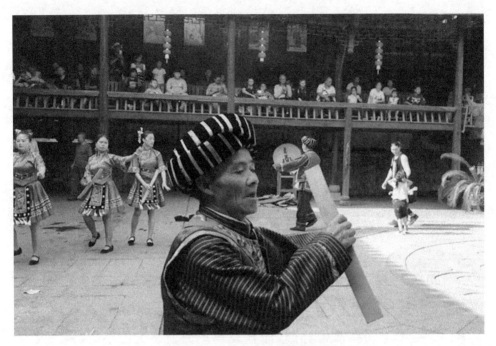

图4-7 梯玛引导大家跳摆手舞

清代的《龙山县志》有记载土家族人民信奉土司神,特别在摆手堂中供奉者这位大神。每逢节庆祭礼之时,男男女女都会特别装扮一番,在击鼓鸣钲中唱歌跳舞,这反映了当时人们跳摆手舞的场景,通常为男女相携、翩跹进退,清同治年间永顺的贡生彭施铎,也曾以竹枝词的形式,生动描绘了摆手舞是边歌边舞、载歌载舞,从4-8的图示也可看出,摆手舞的动作是舒展、简洁的,而就是这弯腰、直立的走位中,便能展现、传达一定的信仰与生活,是为舞蹈艺术的魅力之所在。

① 傅泽淳. 古老的土家族"摆手舞"[M]//陈卫业,纪兰蔚,马薇. 中国少数民族民间舞蹈选介. 北京:人民音乐出版社,1987:220-228.

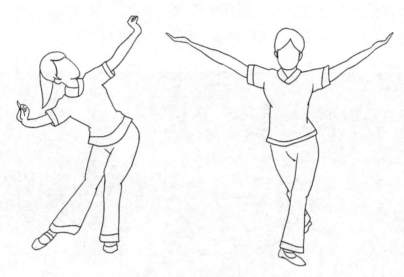

图 4-8 侧步、平摆手动作图示

时光荏苒,摆手舞流传千古不衰,一直伴随着土家族人的生产、生活。小摆手主要是踢踏摆手,节奏鲜明生动,手脚呈同边动作,翩跹进退,成双成对。大摆手也同样非常热闹,而且规模庞大。跳大摆手时,需要备龙旗、凤旗、虎旗、小旗。龙旗长三四米,宽一米多,中间绣有"二龙抢宝"图案,边沿镶有鸡冠花形彩边,凤旗绣有"双凤朝阳"图案,虎旗绣有怒吼虎威,小旗为三角形或四方形。为了参加摆手活动,上至鄂西、渝东,下至永、保、庸、桑,热衷于摆手舞的土家族人民以及杂技艺人、客商小贩等届时都会来到湘西龙山县马蹄寨,形成上万人的湘鄂渝黔边境文化交流盛会。摆手队伍有摆手队、旗队、披甲队、乐队、火炮队等。载歌载舞的场面,逼真地展现出了农事活动、狩猎征战、民族迁徙和建设家园的场景,以及神话传说中的开天辟地、兄妹成亲、人种再续等现实主义和浪漫主义相结合的民族历史画卷,使人宛若置身于古朴神奇、美丽富饶的土家山寨。其舞蹈动作时而单摆,时而双摆,时而回旋摆,粗犷雄浑、刚柔相济。土家

族摆手舞不拘人数多少,少则数百人,多则上万人。这种不受人数限制的开放性模式,彰显了土家族是一个以聚居为主的民族,也是一个团结互助的民族。在土家族的发展过程中,由于自然条件恶劣,野兽出没频繁,人们要获得基本的物质资源和生活保障,群体的力量就显得特别重要,这促成了土家族人民聚居生活的习惯,长久以来便形成了稳定的共同体,也培养了土家族的团结精神。上述土家族摆手舞动作中的集体协同性就是这种团结精神的具体体现。

四、土家族审美的写照

崇尚阴柔与阳刚双重之美是土家族人的重要民族心理。"改土归流"后,土汉两族长期杂居,土家族很早就开始使用汉语、汉字,从而使土家语濒临消失。但即使在使用汉语的土家族方言区中,其声调平缓,去声极少。土家族民歌中也是这样,阴平与上声的字音特别多,而去声极少,且讲究押韵,通常一韵到底,这在土家族的摆手歌中表现得较为明显。也有学者因此而认为土家族的审美情趣偏向于阴柔美,而不是阳刚之美。摆手舞中生活类的舞蹈动作相对来说比较柔和优美,而且大摆手在祭拜八部大王的同时也祭拜其夫人,这显示了土家族人民对阴柔之美的崇尚。但是我们却不能说土家族对于阴柔之美的喜爱胜于阳刚之美,我们只能说土家族人民崇尚不同类型的美。

土家族人在祭拜英雄祖先时的"战争舞""渔猎舞"中也不乏刚强勇猛的动作,土家族人民也崇尚阳刚之美。摆手舞的每类舞蹈风格不一,各有侧重,既有阳刚之美,又兼有阴柔之美。土家族人民是善良淳朴的,有着积极乐观的生活态度,他们以其热情与开朗的性情,跳出了优美而浪漫的摆手舞。在跳大摆手以进行祭祀活动时,摆手舞是十分庄重与神圣的。摆手舞

作为娱乐活动出现时,其形式与内容丰富多样且轻松愉悦,主要体现在摆手舞的"农事舞"与"生活舞"以及一些"军事舞"中。人们为了展现劳作、渔猎及战争场景,而跳"撒小米""插秧""割谷""种苞谷""跳蛤蟆""拖野鸡尾巴""赛跑""庆功宴饮"等舞蹈动作,这些内容都比较轻松愉悦。从摆手舞参加人员的数量来看,摆手舞是一项群众性的舞蹈,其参加人员最多的时候达十万余人。土家族崇尚生命,崇尚自然,热爱生活。摆手舞的内容来源于生活,大到民族的战争与迁徙,小到"打蚊子"等。土家族人民热爱生活,便把生产与生活的乐趣以舞蹈的形式传达出来。在与摆手舞有关的宗教祭祀活动中,以给族人带来了幸福的祖先为祭拜对象,这本身就是对生命的赞美,而非盲目地将其精神置于"鬼神"的枷锁之下。谁给人们带来了幸福,谁就受到爱戴与崇拜,这是一种纯粹的感恩心理,是土家族人民淳朴、善良的最好体现。土家族人民讲究群体意识与整体意识。他们生活的地方是中国古代土司的管辖区域,虽土司支派较多,但各土司内部却十分团结。每到大摆手活动举行时,土家族人全体出动,不管男女老少,全民参加。各村各寨依姓氏或族房组成摆手"排",每"排"又分旗队、祭祀队、摆手队、乐队、披甲队、炮仗队,各队在列队与任务分工方面都是十分讲究的。土家族摆手舞在队形编排上讲究对称均衡,如有单必有双,有上必有下,有左必有右,有前必有后,以突出舞蹈画面的完整性,共同致力于实现摆手舞的整体美。

总之,民间舞蹈具有强烈的社会、宗教和文化功能,民间舞蹈是人类用于传情达意的艺术形式之一,舞蹈艺术伴随着人类历史的发展而成长。从人类发展的初始时期开始,舞蹈便是氏族和部落中不可缺少的集体活动。在长期的社会发展过程中,舞蹈艺术得到逐步完善与发展。民间舞蹈,属于大众"自娱性"的艺术,在舞蹈艺术中所占比重最大。它与宫廷贵族欣赏的乐舞以及现代舞台上"表演性"的舞蹈相比较,具有较强的即兴性,在自娱中体现出人类的自我生命价值,沟通中流露出纯真美好的情感。表演时可以

不受场地、人数乃至礼数的局限与束缚，以民众的审美习性即兴发挥，自由活泼地抒发内心的喜悦，表现出毫无矫揉造作的潇洒气度，这正是它具有强大生命力并得以延续的原因。千百年来，人们对于舞蹈艺术不仅喜闻乐见，更重要的是亲身参与，通过连贯的人体动作，传达丰富的心理情感，涵盖人与人、人与自然、人与社会之间的纷繁复杂关系，表达人们的欲望、意志与理想。辞旧迎新是民间舞蹈最广泛的社会功能，民间舞蹈有着很强的娱乐作用，可满足民众审美和情感宣泄的需要。民间舞蹈还有着传授生产、生活经验的功能。从前人们用舞蹈向后人传授技能，今天人们重复这种舞蹈，多数场合中是由于纪念先祖，不忘民族的需要，同时又是助兴及自娱自乐的需要。

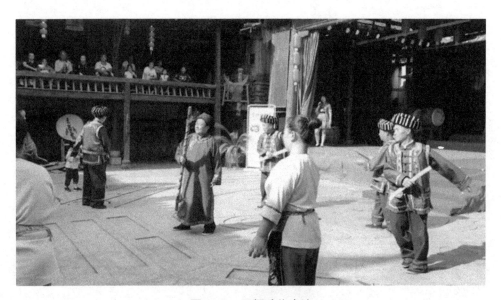

图4-9 双摆动作表演

舞蹈还有传授人类自身的生产知识，激发两性之间情感交流的功能，最初产生于增殖人口以战胜大自然和敌对部族的需要（图4-9）。可以说，民间舞蹈所具备的各种功能都基于其不同的实用性。民间舞蹈之所以能够满

足人类不同层次的需要,也正是因为随着社会的发展,人们产生了不同层次的需要,这也恰恰促使了民间舞蹈的生成。即"舞蹈起源于人类求生存、求发展中劳动实践和其他多种生活实践的需要"。如果再详细一点地说,就是舞蹈起源于远古人类在求生存、求发展中的劳动生产(狩猎、农耕)、情爱、健身和战斗操练等活动,以及满足图腾崇拜、巫术宗教祭礼活动和表现自身情感思想内在冲动的需要①。土家族摆手舞作为民间舞蹈中颇具自身民族特色的一种,也包含着以上所述的文化内涵。

第二节 价值意义的追求

摆手舞有着悠久的历史,它是伴随着土家族这一民族共同体共同的语言、地域、经济生活和心理素质的形成而逐渐生成的。因此,它的作用不是一般的艺术形式所能代替的,它在土家族的社会与历史发展过程中有着极其重要的价值。

一、民族认同价值

(一)增强民族凝聚力

少数民族传统文化艺术对各民族的团体心理起着重要的凝聚作用,因为这些文化艺术传达了民族共同的情绪和情感,甚至成为一个民族的象征,

① 丁世忠.舞蹈中的祭礼:论土家族"摆手舞"的文化内涵[J].宜宾学院学报,2003(3):52-53.

比如鼓楼对于侗族,文身对于黎族,藏袍对于藏族,芦笙舞对于苗族,恰如苏珊·朗格所说的:"任何作品,如果它是美的,就必须是富有表现性的,它所表现的东西不是关于另外一些事物的概念,而是某种情感的概念。"[①]艺术是人类情感的具体化,它唤醒、表现、再现了人们的精神,民族艺术无疑成为各民族表达自己情绪和情感的最好方式之一。格罗塞在《艺术的起源》中说:"艺术最初的功能是交流思想和感情,是一种语言符号,因此,没有文字的民族,更是以此代替文字,起着抽象概括的作用。"摆手舞是土家族人民相互交流感情、观念,彼此间产生民族认同的最好方式和载体,是土家族人情绪和情感的集中体现。摆手舞承载着土家族人共同的审美情感、共同的民俗体验,把土家族人民吸引到一起,产生民族的认同感和亲和力。共同性本身就有一种亲和力,共同性越多,凝聚力就越强。摆手活动在土家族成为本民族的大聚会,从古至今一直热闹非凡。古时有"福石城中锦作窝,土王宫畔水生波,红灯万盏人千叠,一片缠绵摆手歌"的盛况,如今一些地方举行摆手活动,观众更是多达数万人,摆手舞已经成为促进民族凝聚力、经济发展和文化交流的民族盛会。民族成员的共同经验会使他们产生同生死共患难的情感,这一切最终会使民族成员之间形成互相亲和的需求与动机。这种需求与动机,是促使民族成员互相帮助、紧密联系的内在动力,也是增强民族凝聚力的心理动力。摆手舞在土家族得以世代相传,正是因为土家族借此来实现民族的认同和团结一致,以维持民族的凝聚力。任何一个民族,其成员间只有经常相互交往,才能不断增强成员的归属感、安全感、相爱感,民族成员也才能获得凝聚力,该民族才能获得兴旺与发展。摆手舞,正是土家族人民交往的重要艺术形式之一。摆手舞不是个体表演,而是群体表演。土家

① 苏珊·朗格.艺术问题[M].滕守尧,朱疆源,译.北京:中国社会科学出版社,1983:120.

族人不论职业、地位、年龄,只要是同民族同村寨的人几乎都可以参加。在举行摆手舞的活动中,土家族人民没有袖手旁观的欣赏者,只有跳累了稍事休息的人和随时准备加入舞蹈行列的人。摆手舞的基本步伐是三摆一跃,伴随着锣鼓声,摆手队伍里的众人一起做着三步一回头的动作,意即前后照应,看后面的亲人是否跟上来。这种步伐,正是团结意识的一种体现。每年参加摆手舞的土家族人成百上千,有时多达上万人,首尾呼应,艰难前进,并不时高呼"嗬也嗬!嗬也嗬!"气势雄浑悲壮,惊心动魄。摆手舞舞蹈形式的群体性,培养了土家族人民的团结精神。民族歌舞集会,还为民族成员之间的信息沟通提供了机会。信息沟通可以增强民族成员之间的亲和情感和思想上的相互理解,使民族成员产生一致性。在摆手活动中,土家族人显示出共同的节日文化、共同的民俗习惯、共同的宗教信仰。相互的祝福,共同的欢乐,都增进了人们的友谊和情感联系。

(二)提升民族自信心

民族文化不仅能将民族成员凝聚在一起,增强他们的民族情感,而且还能使民族成员获得民族自尊,提高民族自信。蒙古族希望别人看看"那达慕"大会,傣族希望别人参加泼水节,侗族希望别人欣赏抢花炮,白族希望别人加入"三月街"节,藏族希望别人观看赛马盛会,这些都是值得骄傲和自豪的民族文化,在提高民族自信心方面具有重要的意义。摆手舞,作为土家族独特的艺术形式,同样是土家族引以为荣的重要艺术形式,它增强了土家族人民的民族自信心。每一个民族都有渴望展现本民族优秀文化的心态,摆手舞是土家族人民展示自己民族文化的最好机会和形式,也是土家族人民以此获得民族尊严的重要手段。摆手舞不仅满足了土家族人民祭祀祖先、调节生活的需要,而且在歌舞的表演中,在节日的盛装打扮中,土家族人民展示了自己的才华,满足了表现自我价值、获得荣誉、得

到社会认可的精神欲望。更为重要的是,土家族人民展示了自己独特的民族文化,使自己的民族团体获得了其他民族团体的尊敬。而当民族团体在社会事物中获得了自尊时,民族成员自然也会相应地产生强烈的肯定性情绪和情感,从中体验到力量和信心。为了证明自己民族的勃勃生命力,每个民族都希望具有自己独特的东西,为自己的不同于其他民族的文化的各个方面而自豪,并将其看作民族生存的象征。比如在舞蹈中,各个民族都尽量地表现出自己的鲜明特色,如彝族的"跳月"、藏族的"锅庄舞"、蒙古族的"安代舞"、苗族的"跳芦笙"、维吾尔族的"盘子舞",看舞蹈的动作,听伴奏的音乐,看所穿的服饰,人们就能够知道这是哪个民族的。出于同样的原因,在摆手活动中,土家族将自己独特的民族文化尽情地呈现出来。摆手舞不是一种单独的活动,而是包含着多种文化的综合活动,呈现出多姿多彩的文化特色。土家族通过摆手活动,表现出自己的民族舞蹈、民族音乐、民族服饰、民族礼仪、祭祀方式、娱乐方式等文化形式,显示出自己的传统习俗、道德风尚、审美观念、思想情操、宗教信仰。摆手舞以丰富的文化内涵,成为土家族灿烂文化的一部分,成为土家族区别于其他民族的独特标志。

二、艺术文化价值

摆手舞作为一种起源、发展并普遍流传于湘西土家族聚居地的古老歌舞,具有独特的艺术文化价值。

首先,由于湘西土家族地处连山叠岭的武陵山区,交通不便,在一定程度上限制了土家族人民与外部社会的沟通,故摆手舞这种古老的歌舞保存得非常完整,具有很高的学术研究价值。摆手舞的起源虽无文字记载,但从清代曾在保靖酉水北岸(现在的拔茅乡)修复的一座八部大王庙遗迹

中一块残缺的碑文记载:"首八峒,历汉晋、六朝、唐、五代、宋、元、明,为楚南上游……故讳大部者,盖以咸镇八峒,一峒为一部落。"①据此推测,大摆手在汉、晋以前就有了。小摆手是祭祀彭公爵主的,而彭氏五代时入主现在的土家族聚居区,那么小摆手则是五代后兴起的了。大摆手反映了土家族过去军事、狩猎和民族迁徙等状况,其中"兄妹结亲"的舞蹈,叙述了土家族有关人类繁衍的神话传说,反映了土家族最早的婚姻关系——血缘群婚制。大摆手中必跳的祭祀舞蹈"茅古斯"表现了土家族先民原始的狩猎生活,特别是"甩火把",表现了原始的生殖崇拜,反映了土家族先民对繁殖意义的认识,是早期人类对自然崇拜的特殊形式,这些对于历史学、社会学以及人类学的研究都是宝贵资料(图4-10)。

其次,摆手舞的文化价值还在于它促进了土家族与其他民族的交流。在过去,龙山县马蹄寨和农车乡两地的摆手活动为"三年两摆",规模宏大,远及湖北来凤、恩施、四川秀山、酉阳等县,因此,摆手活动中也有苗、汉人民参加,加强了各族人民的相互了解,促进了相互间的文化交流和民族团结。另外从舞蹈形式来看,苗族的团圆鼓舞与土家族的摆手舞都是将一面大鼓平放于坪坝上,大家围绕着环圈起舞,这不能不说是相互交流与影响的结果。

再次,摆手舞还比较典型地展示了文

图4-10 双手头上合什屈伸图示

① 向盛福,凤凰慧子,彭文泓.老司城民间故事集锦[M].长沙:岳麓书社,2015:159

艺形式发展和演变的一般规律。从摆手活动中的摆手动作分析,最早的应该是土家族在渔猎劳动中,对劳动对象和劳动技术逐步熟悉而模仿创造出来的渔猎动作,如"拖野鸡尾巴""鲤鱼标滩"等。这说明,在渔猎时代土家族先民就有了自己的舞蹈艺术,它是摆手舞的源头。随着社会生产力的发展,土家族聚居区进入农耕时代,从而出现了大量反映农耕的动作,如"撒小米""挽麻团"等。在此期间,部分地区的土家族人民经历了各种战争,因而又出现了许多军事动作,如"列队""披甲""涉水"等。在摆手舞中,由于古代战争并不常见,也不是所有土家族聚居地都经历过战争,因而,军事舞流传并不广泛。流传广泛的是生活气息浓厚的农耕动作和反映日常生活的舞蹈动作,如"打蚊子""抖虼蚤""喝豆浆"等。综上所述,摆手舞起源于日常生活劳动,随着社会历史的发展,经过不断丰富、加工,最终形成自己独特的风格,具备完整的艺术形式(图4-11)。

最后,摆手舞不仅是土家族人民怀念祖先和自娱自乐的艺术形式,同时也具有存储、交际等多重作用。通过历年举办的摆手活动,一代代人有意识或无意识地学习、传承和发展着这一艺术形式,将这种土家族特有的艺术形式保留了下来,其中包括摆手锣鼓、摆手歌、梯玛神歌、山歌、摆手动作等具体内容。在跳摆手舞、唱摆手歌的全过程中,更渗透了比较完整的礼仪形式,以宗教性活动或庆典活动的面貌出现。摆手舞是土家族人民交际的重要途径,每当摆手活动开始,人们不分年龄、性别、地位,都聚在一起,同歌共舞,相互沟通,成为交友、消仇和男女青年交谊、择偶的好场合。土家族通过摆手舞,强化着各种不同规模的社会群体的凝聚力和向心力,增强了本民族的团结意识,充分体现出其不屈不挠的民族气节和勤奋、勇敢的民族本色,是土家族长久以来传承本民族传统文化的载体和增强民族团结的纽带。

总之,摆手舞是中国土家族人民创造的一种民间艺术,它充分体现了土家族的历史变迁、英雄业绩、农事劳作、生活习俗,具有显著的土家族特质和

浓厚的土家风情韵味。摆手舞不仅是土家族历史文化的重要组成部分,而且是土家族艺术人生的百科全书。摆手舞原生态的文化元素由表及里,呈现出律动—舞姿—健身—开心—向心走向;原生态的空间元素由内向外——摆手堂、音响墙、土家村,有着极具感染力与震撼力的核心价值。

图4-11 比脚动作图示

三、旅游开发价值

摆手舞是土家族独有的体育文化资源。摆手舞的地域性、民族特色和互动参与性是它作为体育旅游项目对其进行开发的优势。不管是观看或是亲自参与体验,人们都可以从中真切地领略土家族的文化真谛、体味土家族的民族风情,获得身心愉悦,满足观赏者求新、求乐、求知、求动、求奇的心理。将文化观光、健身娱乐有机地结合在一起,不仅丰富了旅游活动内容,而且也给游客留下更加深刻的印象,让人在回味中产生流连忘返的感觉。土家族摆手舞被称为土家族人民的艺术之花,是独具特色的民族体育项目,

摆手舞项目开发与旅游业的发展研究意在推动摆手舞在旅游中的重要作用,以引起政府的高度重视。旅游业的发展拉动了市场经济的发展,也为开发民族体育活动项目打下了坚实的基础,摆手舞的开发也对旅游业的发展起到促进作用。从旅游的方式上来看,人们将更加重视精神的消费和放松,要求发展更多地着眼于调节精神的积极的旅游项目,过去的走马观花式的观光游览,将逐渐为多元化的旅游项目所代替。日益增多的旅游者要求旅行项目能有一些富含民族特色文化内涵的节目和内容,要求参与其中,而不是旁观欣赏。所以,那些单调、机械、使人置身其外的旅游方式已经使旅客失去了兴趣,代之而起的是那些富有活力、参与性强、特色新鲜的旅游活动类型。在旅游过程中,旅游者渴求能亲身体验当地人民的生活,直接感受不同民族的风土人情。

　　旅游者希望通过参与和体验当地生活风俗从而得到情感和心灵的碰撞。旅游者喜欢那些轻松活泼、丰富多彩、游乐结合的旅游方式。体育旅游是指旅游者以参与或欣赏体育活动为重要目的的旅游活动,主要分为参与性旅游和观赏性旅游两大类。参与性旅游主要包括探险旅游、趣味旅游、健身旅游、疗养旅游等类型。观赏性体育旅游是人们为了观赏体育比赛而进行的旅游。民族体育活动的发展与旅游业的发展是相互补充的,需要相互配合、合理利用、协调发展。应建立一整套符合地方实际情况、科学周密的管理运行机制,有计划、有目的、有步骤地进行联合开发,用较为完善的试点机制结合当地的实际情况进行补充和完善。在将摆手舞融入旅游文化的整体开发规划中,原始的摆手舞需要加以完善,以适应现代人的要求。既要将摆手舞文化内涵引向纵深,保持其民族特点,又要研究旅游文化、旅游资源,寻求其与旅游业协调互动的发展之路,要将摆手舞与旅游业发展有机地结合起来。

　　另外,旅游部门、行政部门、企业要加大投资的力度,扶持相关项目的

开展。旅游业的发展要注意推广摆手舞的价值,丰富旅游产业的内涵,要注意对摆手舞的开发。要加强民族体育文化意识教育,加速培养民族体育旅游管理人才,提高服务质量和档次。可以在专业学校开办包含体育文化、产业经营管理的体育经济专业,培养适应社会要求的跨专业的综合型人才,真正做到摆手舞的普及推广工作。运用新闻媒体、社会舆论加强对民族体育项目之一摆手舞的宣传,同时加大其与社会进步和发展的相互关系的宣传,以强化各界人士关于弘扬民族传统文化,发展民族传统体育的意识。借助于旅游风景区的自然资源的优势,结合旅游区开展富有地方风情、民族特色的体育活动,能够使摆手舞真正成为人人参与和欣赏的艺术形式。政府要高度重视摆手舞的传承与发展,积极投入,组织专家学者进行更深层次的挖掘、整理,努力形成完整的教与学的体系,为推广和普及摆手舞做出贡献。

四、体育健身价值

摆手舞是土家族人民智慧的结晶,是土家族文化艺术宝库中的一颗明珠,它扎根于土家族文化的土壤中,是土家族精神生活和民族凝聚力的体现,其不但有着丰富的文化内涵,而且在健身领域也具有极高的价值。由于摆手舞兼有文化娱乐和体育锻炼的属性,因而,有土家族体育舞蹈的美誉。摆手舞突出的健身价值也必将使其社会功能得到进一步拓展。摆手舞是土家族一种载歌载舞的大型民间体育活动,具有独特的形式和民族风格。摆手舞动作纯朴形象、生活气息浓厚、运动量适中,不受场地、器材和时间限制,适合于老、中、青、少年各年龄层人士,是健身运动中的普适性项目。

当前,全民健身的方式正在向多样化发展,通过对民族体育和民间体育进行挖掘、整理与提高,并融入全民健身活动中,民族舞蹈为民族人民喜爱,

成为全民健身的一种形式,也是传承民族舞蹈的一种形式。土家族摆手舞所表现的是具有原始气息的民族族民的生产生活,它散发着一种大胆、活泼、自由而富有生命力的气息,它以最简练的方式,表达了喜庆、长寿、吉祥的人生态度和生命的完美境界,各个动作连接起来,便构成一个完整的情节,如耙田、插秧、扯草、望太阳等动作连接起来,就表现春季生产的劳动过程。那健朴的舞姿,高亢、自由的歌声伴着强烈的锣鼓节奏,给人以清新而热烈的感觉,显现了一种强有力的生命节奏。一位资深记者在描述体育的社会功能时写道:人们理想的生活空间,就是回到大自然的怀抱中去享受阳光的照射和绿茵的抚摸,以实现人和自然的完美和谐,而摆手舞正是给人们提供和创造了这个机会,它不仅为全民健身增添光彩,还可以使人们在富有田园牧歌式的自然环境中从事运动,在帮助土家族人民强身健体的同时,又较好地保持了具有浓郁地域特色的少数民族文化,在丰富人们精神文化生活的同时,又为我国多民族文化遗产保护及传承贡献了力量(图4-12)。

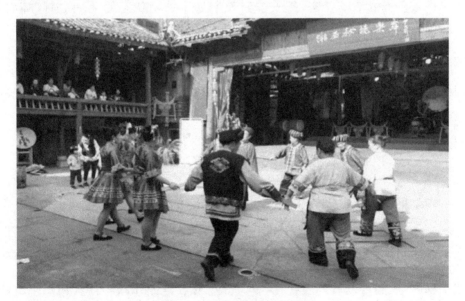

图4-12 摆手舞表演场景

（一）健身娱乐价值

摆手舞作为土家族传统的民间体育运动中的一项，能起到增强体质、健全体魄、塑造健康美的作用。从摆手舞的动作特点——运动顺拐（甩同边手），重拍下沉，双腿屈膝，全身颤动，以胯为动力，用头、肩、手、腰的扭、甩、转、端等构成大开大合、对比强烈的组合——可以看出，摆手舞是一项全身运动项目，套路动作既有对生产劳动的模拟，如"翻犁胚子""撒种"，又有对生活的模拟，如"梳头""打草鞋"，以及对动物动作的模仿，如"蛤蟆晒肚""鸡走路"。摆手舞不仅将土家族先民的生活、劳动情况做了直观的物态反映，还以蕴含深厚文化的神话传说形式对土家族文化进行了形象的描绘，是土家族人民劳动生活的再现，是一种集体创造、共同娱乐的活动项目。它重温了劳动生活中的欢快与收获的喜悦，人们随着旋律和不断变化的锣鼓节奏翩翩起舞，改变了人在安静状态下的生理、心理活动方式，促进身体各机能系统进入积极的活动状态，把安静时长期处于关闭状态的毛细血管、肺泡、肌纤维和神经细胞尽可能地激活，从而使各器官的血液获得充足的氧气和营养物质，改善机体健康状态，使人产生愉快的情感体验，同时在各种专门训练、比赛和表演中得到美的享受，充分调动人们的精神力量，使人们的身心得到健康发展。

（二）心理健康价值

摆手舞能够促进人们重振精神。在现代文明的异化作用下，人们对生命的意义充满怀疑与困惑，开始把眼光从未来转向流逝的过去，在蛮荒的世界中去寻找未被现代文明侵蚀、异化的原始主宰与生命的力量。从土家族摆手舞中，人们可以看到质朴、执着、真诚、力量、自然的魅力，看到其中所体现出的人类健康的精神世界。摆手舞没有完整的精美、迷人的优美、理想的

壮美，而只是用最粗拙直率的动作语汇表达主体对客体的认识与体验，通过简化与抽象的手段实现对世界的重新构造。在动作造型上，它任意取舍，变形夸张，对比强烈，奇妙地表现出力量与无法言传的灵性，将人潜藏在内心深处的激情诱发出来，冲破现代人平淡、麻木的精神状态，使生命充满生机；在音乐配制上，曲调热情、明朗，情绪饱满，不仅能使练习者在完成动作时准确地把握每一节拍，更重要的是能使人们在重温劳动生活的欢快与喜悦中追回失去的本真，寻回失落的精神根基。

摆手舞为土家族人民沟通彼此的内心架起了一架桥梁，把土家族人民的生活、劳动、战争、迁徙等与自然的关系通过主体的理解，按照自然规律和心理活动逻辑，进行简化、变形与抽象，变为"人化自然"的心灵符号，通过节奏、动律、对比、统一的形式规律，跟随领头的"导摆者"、行列之间作示范的"示摆者"及行列之后压队的"押摆者"摆出各式活泼生动的图案，组成一种理想化的关系，散发出一种活泼、乐观、自由而富有生命力的气息，使人的心灵获得一种激荡和一种独特感受，从而产生强烈的激情、美好的向往、审美的愉悦等。这种对人类生存与发展的认知方式与情感表达方式，联系了人们的心灵，架起了沟通人们不同审美的桥梁。

摆手舞具有浓郁的民族风格和地方特色，动态是它的基本特点之一，动作形象、纯朴，生活气息浓厚，无拘无束，任意取舍，变形夸张，奇妙地表现出力量与无法言传的灵性，如反映水田耕作的动作：插秧、踩田、割谷、打谷等。这些舞蹈动作一展示就能看出所表达的内容，并且行列之前有"导摆者"，行列之间有"示摆者"，行列之后有"押摆者"，一般成圆形，跳完一圈之后才换动作。这种舞蹈又不受场地、器材与时间的限制，即使从未参加过锻炼的人，只要用心观摩，学起来也不会感到困难，既可作为健身内容，又适用于组织团体比赛、表演。因此它的动作形象和易学易记的特点，使其便于在全民健身中推广（图4-13）。

摆手舞是一种可以根据自己力量调节运动量的运动项目,对于各个年龄段的人群都适宜,参与摆手舞能有效协调身体各个部位的运动,对心血管系统及呼吸系统功能亦有一定的改善作用(图4-14),因而是适合在全民健身中推广。

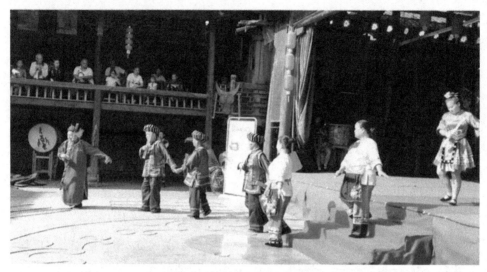

图4-13 摆手活动开场表演

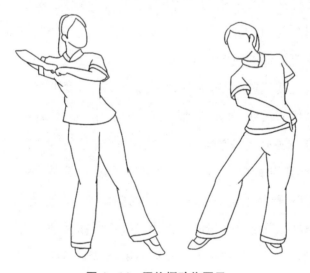

图4-14 回旋摆动作图示

五、社会教育价值

摆手舞是土家族人民长期的生产生活实践的具体体现,也是土家族人民珍贵的社会文化遗产和财富,其历史厚度使其足以成为土家族珍贵的非物质文化遗产。摆手舞的传承与发展体现了土家族人民生活水平的不断提高,是土家族地区经济建设与文化建设不可多得的首选素材,对于提升湘西地区在社会文化内涵建设上的影响力与文化厚重感,具有不可替代的作用[①]。

在传统的摆手活动中,对是非善恶表现出鲜明的态度使其具备了非常明显的教育功能。它颂扬的是勤劳、忠孝、勇敢与不屈不挠的精神品质,鞭挞的是游手好闲、男盗女娼、忤逆不道的丑恶现象。通过组织民众参与摆手活动,可以达到培养人民崇高道德品质的目的。在中华民族伟大复兴的进程中,社会主义主流价值观的弘扬至关重要,摆手舞的这种寓教于乐的功能也能为民族地区社会主义核心价值观的建设发挥作用。

① 王龙飞,陈世强.非物质文化遗产与民族传统体育保护[J].体育文化导刊,2008(11):25-28.

第五章
摆手舞的保护、传承与发展

作为湘西土家族的传统文化,摆手舞是土家族人世代以来从生活、劳作、信仰中提炼、造就出的艺术表演形式,在适宜的节日、仪式活动中,演唱着合宜歌曲,跳着合节拍的舞蹈,或有即兴成分,但无不反映着质朴的民风、虔诚的信仰,是湘西独特的艺术文化特色。因而,在信息多元化的今天,为了将该特色传统文化传承并发展,须认清该艺术形式的存在现状,针对欠缺与不足之处,诸如传承人减少、经费不够等问题,进行专项考量与研究,以寻求湘西土家族摆手舞未来的发展道路。

第一节 摆手舞的活态现状

摆手舞发展至今,其所呈现的内容、形式已与史料中的记载存有一定差异,此乃传统文化创新发展的结果。这亦反映出,文化的发展必然随时间推移而改变,即顺应时代焕发新貌。因此,想要传承经典,发扬传统文化的风

貌。首先,需认清现状;其次,应厘清当下传承所面临的问题;最后,针对问题,解决问题。于湘西摆手舞而言,其为少数民族艺术活动的组成部分,但却是一种小众的艺术门类,就当下的生态现状和传承现状来看,这简单的摆动、舞手,若想求得长远的发展,我们必须深刻了解其活态性生存的现状,如此才能直面问题着手后续工作。

一、摆手舞的生态现状

一个地区的文化发展与当地的经济发展有着密不可分的联系,土家族摆手舞也不例外。从土家族所处区域的经济状况来看,山间或盆地是土家族人民基本的生存空间,他们从以渔猎采集为主的经济生活发展到农耕经济生活,并在不断的发展中和外界形成交通信息往来,从而使得土家族的民族区域文化不断地得到丰富。从摆手舞的内容上来看,摆手舞向人们呈现了各种各样的画面,如民族的迁徙、家园的创建、狩猎、征战以及庆祝丰收等等。不论是在舞蹈形式上,还是在领唱形式上,或者是在基本动作上,土家族摆手舞基本上都是来源于土家族先民的劳动生产活动。从土家族人民对祖先的崇拜情况来看,生活于湘、鄂、黔以及渝交界地区的土家族人民并不相信神仙和皇帝,他们只相信自己的祖先,在他们眼中,自己所拥有的一切,都离不开祖先的功劳。土家族虽然不存在宗教,但他们却有着宗教观念,崇拜祖先、祭祀土王、敬奉白虎并且相信梯玛等等都是他们的信仰文化,而这一系列信仰,在摆手舞中体现得淋漓尽致。摆手舞最早起源于土家族的祭祀活动,这些祭祀活动通常都是在祠堂举行的,经过长期的演变之后,摆手舞成了土家族人民自娱自乐的一种舞蹈(图5-1)。从土家族民俗文化特点来看,由于家庭以及家族制度不同、自然村落以及自然环境不同、行政区划以及语言不同,使得民俗文化事项在

不同的家庭和家族、不同的自然村落和自然环境、不同的行政区域中形成各不相同且各具特色的内容,并且相互独立传承。土家族主要分布于湘、鄂、黔、渝等地区,武陵山区是土家族的主要生活地域,在这样一个相对比较闭塞的地区和语言环境之下,形成了具有浓厚的本民族特色的民俗文化。在这一民俗文化的圈子里,由于家族制度的构成、自然村落的制约以及地域环境的影响,土家族民众在自己民族的内部形成了一种文化认同,在这样的文化认同之下,集体参与的摆手舞就得以沿传至今。

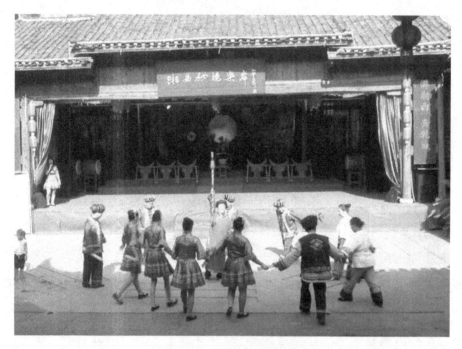

图 5-1 小摆手表演场景

对于一个处在相对比较弱势地位的少数民族来说,面对复杂社会的强势文化,他们的生活方式是很难守住阵脚的,总是免不了不同程度地被侵蚀和同化。在现代化的进程中,土家族传统的生产和生活方式也逐渐发生了变异,被新的生活方式以及新的观念所弱化。不仅如此,地域间差异性的不

断缩小也使得民族文化的地域性特征逐渐淡化,加之当今时代文化娱乐形式极其丰富,使得一些包括摆手舞在内的民俗以及技艺等这一类非物质文化遗产变成仅供观赏的对象。简单来讲,随着传统的生产和生活方式的改变,民俗文化正逐渐消亡。外来文化逐步渗入土家族地区,年轻人向往多种文化形式,但对本土文化缺乏认识,对传统艺术的继承兴趣减弱,土家族的乡民们越来越多地走出大山去读书、务工,留在本地的人不断减少,且非老即小,传承的人群自然减少,诸多因素造成民俗文化逐渐消亡、无人传承,亟须对此进行有意识的引导,增强民众对优秀非物质文化遗产的保护意识与重视程度。

由于历史的原因,一些非物质文化遗产遭到破坏甚至消失。在许多民间文化的发源地,涌现出现代化建筑来制造"伪民俗"。现在以民俗风情为卖点的旅游项目遍地开花,而且单纯的经济目的还使许多民俗走形变味。这种过度的开发是对非物质文化遗产的严重伤害,这种表演脱离了原有的生活方式,使文化变成浮在生活表面的几滴油珠,成为仅仅是给外人看的展示品。在永顺县中国织锦工艺大师单海鹰家,调研组了解到当前土家织锦这一传统手工业衰败,原因在于除了现代人的审美趋向、生活习俗的改变等因素外,由于手工成本过高,大部分古老的传统工艺品都被现代化加工手段大批量低成本地模仿生产,或者被使用功能相同的现代产品所替代,这些也是加速其消亡的重要原因。在素有"土家族大摆手圣地"之称的农车乡农车村,调研组观看了打溜子和摆手舞,在老艺人中,80多岁的张明光老人是龙山县土家族摆手活动的掌堂师和领舞,他曾多次应邀赴长沙、吉首、张家界等地教授土家族摆手舞。讲起摆手舞的传承,他坦言,村里的年轻人大都外出打工了,小孩读寄宿制学校,现在就剩下一些中老年人在跳了。

二、摆手舞的传承现状

传承经典艺术文化，是将文化的传统特色，以适应时代审美、时代需求的方式，不断发扬、彰显，以此达成艺术文化中优良传统代代顺延的目的。由此可见，经典的魅力，除其固有的价值外，更在于各个时代对经典的再定义、再创新、再发展，如此便促使经典经久不衰、魅力无限。于摆手舞而言，传承的意义在于，让更多的人了解这一舞蹈，并加入其中，以此壮大这一艺术形式。就当下摆手舞的传承现状而言，其实不容乐观，主要存在以下几个问题：首先，政府经费投入少且不均衡。虽然有关文件规定，地方政府对建设新农村的投入，要随着经济的发展逐渐增加，增长幅度不低于财政经常性支出的增长幅度，但实际上并没有做到。例如近年来，湖南省对于非遗文化保护的扶持，虽然在资金的支持上较往年已有提升，但主要集中于湖南的花鼓戏、祁剧等方面，对于摆手舞，其实并没有设立专项基金，只是在举办一些摆手舞活动时，才会下拨一定的款项。然后，对民间的传承人有一定的资金补助。总之，政府对于摆手舞经费的投入较少，相较于其他艺术文化可以说相当不均衡。

其次，民间摆手舞传承人越来越少。随着农村逐步脱贫奔小康，电视等现代娱乐设施已经在土家族农村普及，连确定为重点扶贫的贫困村也有较高的普及率。在笔者调研的几个特困村中，接近三分之一的村民都安装了卫星电视地面接收设施。电视的逐步普及，改变了村民的闲暇娱乐方式，农闲之余看电视和唱卡拉OK是年轻一代农民新的娱乐形式。这种现代娱乐形式的普及使得即便身处穷乡僻壤的土家族村民也沐浴着现代城市文明，使得老年村民改变了闲暇时的娱乐方式，更不用说青少年了，他们受时代影响，更愿意去打打篮球、上上网，而不是跟随老一辈的民间艺术家去学习摆

手舞。可以说,但凡在交通便利、城镇功能完善的地区,年轻人都不愿意自主学习摆手舞,只留下些许老人还会跳摆手舞。但随着时间推移,老一辈的艺术家也开始逐步退出历史舞台,摆手舞便难逃日趋消亡的结局。

最后,摆手舞的传承并不具备多元、创新的形式。哪怕是将其作为校本课程进行开发,都得不到应有的重视。在此次调研过程中,学校是笔者重点考察的对象。然而,走访实地才发现,只有个别学校开展了有关摆手舞的教学,大多数学校是没有进行摆手舞的普及教学,且有些学校也只是为活动而活动,没有真正地将摆手舞的文化意蕴传承、推崇。虽然有像靛房小学这般较为重视摆手舞的教学,每天都特别设有一堂活动课,让老师组织全体学生在操场跳摆手舞,并要求学生除了雨雪天气,或是身体不适时才能请假,且将摆手舞列入日常课程体系中,但绝大多数的学校并不重视对摆手舞的教学,只是在偶有领导来视察或是有记者来采访时,才会刻意地开展一些与摆手舞相关的教学活动。

概言之,摆手舞的传承现状不容乐观。可以说,自上而下地从政府到民间再到个人,并没有建立起完善的传承机制,而在传统的土家族聚居的湘西地区,人们在日新月异的时代发展中更是逐渐忽视,甚至忘却了摆手舞这项传统艺术形式,也意识不到自身有让摆手舞传承下去的责任。

第二节　抢救、保护与开发

面对湘西土家族摆手舞的发展现状,想要寻求长远的发展,须针对问题制定相关的解决方案,并结合时代的发展进程,选用先进且适宜的方式,不断推进摆手舞文化的抢救、保护与开发工作。

一、抢救措施

人是非物质文化遗产的载体。要唤醒民众的文化自觉,最根本的就是加强宣传教育,尤其是加强青少年传统文化教育,不能出现断层现象,更不能因此使之成为遗憾。文化生态是民族文化存活的基本条件,文化生态一旦发生变化,该文化就会发生变异甚至消解,民族文化资源就会发生变异和消失。如同其形成一样,民族文化的变异也是由多种因素构成的。面对当代经济、文化全球化的发展趋势,必须立刻为民族艺术探求一条生存和发展之路,可从以下几个方面实施一些抢救措施:

一是借助法律给予土家族摆手舞应有的文化保护,即学会借鉴国内外保护民族文化遗产的成功经验,予湘西土家族摆手舞的传承以法律手段的规范与保护。例如,2005年3月1日,恩施土家族苗族自治州第五届人民代表大会第三次会议通过《恩施土家族苗族自治州民族文化遗产保护条例》。可见,已有地区出具相关的法律条款致力于保护少数民族的传统文化,那么湘西各级政府以及相关职能部门,亦应发挥主观能动性,建立健全传统民族文化遗产的保护条例,针对摆手舞文化,制定专项保护,旨在抢救、保护、传承这一艺术文化中发挥重要作用,真正做到有法可依、有章可循。

二是要发挥好舆论的作用,大力宣传保护民族文化在维护文化多样性、振奋民族精神、增强民族意识、加强民族团结、增进民族凝聚力、构建和谐社会和建设新农村的意义和作用,使人们形成自觉保护民族传统文化遗产的意识,尤其是对非物质文化遗产的保护意识。或许,曾经的我们偏执地认为民间的、边缘的、非主流的民族文化是迷信、落后的代表,加之"文革"时期一些"左倾"思想的影响,导致诸多传统文化艺术都遭受了破坏,相关人才也出现断层现象,摆手舞也同样面临着这些问题。改革开放后,尤其是近十年

来,从中央到地方,都在强调中华优秀传统文化在中国特色社会主义建设中的作用,因此,作为传承了上千年的土家族的特有的艺术形式,摆手舞在土家族文化建设和经济发展中的作用也值得大书特书。

三是综合寻求发展出路,抢救传统文化不能局限于传统文化本身,而应该充分利用相关政策,例如把申报各级保护单位与保护土家摆手舞相结合。在土家族聚居区中,很多自然遗产和文化遗产都有申报世界自然遗产和非物质文化遗产的潜力。为此,土家摆手舞应被纳入申报保护的名录;把发展旅游产业与保护土家摆手舞文化生态相结合;将土家摆手舞文化生态与民俗文化生态保护村建设相结合,目前各聚居区的土家族都在进行文明新村、生态家园等新农村的建设,在进行新农村建设时,土家族把民俗、民间文艺、民间工艺的传承建设结合起来。同时,我们可以借鉴别人的办法把摆手舞有效地保护起来。例如战后的日本,为了将民间的传统文化传承下去,开展了"一村一品"活动,这样就可以有意识地传承民间文化。等等。

总之,对于湘西土家族摆手舞的抢救,应秉持快速、有效且高效的方式,直击传承面临的困境,充分利用当前中华优秀传统文化及各民族文化艺术大繁荣大发展的黄金时期,不断创新,以找到一条适合自身发展的道路。

二、保护内容

土家族摆手舞的保护,应注重对史料的保存、活态的传承,并加大宣传推广的力度。我们可就如下策略,展开实施具体的计划:首先,对史料的保护,整理与摆手舞等民族民间文艺相关的丛书、资料光盘等文献,并将有关土家族摆手舞等民族民间文化文献档案室、实物陈列室、研究室和电子资源库建立在湘西土家族苗族自治州的图书馆、博物馆、文化馆中。其次,针对摆手舞活态传承问题,要树立保护意识,加大宣传,以多元方式发展摆手舞,

例如可在州内各学校,开设"土家族摆手舞"等相关的民族民间文化课程。最后,对传承人的保护,需建制健全保护体系,不论是在精神上,还是在物质上,都需给予传承人一份安定与安心,尤其是对一些高龄民间艺人的关注。

因此,保护摆手舞原生形态环境是首当其冲的内容。土家族的摆手舞属于一种原生态的舞蹈,土生土长的土家族居民都熟知这一舞蹈,如果从环境上对这些居民进行保护,必然要比空洞地进行向外拓展要来的有意义得多。另外,我们要发展民俗旅游,把文化资源向旅游资源以及经济资源进行转变。当然,在具体的开发过程中,不仅要对少数民族文化的选择进行尊重,还要借鉴国外先进的经验来建立起乡村博物馆,从而防止民族文化瓦解。而保护传承人是摆手舞传承机制中最重要的要素,因为保护摆手舞的传承者是建构摆手舞传承机制的前提。因此,对于传承人的保护,首先,应关心老一辈艺人。在人才断层的情况下,老一辈艺人是摆手舞的活化石,然而由于众多原因,很多老一辈艺人生活并不富足,政府应通过帮扶机制改善这些艺人的生活境况,鼓励其努力做好传承工作;其次,充分考虑传承人的想法,理解他们对摆手舞的情感,领会他们对古老艺术的敬畏之心,并尊重他们口传心授的传承方式。或许这种传统的承传模式过于刻板老旧,但这走过千年的传承经验与才能技艺,却是最朴实的无价之宝;最后,基于摆手舞传统的生态现状与传承现状,重视互联网的作用,即善于运用如此便捷、迅速的传播方式,让更多的人了解摆手舞这一传统文化,并借由各式活动、比赛等,使民间传承人的技艺拥有更广阔的展示舞台,让一些类摆手舞的小众传统文化得以多元地传承、发展。

可见,对于湘西土家族摆手舞内容的保护,要直面其生态现状和传承现状,既要注重文本(即史料、作品、音响资料等)、传承人,尊重传统的同时又要迎合时代,寻新求变,予摆手舞以更长足的发展。

三、开发利用

一种民族艺术形式要获得更好的发展,并体现其经济和社会价值,就必须充分利用这些资源,使其与经济文化的发展融为一体,形成互动效应。因此,将摆手舞文化资源朝着社会化、产业化方向发展,才能积极推进湘西土家族聚居区传统艺术文化的产业化进程,展示、发扬蕴藏其中的传统体育精神以及民族特色效能。

此外,教育是最直接的传承方式。在武陵山区少数民族区域的部分大、中、小学的体育课上开设摆手舞。在体育课的准备活动阶段或结束部分穿插摆手舞内容,或是在学校运动会上开展专门的摆手舞等活动的民族体育文化节。为了既可以达到教学目的,又可以进行民族体育文化的传统教育,可以把民族传统体育活动纳入少数民族地区学校的体育、音乐和舞蹈教学大纲,这样既符合教育部颁布的体育与健康课程标准中有关"地方和学校因地制宜地制订中小学体育与健康课程实施方案",同时还能解决现代体育在学校因器材设施、经费短缺而无法开设的难题,同时对民间体育的挖掘、整理、传承有极大的推动作用。

诸如摆手舞校本教材的开发,通过合理地整理与选择,将健康内容的摆手舞在学校里向学生进行传教,使其从小、从根上了解民族的舞蹈,了解舞蹈中的历史文化。通过调研,笔者发现,近些年来,许多学校通过课间操、体育比赛等形式,将摆手舞引进校园。另外,成立专门的摆手舞协会宣传摆手舞及其他的民族传统体育活动项目可以让更多的人了解到摆手舞的起源以及现状,同时也有利于提高土家族的文化素质和文化修养;或是提供专门的活动场所以及设施,以激发人们参与摆手舞的激情;抑或是定期举办摆手舞表演赛等,激发人们参加摆手舞活动的热情。

第三节　传承、创新与发展

"摆手舞"的传承与创新并非只是形式上的简单变革,它涉及思想性、艺术性、表现性等方方面面的相对统一。我们应加大挖掘、整理、推广摆手舞的力度,高标准、高起点定位摆手舞传承发展在民族文化建设领域的地位,运用野外考察和参与观察等方法,深入原始文化风貌保存最完好的土家族聚居区进行实地调查,进行抢救性的收集整理研究,同时,在研究时还必须坚持用科学的方法去伪存真,摒弃摆手舞中的不合理的元素,吸纳能够反映时代特点的、有利于构建和谐社会的元素,可借由音乐(如反映时代主题的乐曲),来丰富摆手舞的内涵,让摆手舞逐步成为能够铸造勇敢民族精神、锻炼健康体魄、陶冶高尚情操、具有丰富的娱乐健身和教育功能的舞蹈艺术。

一、传承趋势

扎根于土家生活土壤中的摆手舞,是土家族劳动人民智慧的结晶,孕育着土家族人民群众的智慧,体现了土家族人民精神生活和民族凝聚力,无论是在民族习俗上还是在文学上都有着较高的价值,直到今天,它仍然发挥着各种社会功能。因此,对于摆手舞的继承和发扬,我们应引起注意。

一是要在传承过程中敢于创新,本着"百花齐放,推陈出新"的原则,取其精华,去其糟粕,让摆手舞在新时期发挥更加灿烂的社会功能。但是,单纯的继承还是远远不够的,因为时代呼唤着摆手舞在艺术形式上创新,必须对摆手舞进行大胆的革新。长期以来,人们总是拘泥于摆手舞的旧框框,认为革新,便失去了传统,失去了它的民族特色。土家族的双人舞《火塘》便是

一个很好的例子,编导采用多种造型反映土家族这一日常生活习惯,进行大胆的创新,却受到本民族中一些民众责难。任何新生事物在一开始都会受到种种非难,我们不能因为听到一些杂音就束手束脚,而应该秉持一条信念:任何艺术形式,只要顺应时代的发展方向,满足人们的精神文化需求,它就会最终得到认可和赞同。

二是革新者要具备开拓性思维。舞蹈《雀之灵》便是一个很好的例证。《雀之灵》不按孔雀生活的常规表现其活动的程序,摆脱了民族舞蹈中通常袭用的描摹和再现生活的过程,避免了平铺直叙地表现生活过程的呆板。整个舞蹈的安排与组织是跳跃式的,主要抓住了"情"字,大胆的跳跃,造成鲜明、强烈的情感冲突,给人以感染。现在,《雀之灵》已成为家喻户晓、有口皆碑的艺术精品了。在摆手舞的创新上,要大胆采取借鉴、吸收、融合的手法,使摆手舞具有时代感。现在的人们喜欢节奏感强烈的现代音乐,刚劲有力的现代音乐与摆手舞粗犷、豪放的特点,有着许多默契之处。例如,我们不妨在摆手舞中糅入现代音乐、现代舞蹈的因素,在摆手舞较为简单的锣鼓伴奏声中配以现代音乐,赋予摆手舞更加鲜明、欢快的节奏,从而让摆手舞更具动感与节奏感,使人们在舞蹈中既能得到动作美的享受,又能得到现代音乐的强烈感染。

三是以多重并置的方式弘扬和推广摆手舞文化。民俗的传承活动其实就是人类自发的一种习俗惯制,也就是说它是习惯成自然的。在具体的实践当中,它是没有意识的,那么,对于摆手舞的传承来讲也是一样的,它也是在绝大多数的时间里是土家族人民的一种自觉的行为,但是对于民俗文化的传承来讲,单单只靠民间的力量是远远不够的,必须要有政府的参与。

二、创新原则

现如今,我们处在开放的时代,无论是经济开放还是随之而来的文化潮,都如流水般涌入我们的日常生活,让人无法逃避。为了能够时刻跟上潮流,便需时刻持有创新意识。对于湘西土家族摆手舞而言,创新要取传统文化之精华,尊崇一定的原则与准则,便必须坚持民间舞蹈文化的自主性,保护传统文化的自然生态和人文生态。那么,就必须认识到,一种民间舞蹈的文化传承不能脱离它所生成的文化语境,群众性的民间舞蹈必须永远保存和流传在人民群众中间,原生态的民间舞蹈有它自己的传承轨迹和发展逻辑甚至变异需要,我们应该尽可能地保护其赖以生存的自然生态环境和人文生态环境,无论是在信仰还是生活方式上,都应尊重每一种具有特质文化的人群,不过这一切都是在坚持民间舞蹈文化的自主性的基础上,只有这样,我们才能保住我们的根文化。

创新的原则在于新,更在于变。当然这里的"变"是建立在民间舞蹈从广场搬上舞台的基础上而谈的,一旦走上舞台,民间舞蹈的本质就发生了变化,最高标准就会是观赏性、表演性和艺术性。当我们在肯定舞蹈具有开放性前提下,创新就有了很大的施展空间;当我们认识到传承不是拒绝发展之后,变化就成为了必然,而原生态民间舞蹈与舞台原生态民间舞蹈本身就是两个不同的概念,一个走的是"继承传承"延续的道路,另一个走的是发展变化创新的道路,两者绝不能混为一谈。

此外,创新和求变应是主要的创作思路,要敢于运用各种手段,借鉴其他创作技巧和现代科技手段,拉大舞台与民间的距离,增加舞蹈的艺术性,提高艺术的审美价值,这样才能升华民间艺术,才能使摆手舞艺术形态有一个新面貌。例如,建立文化生态保护区"精神植被",非物质文化遗产是一种

活态文化,只有在相对紧密、系统和完整的文化空间里,才能有效保护和活力传承非物质文化遗产。

总之,勇于探索、开拓思维、不甘落后,是湘西土家族摆手舞传承创新的原则与准则。当然,实践是检验真理的唯一标准,也只有在传承过程中,在不断摸索前进的过程中,才能更为明晰一切准则的作用与效用,适时作出调整,才是最合宜的创新原则。

三、发展路径

发展是第一要义,要想追求长远的发展,就应多途径的寻求出路。具体而言,要想湘西土家族摆手舞能有所发展,可从以下几个方面着手:

首先,应加大当地政府对摆手舞扶持、投入的力度。在我国的现代化进程中,要保证经济、社会与文化发展三者之间的动态平衡,必须有效整合民族认同与国家认同,保持现代文化与传统文化的有机连接,提升文化软实力,以此实现各民族共同繁荣的远大理想。于湘西土家族的摆手舞而言,其传承还停留在当地人民的自觉性行为阶段,政府应该也必须加入进来,并且除了资金的投入和政策的倾斜外,还应组织当地的摆手舞传承团体在节假日免费为当地百姓、外地游客等展示摆手舞的一些经典作品,以达成人们对该艺术形式的关注与传播。与此同时,政府还可以组织当地的老艺术家们联合一些舞蹈院校的资深教授开展对摆手舞的文化探索和舞蹈创作调研,进一步提炼出摆手舞的精髓,并融入更多的现代元素。例如在丰富的音乐中加入鼓点节奏,使其更加鲜明、欢快,以增加舞蹈的动感;或是在舞蹈队形和动作上做大胆创新,突破原有一味地转圈的传统路线,让单一的摆手舞,呈现出更富有表演性和艺术性的效果。

其次,通过市场机制壮大摆手舞受众队伍,让摆手舞能够多争取文化消费群体。因为,艺术来源于生活,来源于人民群众,因而摆手舞它就必须为

日常生活、人民群众而服务,让更多的人了解摆手舞,并关注、重视这类非物质文化遗产。例如充分利用旅游产业资源,将摆手舞作为特色娱乐、文化体验融入旅游行业,让更多的人在游玩中了解这一艺术文化,或是将摆手舞与各种商业贸易集会联系起来,为经济发展起到穿针引线的作用,例如可以利用摆手舞这一民族传统体育文化的优势实行文化建设,以为经济联系贸易洽谈搭台,进一步加强与周边地区的联系,在相互学习与经验交流中,让湘西土家族地区的摆手舞成为一种文化品牌,带动经济的发展。与此同时,更需借助互联网的即时效力。实践证明建立县、乡(镇)、村、文化中心四级互联网络体系是传承非物质文化遗产的基础,所以要从不同层面上保证传承的有效性。我们可以成立土家族摆手舞传承工作委员会,土家族摆手舞传承工作委员会可以全面负责土家族摆手舞的研究与传承活动开展的协调工作,同时扩大群众基础。再比如,成立乡(镇)摆手舞工作小组,成员由当地摆手舞的积极参与者组成,并利用集会、民间赶场、节庆等活动具体开展摆手舞的传承活动。

最后,要重视教育、表演的效用,通过这两种方式,让摆手舞走进年轻一代人的生活,得以更长远的发展。近年来,国家对艺术教育尤为关注,对学生综合素质的要求也更高,且重点放在音乐、舞蹈、美术等兴趣的培养及提升上。若将这一传统的摆手舞与素质教育相结合,便既弘扬了传统文化,也提高了学生的艺术修养,是为一举多得之事,就具体实施路径而言,可通过如下方式:第一,要提升教师的专业素养,可充分利用寒暑假的时间,安排高校舞蹈专业教师或音乐教师去民间采风学习,对摆手舞的基础动作、队形,以及一些当地的表演性成品剧目做全面了解,然后将所学成果纳入日后的教学规划中;第二,在教学过程中,舞蹈或音乐教师须理论与实践并重,在知识点传达之余,编排一些简单易学的舞蹈剧目在校园活动中进行宣传和表演,激起更多学生的兴趣,让学生们自发、主动地参与其中;第三,在学期中

期或期末考核时,将考试形式改为汇报展演的方式,邀请湘西土家族地区的民间艺术家们,让学生与他们一起舞蹈、表演,在近距离的切磋、交流中,提高学生的兴趣与积极性。总之,在有形与无形中让摆手舞获得更好的发展。

结　语

　　人民是民族舞蹈传承的主体,"民"的生息繁衍、喜怒哀乐就是其创作源泉。舞蹈作为一种中华优秀传统文化的传承方式,通过形神兼备、可见可感、鲜活生动的人体形象反映各个民族独特绚烂的精神成果,一个民族的舞蹈遗传着一个民族的文化基因,折射着一个民族的文化生态,承载着一个民族的内在情感,担负着一个族群众生的文化生活和生活文化。依靠口传心授世代相传的文化,是活的历史。如果它线索断了,便意味着这种文化就随即消失。正是基于这样的思考,思索开来,摆手舞起源于土家族先民的原始社会劳动生活,可以说是土家族土生土长的民族舞蹈,也是土家族先民生产、生活、狩猎、迁徙的现实情况在艺术上的反映。摆手舞区别于其他民族舞蹈的独具特点的艺术风格是在特定的地理、人文、历史环境中形成的,不是巴渝舞在民间流传、发展、演变而成,而是土家族形成以后,土家族先民原始氏族部落流传的原始舞蹈遗存不断得到新的发展、丰富,而逐渐演变为现在的土家族民族民间舞蹈形式。土家族摆手舞是土家先民集体智慧的结晶,这一舞蹈现象浸透着丰厚的文化底蕴,是记载土家族历史的"活化石",是我国少数民族舞蹈文化的一朵奇葩。土家族摆手舞为我国少数民族舞蹈发展提供了很多的素材,挖掘土家族及其他少数民族的舞蹈渐渐成为新一代编导们的一个新的课题。土家族最具民族特色的民间艺术形式就属摆手舞了,它集中体现了土家族传统文化中蕴含着的深厚丰富的文化内涵。土家族摆手舞成为国家非物质文化遗产代表性项目名录中的一员,也充分证

结　语

明了其在中国艺术和文化史上的重要价值,它那独特的艺术风格与表演形态也值得我们格外重视并加以研究。

湘西土家族摆手舞是富有特色的土家族传统民俗歌舞。它包含了土家族古老的宗教、生产以及生活的诸多因素,是一种民族集体活动,土家族人民用这种形式来祭祀神灵祖先、记录历史、愉悦身心等等。摆手舞是土家族人生活中不可缺少的组成部分,伴随着土家族人走过了漫长的历史征程。改革开放后,随着时代的变迁和社会的变革,在政治、经济、价值观念和生活方式等方面,湘西土家族人民都发生了很大的变化。作为传统文化的土家族摆手舞顺应时代的发展,逐渐形成具有当代特性的变异形式,这种变异形式是从传统形式中演变出来的,但又有别于传统形式,在艺术特征及社会功能方面都发生了一系列变化。从舞蹈的特征方面来看:土家族摆手舞的舞蹈部分脱离了宗教的依托,成为独立的舞蹈活动;摆手舞的动作保留了基本的律动和动作,但却更加简练和美化;摆手舞的内容和队形虽然都有所简化,但却保留了农业劳动生产的动作和围圆而舞的队形;摆手舞的锣、鼓、号等器乐伴奏被现代化电子合成音乐替代;摆手舞的服饰和歌曲也已很大程度地汉化了。从舞蹈的社会功能来看:摆手舞不再被作为祈求神灵庇佑和传授生产知识的手段,而是人们愉悦身心、锻炼身体的好形式;它不再是被限制在摆手堂内的土家族宗族、血亲之间的族群活动,而是成了出现在城镇广场、校园里的集体活动;摆手舞也不再是传递男女爱情的歌舞形式,而是成为旅游经济产业中弘扬民俗、创造效益的重要组成部分。湘西土家族摆手舞的这些新的特征与功能是适应当代社会发展而形成的,具有当代社会的特性。湘西土家族摆手舞的当代特征与功能相对于传统摆手舞,既有变化,又有留存。运用人类学和社会学中的文化结构的有关理论来分析,可使我们很好地认识土家族摆手舞的这种现状,并掌握民族民间舞蹈发展的规律。从湘西土家族摆手舞当代传承与变异的过程中我们可以得到以下

启示。

首先,我们必须以开放发展的眼光来对待传统民族民间舞蹈艺术。随着时代节奏的加快,社会各方面发展日益加快,在新时期,人们渐渐对传统民族民间舞蹈发展现状感到不满,以及对具有时代特色的舞蹈艺术的迫切需要。在这种情况下,传统民族民间舞蹈不可能无动于衷、止步不前,它应该跟上时代的发展步伐,与时俱进、不断发展,只有这样才能使传统焕发出新的容貌,从而促进民族舞蹈文化的繁荣昌盛。冯友兰先生在《中国哲学简史》中提到:科学的进展突破了地域,使中国不再是孤立于"四海之内"了。她也正在进行工业化,虽然比西方世界迟了许多,但是"迟化"比"不化"好……要生存在现代世界里,中国就必须现代化。同样,要使中国民族民间舞蹈适应社会不断发展的需要,使它在弘扬中国文化中起到应有的作用,中国民族民间舞蹈也必须随着社会的变化发展而变化发展。因此,我们应该鼓励当代民间舞蹈的生成,正确对待它们的变异,根据时代所需提倡在继承中发展、在发展中创新。

其次,在继承、发展、创新中必须处理好变异与留存的关系。各民族民间舞蹈在千百年的发展历程中,形成了各自特定的文化基因,不同的文化基因承载维系着不同民族或不同地域舞蹈的形态特征、文化内涵,凸显出各自鲜明的文化特异性。这类文化的特异性决定了我们在对待各族民族民间舞蹈的继承、发展与创新时,必须明白哪些是可变的部分,即几年或几十年会产生变化的观念意识结构,以及在其支配下会随之发生变化的文化结构中的物质性、动态性符号,明白哪些是不应变化的部分,即在无意识结构影响下,反映该民族"根"性文化基因、民族精神风貌以及生活态度的舞蹈律动或动作。只有这样才能主动掌握舞蹈发展的规律,掌握传承、发展民间舞蹈的主动权。舞蹈理论家冯双白先生对这种"根"性的文化基因也做了相关论述,他以被公认为蒙古族舞蹈的奠基人、当代舞蹈大师的贾作光先生提炼创

作的蒙古族舞蹈为例,指出:"对于民间舞蹈的传承应准确地把握该民族文化'根'性的东西,即能传达民族的性格、气质和人文精神的东西。即便是在当代社会剧烈的变化中,这些代表着和保存着民族个性的东西不能丢,他们共同决定着民族民间舞蹈的风格。"[①]无论当代民间舞蹈以什么样的形式存在,它们的这种"根"性的文化基因永远是新的文化重建中最重要的部分。只有在"根"上开出多姿多彩的花朵,才能结出丰硕的果实,才能使我国的民族民间舞既永葆青春又独具风情。

总之,当今社会人人都有享受舞蹈、感受舞蹈的权利,但舞台化、技巧化的舞蹈不是人人都能参与的,而广场性的群体自娱舞蹈却是大众舞蹈的好形式。著名舞蹈家戴爱莲先生多次强调,舞蹈并不是一种技巧的炫耀,我们应当把它还给每个爱跳舞的人,鼓励大家跳。因此,大力改造和发展传统民俗舞蹈,为人们提供更多的新时代的民俗舞,既可有效地促进传统民间舞蹈的普及,又能使这种具有民族"根"性的当代民俗舞造福于广大人民群众。中国舞蹈传统历史悠久且内涵丰富,现在舞台上的以民族民间舞蹈素材创作的舞蹈作品琳琅满目,而与人民群众生活紧密相连的自娱性民俗舞蹈还没完全跟上当代社会发展的步伐。

① 转引自:廖燕飞.民族文化的传承与当代高校舞蹈教育:全国普通高校舞蹈系、科主任论坛侧记[J].舞蹈,2005(3):22-23.

参考文献

[1]来凤县民族事务委员会,来凤县文化局主编.摆手舞与普舍树:民族民间故事传说第二集[M].[出版者不详],1986.

[2]杨昌鑫.土家族风俗志[M].北京:中央民族学院出版社,1989.

[3]《土家族简史》编写组,《土家族简史》修订本编写组.土家族简史[M].北京:民族出版社,2009.

[4]段超.土家族文化史[M].北京:民族出版社,2000.

[5]彭英明.土家族文化通志新编[M].北京:民族出版社,2001.

[6]向柏松.土家族民间信仰与文化[M].北京:民族出版社,2001.

[7]杨宏婧.土家族[M].长春:吉林文史出版社,2010.

[8]曹毅.土家族民间文化散论[M].北京:中央民族大学出版社,2002.

[9]贵州省民族事务委员会.土家族文化大观[M].贵阳:贵州民族出版社,2014.

[10]彭官章.土家族文化[M].长春:吉林教育出版社,1991.

[11]湖南省龙山县民族事务委员会.中国土家族习俗[M].北京:中国文史出版社,1991.

[12]胡炳章.土家族文化精神[M].北京:民族出版社,1999.

[13]刘刈,陈伦旺.土家族传统艺术探微[M].南宁:广西民族出版社,2006.

[14]湖南省民族事务委员会民族研究所.湘西土家族的文学艺术[M].[出版者不详],1982.

[15]彭继宽.土家族传统文化小百科[M].长沙:岳麓书社,2007.

[16]湘西土家族苗族自治州文化局,湘西土家族苗族自治州文联,湘西土家族苗族自治州新华书店.湘西土家族苗族自治州志丛书·文化志[M].长沙:湖南出版社,1996.

[17]谭志国.土家族非物质文化遗产保护与开发研究[D].武汉:中南民族大学,2011.

[18]田璨.土家族民歌的发展及其艺术特征探析[D].武汉:中南民族大学,2009.

[19]陈宇京.狂欢的灵歌:土家族歌师文化研究[D].武汉:华中师范大学,2010.

[20]黄柏权.土家族非物质文化遗产现状及保护对策[J].湖北民族学院学报(哲学社会科学版),2006,24(2):44-51,55.

[21]刘伦文.母语存留区土家族社会与文化:坡脚土家族社区调查研究[D].北京:中央民族大学,2005.

[22]李然.当代湘西土家族苗族文化互动与族际关系研究[D].北京:中央民族大学,2009.

[23]彭曲.论土家族舞蹈的民俗意蕴:土家族民间遗存舞蹈形象调查与研究[J].北京舞蹈学院学报,2006(1):51-56.

[24]文明.土家族[J].中国民族,1959(5):37.

[25]向大万.土家族摆手舞[J].中国民族,1980(3):47.

[26]彭继宽.双凤栖传统摆手活动[J].民族论坛,1986(2):62-68.

[27]张世炯.简述土家族歌舞撒尔嗬与摆手舞、巴渝舞和楚文化的关系[J].民族艺术,1986(2):140-149.

[28]龚光胜,袁益军.土家族的"摆手舞"[J].民族艺术,1988(2):206-211.

[29]向渊泉.摆手舞探源[J].民族论坛,1988(4):37-39.

[30]杨佳友.土家族摆手节及其乐舞探索[J].民族艺术,1989(4):158-166.

[31]彭武一.摆手舞与巴渝舞[J].民族论坛,1990(1):53-57.

[32]唐洪祥.河东摆手舞[J].中国民族,1993(7):43.

[33]李士敏.土家摆手舞[J].湖南档案,1994(5):45.

[34]黄兆雪.摆手舞的社会功能及发展趋势[J].中南民族学院学报(哲学社会科学版),1994,14(6):43-47.

[35]萧洪恩.摆手舞的源起及文化内涵初论[J].湖北民族学院学报(社会科学版),1996,14(1):46-48.

[36]小舟.摆手舞[J].民族论坛,2001(3):46.

[37]易继兴.土家族的摆手舞[J].湖北档案,2001(10):37.

[38]冉光大,吴胜延.摆手歌舞誉神州:酉阳自治县搜集整理推广土家摆手舞纪实[J].科技与经济画报,2001(2):2.

[39]周少诚,段明良.让优美的"摆手舞"走出大山:重庆酉阳县政协为弘扬少数民族文化献计出力纪实[N].人民政协报,2001-12-21(2).

[40]曾宪国.摆手舞摆出的龙门阵[N].重庆日报,2001-05-09(11).

[41]李韧.土家摆手舞重庆受宠[N].新华每日电讯,2001-06-12(5).

[42]阎孝英.土家族摆手舞[J].体育文化导刊,2002(5):53.

[43]张艺.湘西土家族歌舞:《摆手》[J].星海音乐学院学报,2002(1):27-29.

[44]黄钰财.土家族"摆手舞"[J].中州今古,2002(6):11.

[45]周平,彭文群.摆手舞在21世纪全民健身中的价值探讨[J].广州体

育学院学报,2002,22(5):124-126.

[46]窦为龙.摆手舞:土家文化的奇葩[N].中国民族报,2002-05-24(5).

[47]邹明星.浅析土家摆手舞的民族特色[J].涪陵师范学院学报,2003,19(6):67-70.

[48]丁世忠.舞蹈中的祭礼:论土家族"摆手舞"的文化内涵[J].宜宾学院学报,2003,3(2):52-53.

[49]张国圣,夏桂廉.轻摆双手出武陵:重庆市酉阳县普及民族舞蹈侧记[N].光明日报,2003-09-03.

[50]巫瑞书.武陵山区"摆手"风习的民俗学价值:土家"摆手"研究之二[J].湖南大学学报(社会科学版),2004,18(2):11-15.

[51]阎孝英.湘鄂渝黔边民族娱乐体育土家摆手舞[J].湖北民族学院学报(哲学社会科学版),2004,22(2):98-100.

[52]陈东.土家族摆手舞中的原始文化意象[J].湖南农业大学学报(社会科学版),2004(2):60-62.

[53]贺泽江.论土家族摆手舞的发展与前瞻[J].首都体育学院学报,2004,16(2):115-116,118.

[54]袁革.土家族摆手舞源考[J].社会科学家,2004(3):74-75,79.

[55]戴岳.摆手舞与土家族的民族情绪情感[J].民族艺术研究,2004,17(3):49-53.

[56]彭蔚.湘西土家族摆手舞的艺术特点和文化价值[J].怀化学院学报,2004,33(4):52-54.

[57]巫瑞书.湘、鄂、渝、黔边界"摆手"活动的文化学价值:土家"摆手"研究之四[J].湖北民族学院学报(哲学社会科学版),2004(4):6-12.

[58]屈杰.湘西土家族"摆手"的文化意蕴及健身价值[J].怀化学院学

报,2004,23(5):117-119.

[59]向秋怡.少数民族非物质文化遗产开发研究:以保靖县土家族摆手舞为例[J].经济研究导刊,2014(34):230-231.

[60]马翀炜,郑宇.传统的驻留方式:双凤村摆手堂及摆手舞的人类学考察[J].广西民族研究,2004(4):18-23.

[61]阮居平.土家摆手舞[J].校园歌声,2004(3):35.

[62]唐荣沛.民族艺苑的奇葩:土家摆手舞[J].旅游纵览,2004(10):47.

[63]屈杰,刘景慧."摆手舞"与土家族生命本体力量的展示[J].怀化学院学报,2005,24(3):17-20.

[64]张伟权.土家族摆手舞研究[J].湖北民族学院学报(哲学社会科学版),2005,23(3):20-23.

[65]张涛,曹丹.湘、鄂、黔、渝相邻地区土家族"舍巴日":摆手舞活动研究[J].北京体育大学学报,2005,28(11):53-54.

[66]宋仕平.土家族摆手舞的文化意蕴[J].周口师范学院学报,2005,22(6):59-61.

[67]袁革.论土家族摆手舞的文化特征及其健身价值[J].重庆社会科学,2005(4):120-122.

[68]唐荣沛.土家摆手舞[J].档案时空:史料版,2005(3):44-45.

[69]巫瑞书.土家"摆手"习俗[J].寻根,2005(2):12-16.

[70]阮居平,韩贵森.土家摆手舞[J].校园歌声,2005(1):20-21.

[71]罗志宾,杨光辉."摆手舞"乡—明珠:重庆酉阳县丁市支局管理工作探微[N].中国邮政报,2005-07-05(4).

[72]杨犁民.土家族的"华尔兹":摆手舞[N].中国艺术报,2005-04-29.

[73]小新.土家族摆手舞[N].人民长江报,2005-07-16(4).

[74]张皓,张旭,刘祖国.千人大摆手 盛世祈丰年:永顺县普及推广摆手舞集锦[J].民族论坛,2006(5):2.

[75]熊晓辉.土家族摆手舞源流新考[J].怀化学院学报,2006,25(3):7-9.

[76]李静.土家族摆手舞伴奏音乐节奏浅析[J].怀化学院学报,2006,25(3):103-104.

[77]温继怀,向政,杨焦.土家族摆手舞与太极拳健身效果的比较研究[J].辽宁体育科技,2006,28(5):70-71.

[78]陈廷亮,黄建新.摆手舞非巴渝舞论:土家族民族民间舞蹈文化系列研究之五[J].中南民族大学学报(人文社会科学版),2006,26(4):44-48.

[79]蒋浩,姚岚.土家族摆手舞的文化特征探析[J].湖南农机,2006,33(7):72-74.

[80]夏艳.摆手节[J].全国优秀作文选:初中,2006(12):24-25.

[81]李玉祥.土家·摆手[J].中华遗产,2006(1):66-67.

[82]刘楠楠.试论土家族摆手舞形态流传与发展[D].北京:中央民族大学,2006.

[83]王一波.浅析湘西土家族"摆手舞"的艺术特征[J].艺术教育,2007(5):92-93.

[84]彭曲.踢踏摆手 蹁跹进退:略探土家族摆手舞蹈的礼俗精神[J].重庆社会科学,2007(3):119-121.

[85]巫瑞书.《摆手歌》与《古老话》比较研究[J].湖南大学学报(社会科学版),2007,21(1):72-78.

[86]李伟.土家族摆手舞的文化生态与文化传承[J].中南民族大学学报:人文社会科学版,2007,27(1):143-146.

[87]彭曲.土家族摆手舞蹈的礼俗精神[J].湖北民族学院学报:哲学社

会科学版,2007,25(1):17-20.

[88]覃燕萍.土家族摆手舞透析[J].北京舞蹈学院学报,2007(1):99-102.

[89]肖灿.浅谈土家族摆手舞[J].科技信息(学术研究),2007(18):251-253.

[90]但雪莲,韩翠,何源.土家族摆手舞的起源及现状分析[J].科协论坛(下半月),2007(3):222,289.

[91]王松.从民间舞蹈中探讨土家族"摆手舞"的起源[J].安徽文学(下半月),2007(8):142-143.

[92]王燕.浅析土家族摆手舞[J].黄河之声,2007(9):106-108.

[93]蒋浩.浅谈巫文化对湘西土家族舞蹈的影响[J].北京舞蹈学院学报,2007(3):29-31.

[94]刘彦,袁革.土家族摆手舞的综合保护与开发[J].湖南社会科学,2007(6):188-190.

[95]刘彦,全露.操化:土家族摆手舞的现代变异[J].长江师范学院学报,2007,23(5):52-54,63.

[96]王松.从民间舞蹈的视点追踪溯源土家摆手舞[J].天水师范学院学报,2007,27(6):126-128.

[97]陈伦旺.简析摆手舞的社会价值[J].剧作家,2007(2):153.

[98]金娟."摆手"千年话土家[J].中华文化画报,2007(3):21-25.

[99]兰珊,榭子.摆手堂情思[J].大众文艺:理论,2008(11):147-148.

[100]戴宇立,吴茜.酉水流域土家族古建筑的宗教崇拜与审美文化传播:以土家族村寨舍米湖摆手堂为个案[J].遵义师范学院学报,2008,10(6):19-21.

[101]魏芳柏,杨运大.张明光:让土家摆手舞跳到北京去[J].民族论

坛,2008(12):57-58.

[102]杨亭.酒神精神在土家族摆手舞中的魔咒表象[J].四川戏剧,2008(1):108-109.

[103]王先梅.土家族摆手舞的现状与前瞻[J].湖北经济学院学报(人文社会科学版),2008,5(3):154-155.

[104]董勇.以舞言欢 随劳而舞:土家"摆手舞"与劳动的关系[J].安徽文学(下半月),2008(8):90.

[105]杨聪林.从土家族"摆手舞"看少数民族舞蹈的教育功能[J].湖北民族学院学报(哲学社会科学版),2008,26(4):12-14,42.

[106]李建平,李再燕.论土家摆手舞文化生态的保护与传承[J].体育科技文献通报,2008,16(8):109-111.

[107]谭涛.酉阳土家族摆手舞的现状及传承对策研究[D].重庆:西南大学,2008.

[108]汤静.土家族"摆手舞"的音乐美学特征[J].艺海,2009(5):98.

[109]陈晓梅."摆手舞"原生态非物质文化遗产引入大学体育并活性传承研究[J].中南林业科技大学学报(社会科学版),2009(3):120-122.

[110]洪业前,尹玥慧,许鑫,等.万人摆手,舞动酉水 和谐来凤,辉耀武陵:来凤·中国土家摆手舞文化旅游节侧记[J].中国民族,2009(6):32-35,78.

[111]杨政银,戴泽仙.发掘打造中国著名节日经济品牌:土家族"摆手节"[J].贵州民族学院学报(哲学社会科学版),2009(2):91-93.

[112]张海龙.浅谈土家族摆手舞的特点[J].大舞台(双月号),2009(4):35-36.

[113]吴爱华.试析土家族摆手舞的教育功能[J].湖北民族学院学报(哲学社会科学版),2009,27(4):21-23.

[114]陈东.湘西土家摆手歌舞溯源[J].吉首大学学报(社会科学版),2009,30(3):161-164,172.

[115]王斌.土家"摆手"舞起来[J].新湘评论,2009(9):41.

[116]梅军,肖金香.困境与出路:来凤土家族摆手舞的传承浅析[J].重庆文理学院学报(社会科学版),2009(5):7-11.

[117]杨林.新时期土家族摆手舞的体育文化研究[J].体育科技文献通报,2009,17(12):112-113,127.

[118]罗岚.土家族摆手舞风格特征与成因浅析[J].长江师范学院学报,2009,25(6):54-58.

[119]陈廷亮,陈奥琳.土家族摆手舞的祭祀功能初探:土家族民间舞蹈文化系列研究之八[J].三峡大学学报(人文社会科学版),2009(6):24-28.

[120]李静.土家族摆手舞在高校旅游专业人才培养中的运用:湘西地区高校旅游管理专业舞蹈形体课引入本土舞蹈教学初探[J].经济师,2009(12):126-127.

[121]王龚雪.土家族摆手舞的动态形象特征及文化内涵[J].民族艺术研究,2009,22(6):17-24.

[122]阿蛮.摆手舞传承土家历史血脉[J].公民导刊,2009(11):50-51.

[123]谭建斌.论土家族摆手舞形态特征[J].北京舞蹈学院学报,2009(4):67-69.

[124]邱洪斌,刘汪洋.酉阳摆手舞[J].今日重庆,2009(5).

[125]王见.摆手舞[J].词刊,2009(3):45.

[126]易飞,洪业前.来凤土家摆手舞文化旅游节招商成果丰硕:签约金额21.58亿元[N].湖北日报,2009-05-26(3).

[127]张堃.千人共跳"摆手舞"万人齐唱《龙川调》:首届中国"龙船调"艺术节暨"时代杯"全国土家族苗族民间歌舞展演举行[N].中国艺术报,

2009-11-20.

[128]曾祥惠,张孺海,王兰馨,等.土家摆手舞源于武陵山的"东方迪斯科"[N].湖北日报,2009-05-21(12).

[129]龙莹.土家摆手舞走进宣传部门[N].团结报,2009-05-27(2).

[130]周诗泉,秦叙常,洪业前.来凤·中国土家摆手舞文化旅游节开幕[N].恩施日报,2009-05-25(1).

[131]罗晓云,曾明.旋律与节奏在民间音乐中的运用初探:以土家族摆手舞音乐为例[J].大舞台,2010(2):18-19.

[132]周永平,杨昌勇.论土家摆手舞的教育学意蕴[J].民族教育研究,2010,21(1):109-111.

[133]袁华亭.土家族摆手生活化思考[J].贵州民族研究,2010,30(1):121-126.

[134]聂元松.生命的吟唱与舞蹈:摆手舞与传人张明光[J].民族论坛,2010(2):22-24.

[135]田阡,安仕均.彭水土家族摆手舞探究[J].四川戏剧,2010(3):72-73.

[136]卢兵.体育文化视阈下的摆手舞刍议:对湖北省来凤县舍米湖摆手舞的再认识[J].中南民族大学学报(人文社会科学版),2010,30(3):59-62.

[137]袁华亭,李率文.普通高校开展摆手舞教学分析与对策[J].湖北民族学院学报(哲学社会科学版),2010,28(2):82-84.

[138]李芳,史晓惠,谢雪峰.土家民间舞在健身舞蹈中的运用与开发研究:以巴山舞、摆手舞为例[J].武汉体育学院学报,2010,44(5):86-90,95.

[139]范本祁.湘西土家族摆手舞项目开发与旅游业的发展研究[J].内江科技,2010,31(6):148-149.

[140]田祖国,罗婉红.湘西土家族摆手舞的功能演变[J].文史博览(理论),2010(6):22-23.

[141]王婷,于涛.文化人类学语境下的舞蹈本体考察与研究:以湘西土家族摆手舞和苗族团圆鼓舞为例[J].民族论坛,2010(7):46-47.

[142]吴爱华,王金星.土家族民族传统仪典的教育人类学解读:以土家族摆手舞为例[J].商丘师范学院学报,2010,26(5):109-110.

[143]杨全辉.论土家族摆手舞的现代生存方式及对民族传统体育发展的启示[J].搏击(武术科学),2010,7(10):72-73.

[144]吴云.土家族摆手舞音乐探析[J].时代文学(下半月),2010(3):224-225.

[145]邹泓江.土家摆手舞[J].小学生导刊(高年级),2010(7):46.

[146]温红叶.土家族摆手舞的文化内涵及其现状初探[J].民族史研究,2010(1):320-331.

[147]李芹.寻真之旅:土家族的承认与摆手舞发掘[D].北京:中央民族大学,2010.

[148]田珂.湘西龙山土家族摆手舞的当代特征与功能[D].上海:上海师范大学,2010.

[149]秦叙常,田华.土家摆手舞何以"摆"出大山[N].恩施日报,2010-12-18(5).

[150]夏婧.土家摆手舞期待再现昆曲复活的奇迹[N].重庆日报,2010-05-21(B07).

[151]田华.来凤"千人摆手"舞热全民健身:张通、肖旭明等省州领导出席启动仪式[N].恩施日报,2010-08-09(1).

[152]李开沛.土家族传统舞蹈文化精神探析[J].西南民族大学学报:人文社会科学版,2011,32(3):66-69.

[153]梁红.湘西州土家族摆手舞的传承与发展研究[J].科技信息,2011(14):264-265.

[154]覃琛.武陵山区土家族摆手舞的文化变迁与争论[J].民族艺术研究,2011,24(2):11-16.

[155]刘玉堂,刘晓慧.摆手舞与巴渝舞渊源和差异[J].武汉科技大学学报(社会科学版),2011,13(3):283-287.

[156]宋忠田.摆手舞融入健美操教学的可行性研究[J].中国西部科技,2011,10(17):90-91,83.

[157]黄柏权.土家族摆手活动中祭祀神祇的历史考察[J].宗教学研究,2011(2):182-185.

[158]廖云丽.以舞言欢 随劳而舞:土家"摆手舞"与劳动的关系[J].大众文艺,2011(11):165-166.

[159]周黎.湖北土家族"摆手舞"调查[J].湖北教育:领导科学论坛,2011(4):74-75.

[160]陈廷亮,陈奥琳.土家族舞蹈的民俗文化特征[J].三峡大学学报(人文社会科学版),2011,33(4):16-21.

[161]何智勇.浅析土家族摆手舞的体育文化特征及社会功能[J].科技信息,2011(22):672.

[162]赵云艳.土家族"摆手舞"的形态种类及形成原因[J].曲靖师范学院学报,2011,30(4):118-122.

[163]张伟.土家摆手舞引入重庆高校体育教学的意义及原则探析[J].四川体育科学,2011,30(3):136-138,145.

[164]向丽.土家族摆手舞研究述评[J].南京艺术学院学报(音乐与表演版),2011(3):158-162.

[165]刘冰清,彭林绪.土家族摆手的地域性差异[J].中南民族大学学

报(人文社会科学版),2011,31(6):55-59.

[166]柳雅青.论土家族摆手舞的舞蹈形态特征[J].北京舞蹈学院学报,2011(4):64-67.

[167]李万虎.体育文化学视角下土家族摆手舞的起源及文化意蕴管窥[J].当代体育科技,2011,1(3):83,94.

[168]张世威,张陵.我国民族传统体育文化发展的安全审视:以重庆酉阳土家族摆手舞为个案研究[J].北京体育大学学报,2011,34(12):21-24,27.

[169]全心岚.土家族的摆手舞[J].百科知识,2011(4):61-62.

[170]陈亚芳.谈土家族摆手舞如何应用于高校舞蹈教学中[J].新课程(教研),2011(1):98-99.

[171]李君.土家族摆手舞衍化形态的研究[D].北京:中央民族大学,2011.

[172]苏丹.立—教—演:重庆酉阳县土家族摆手舞的田野观察与研究[D].北京:中央民族大学,2011.

[173]彭开福.酉阳土家摆手舞的前世今生[N].中国民族报,2011-12-23(10).

[174]杨明聪.一片缠绵摆手歌[N].光明日报,2011-03-23(14).

[175]毛国寅."一河酉水摆手来":"酉水古镇百福司"大型文化采风侧记[N].恩施日报,2011-04-23(5).

[176]陈亚芳.土家族摆手舞的文化生态与文化传承研究[J].大舞台,2012(1):170.

[177]陶李云,王伟.浅谈贵州沿河土家族摆手舞的特点[J].大众文艺,2012(5):195-196.

[178]黎帅,黄柏权.遗存与变迁:当下土家族摆手活动功能变迁考察[J].

湖北民族学院学报(哲学社会科学版),2012(2):15-18,39.

[179]刘轶.非物质文化遗产视域下摆手舞的现状与发展路径[J].搏击:武术科学,2012,9(3):85-87,104.

[180]杨敏,陈光玖.土家族摆手舞的文化内涵及文化价值研究[J].温州大学学报:自然科学版,2012,33(4):55-60.

[181]魏芳柏,陈庭茂,彭世贵.摆手舞,最具土家族民族特点的舞蹈[J].民族论坛,2012(7):44-46.

[182]谢欣池.对湘西土家族摆手舞的探究[J].少林与太极:中州体育,2012,5(1):16-18.

[183]欧阳金花.阳光体育背景下摆手舞在农村中学体育课堂教学中的价值[J].文史博览(理论),2012(7):55-56.

[184]曹德军.浅谈湘西摆手舞[J].黄河之声,2012(7):66.

[185]陈亚芳.对传承与发扬"土家族摆手舞"的几点思考[J].大舞台,2012(7):251-252.

[186]陈才.土家族摆手舞的文化学内涵[J].毕节学院学报,2012,30(7):114-119.

[187]赵翔宇.从娱神到娱人:土家族摆手舞的功能变迁研究[J].民族艺术研究,2012,25(4):17-21.

[188]杨亭.土家族摆手舞:文化焦点与审美表现[J].艺术百家,2012,28(6):179-184.

[189]浦北娟.土家族摆手舞的艺术特点剖析与传承策略探究[J].大舞台,2012(11):257-258.

[190]陈东.土家语摆手歌的艺术特征及其人文价值研究[J].音乐探索,2012(4):59-64.

[191]刘声超.保护土家族摆手舞,传承民族文化[J].黄河之声,2012(9):

15-16.

[192]李海清,李品林.鄂西土家族舍米湖村摆手舞田野调查:兼论民俗体育在村寨人社会化中的社会功能[J].武汉体育学院学报,2012,46(11):61-65.

[193]张远满.从土家族摆手舞看舞蹈民俗学的身体性[J].北京舞蹈学院学报,2012(4):90-93.

[194]彭开福.土家族摆手舞[J].科学大观园,2012(10):26.

[195]李美子.摆手舞融入土家族幼儿园艺术课程探究[J].大家,2012(1):106.

[196]柚子,吴新民,杨敏.酉阳土家摆手舞"摆"出土家族千年历史[J].环球人文地理,2012(12):197.

[197]陈亚芳.土家族摆手舞在地方高校传承与发展的现状及对策[J].新课程(教育学术),2012(5):175-176.

[198]杨越.一场盛大的摆手舞比赛[J].作文世界,2012(Z2):67-69.

[199]李品林.鄂西土家族舍米湖村摆手舞的田野调查:兼论民俗体育与村寨人的社会化[D].南昌:江西师范大学,2012.

[200]付静.土家族摆手舞文化的传承与保护:基于来凤县舍米湖村的实证研究[D].恩施:湖北民族学院,2012.

[201]孔晓阳.恩施地区中小学开展摆手舞活动的现状调查与对策研究[D].武汉:湖北大学,2012.

[202]余静,蒲艳.土家族传统体育文化"摆手舞"的研究[J].湖北函授大学学报,2013,26(12):165-166.

[203]张运典,覃作洲.傩乡也"摆手"[J].中国民族,2013(12):60-61.

[204]王丹.浅谈土家族摆手舞的艺术特征[J].黄河之声,2013(19):64-65.

[205]张焕婷.土家族地区摆手舞在学校体育中的推广[J].当代体育科技,2013,3(36):122,124.

[206]甄虹华,孙正国.特色民俗文化开发及其保护的微观研究:以鹤峰傩戏和摆手舞为例[J].南宁职业技术学院学报,2013,18(1):88-90.

[207]舒达.论土家族摆手舞打击乐:锣鼓音乐[J].艺术百家,2013,29(1):240-242.

[208]刘强.试析"摆手舞"对素质教育的影响[J].大舞台,2013(6):196-197.

[209]周黔玲.从土家族摆手舞仪式看古代"武舞"的民间遗存[J].北京舞蹈学院学报,2013(3):78-87.

[210]周福贵.土家族摆手舞体育价值研究[J].当代体育科技,2013,3(15):122

[211]田茂昌.沿河土家族摆手舞[J].铜仁学院学报,2013,15(3):145.

[212]周威.土家族摆手舞的舞蹈形态特征[J].大舞台,2013(7):88-89.

[213]樊小玲.从五个层面探讨摆手舞的保护[J].当代体育科技,2013,3(19):126-127.

[214]周威.从土家族"摆手舞"看少数民族舞蹈的教育功能[J].艺术科技,2013,26(4):149.

[215]邓晓红,李晓峰.解读摆手堂[J].华中建筑,2013,31(10):171-174.

[216]艾菁.论摆手舞与巴渝舞的渊源和差异[J].大众文艺,2013(19):175.

[217]李莉.浅析摆手舞的时代艺术魅力[J].课程教育研究(新教师教学),2014,(24):146.

[218]赵海燕.一片缠绵摆手歌:土家族舞蹈[J].老年人,2013(1):37.

[219]刘德欢.土家族摆手舞艺术特征[J].北方音乐,2013(3):143.

[220]刘会波.民族传统体育中土家族摆手舞国内研究现状[J].武魂,2013(5):98.

[221]刘会波.土家族摆手舞发展传承的对策分析[J].武魂,2013(5):99.

[222]赖丁,陈彤.重庆黔江桥梁村的摆手舞[J].中国西部,2013(29):164-167.

[223]陈志刚.原生态摆手舞年演上百场:重庆酉阳县政协助力土家山寨旅游业发展[N].人民政协报,2013-07-09(A02).

[224]尹发艳.试论摆手舞与巴渝舞的关系[J].品牌(下半月),2014(8):85-86.

[225]何雪芸.摆手舞引入湖北省普通高校选项课的可行性分析[J].赤峰学院学报(自然科学版),2014(16):243-245.

[226]向秋怡.少数民族非物质文化遗产开发研究:以保靖县土家族摆手舞为例[J].经济研究导刊,2014(34):230-231.

[227]周祥.湖北省第八届少数民族传统体育运动会暨第二届来凤·中国土家摆手舞文化旅游节在恩施自治州来凤县举行[J].民族大家庭,2014(6):57.

[228]李海.运动校园促进大学生身心健康的调查与分析:以早操开展摆手舞为例[J].湖北体育科技,2014,33(12):1113-1114,1096.

[229]赵翔宇.土家族传统山地农耕文化:一项基于摆手活动的历史人类学研究[J].农业考古,2014(6):302-305.

[230]廖军华,张建荣.来凤原生态摆手舞价值取向与核心竞争力培育[J].贵州民族大学学报(哲学社会科学版),2014(1):22-24.

[231]赵翔宇.传统的发明与文化的重建:土家族摆手舞传承研究[J].贵州民族研究,2014,35(4):62-65.

[232]王姝.土家族摆手舞文化校本课程传承现状与策略研究[J].贵州民族研究,2014,35(6):197-200.

[233]曾铮.土家族"摆手舞"研究[J].音乐时空,2014(11):43.

[234]卢慧.论黔东土家族摆手舞的艺术特征[J].佳木斯教育学院学报,2014(6):86.

[235]邹珺.湘西土家族摆手舞的保护与传承[J].大舞台,2014(8):257-258.

[236]滕召华."土家摆手舞"成为恩施来凤校园民族文化品牌[J].民族大家庭,2014(3):44.

[237]卢慧.黔东土家族摆手舞的传承危机与保护措施[J].吉林省教育学院学报(中旬),2014,30(7):14-15.

[238]贺俊,卢立平,刘成毅.湘西土家族摆手舞的社会功能及价值研究[J].辽宁体育科技,2014,36(3):6-7.

[239]何雪芸.对湖北民族学院开设摆手舞选项课的可行性研究[J].体育科技文献通报,2014,22(9):65-66,90.

[240]黎琼芳,刘昌滨.原生态仪式性摆手活动的内容及其社会功能探析[J].安徽体育科技,2014,35(4):17-20.

[241]赵翔宇,张洁.祖先崇拜:土家族摆手堂的宗教人类学研究[J].北方民族大学学报(哲学社会科学版),2014(5):123-125.

[242]冷新科,张继生.少数民族体育的现代美学意义揭示[J].贵州民族研究,2014,35(7):89-92.

[243]万建中.源自生命的律动与抒发:西部民族舞蹈的本质属性[J].民族艺术,2014(4):128-133,146.

[244]周晓明.三峡大学摆手舞队获省第十四届运动会少数民族项目调赛一等奖[J].三峡论坛(三峡文学·理论版),2014(5):151

[245]任慧婷.浅谈土家族摆手舞的形势与动作风格特征[J].戏剧之家,2014(13):144.

[246]夏梦婷.浅谈土家族摆手舞[J].黄河之声,2014(13):111-112.

[247]尹发艳.试论摆手舞与巴渝舞的关系[J].品牌(下半月),2014(8):85-86.

[248]胡显斌,范本祁.巫、武、舞:摆手舞文化构成的三个维面[J].北京舞蹈学院学报,2014(5):97-100.

[249]刘逵,徐波,何虹.川、渝、黔民族体育文化共性特征及融合推广途径探索[J].贵州民族研究,2014,35(8):105-108.

[250]秦黔.从摆手舞试论土家生命力的延续[J].环球人文地理,2014(22):138-139.

[251]武吉海.湘西土家族摆手舞[J].民族论坛(时政版),2014(2):55-57.

[252]胡小军.湘西摆手舞蹈的艺术特征[J].音乐大观,2014(2):73.

[253]袁荳.浅析土家摆手舞的动作特点[J].神州,2014(3):30.

[254]向笔群.摆手舞的历史文化意蕴[J].参花(上),2014(5):140-141.

[255]晓轩.凤来不思归 摆手舞天下 中国土家第一县·湖北来凤欢迎您[J].湖北旅游,2014(5):30-33

[256]郭蕾.好客土家人,摆手舞天下 来凤旅游产品推介会在汉举行[J].湖北画报:湖北旅游,2014(5):38.

[257]孟梁芳,王丽.土家族摆手舞的文化价值分析[J].学园,2014(27):35-36.

[258]李海.土家族摆手舞的音乐与动作特点[J].学园,2014(30):34-35.

[259]牟容霞.摆手舞的传播困境探析:以恩施土家族摆手舞为例[D].重庆:西南大学,2014.

[260]邱泽慧.现代化进程中印江土家族摆手舞的传承与发展研究[D].贵阳:贵州师范大学,2014.

[261]吴昌群.湘西土家族摆手舞体育审美的阐释[D].长沙:湖南大学,2014.

[262]唐欢.恩施州土家族摆手舞开展现状及传承研究[D].北京:北京体育大学,2014.

[263]王竞.湘西土家族摆手舞的活态传承研究[D].长沙:湖南师范大学,2014.

[264]古维秋,侯秋露.非遗视角下土家摆手舞保护模式研究[C]//国家体育总局,中国体育科学学会.第三届全民健身科学大会论文集.深圳,2014:228-229.

[265][作者不详]土家族摆手舞[J].重庆文理学院学报(社会科学版),2015(6):157.

[266]马天龙,田祖国,郭振华.政府行为与村寨原生态民俗体育活态传承研究:来凤土家族舍米湖村摆手舞田野调查[J].当代体育科技,2015,5(27):8-9.

[267]刘杏春,熊炎,张津铭.浅论摆手舞向摆手舞健身操的演进过程[J].民族大家庭,2015(5):43-44.

[268]汪茜.探析土家族摆手舞的舞蹈形态及风格特征[J].科教文汇(中旬刊),2015(1):180-181.

[269]施曼莉.土家族摆手舞的功能与传承路径研究[J].贵州民族研

究,2015,36(2):71-74.

[270]孙群群.少数民族传统体育表演项目生态文化现状与发展研究:以西部地区湘西州摆手舞为例[J].当代体育科技,2015,5(3):205-206.

[271]刘怡.关于土家族摆手舞的社会功能及发展问题初探[J].大众文艺,2015(5):159.

[272]龚蚁玉.浅谈土家族摆手舞艺术特征及传承意义[J].黄河之声,2015(4):97-98.

[273]刘怡.刍议土家族摆手舞动态形象特征及文化价值[J].科教导刊(中旬刊),2015(4):126-127.

[274]夏日新.从中国古代的丰收祭看土家族摆手节的起源[J].湖北社会科学,2015(4):188-191.

[275]李金容.土家族摆手舞联合磁脉冲刺激对高龄老年人行走及平衡能力的影响[J].中国老年学杂志,2015,35(12):3413-3414.

[276]周黔玲.土家族摆手舞纳入百姓健身舞蹈教学中的应用研究[J].戏剧之家,2015(16):141,148.

[277]张世威.基于文化空间理论的民族传统体育保护研究:来自土家摆手舞的田野释义与演证[J].北京体育大学学报,2015,38(8):20-28.

[278]杨璟.土家族摆手舞的艺术审美在电视媒体中的传播初探[J].电影评介,2015(16):98-100.

[279]梁佶中,唐嘉.武陵山区土家族摆手舞和撒尔嗬舞的比较研究[J].大众文艺,2015(18):171.

[280]王丹.浅析湘西土家族摆手舞的艺术特征[J].大众文艺,2015(18):59.

[281]刘琼,黄柏权.土家族地区祠堂与摆手堂比较研究[J].三峡论坛(三峡文学·理论版),2015(6):60-63.

[282]但雅.试论土家族摆手舞的传承与发展[J].通俗歌曲,2015(1):105.

[283]朱林.土家族摆手舞的流变:仪式意动性特征管窥[J].中外文化与文论,2015(1):89-100.

[284]白相春.浅谈贵州土家族摆手舞的传承与发展[J].北方音乐,2015,35(7):95-96,98.

[285]龚竹莲.浅析湘西土家族摆手舞的艺术特色[J].通俗歌曲,2015(5):163-164.

[286]李仰法.湘西土家族摆手舞发展制约因素及对策研究[J].文体用品与科技,2015(16):47,54.

[287]周黔玲.民族地区高校土家族摆手舞蹈教学改革探析[J].通俗歌曲,2015(9):205-206.

[288]刘美伶.重庆酉阳土家族摆手舞艺术风格研究[D].重庆:重庆大学,2016.

[289]李玉文.少数民族村寨发展变迁中的传统体育保护研究:酉阳河湾村摆手舞的田野调查报告[J].广州体育学院学报,2016,36(1):57-59.

[290]罗成华,刘安全.土家族摆手舞的历史传承与生境耦合[J].贵州社会科学,2016(1):88-91.

[291]杨向东,袁凌雲.土家族摆手舞的文化生态与文化传承[J].贵州民族研究,2016,37(11):115-118.

[292]李政,唐君玲.土家摆手舞的历史嬗变与现代发展[J].体育研究与教育,2016,31(3):65-69.

[293]莫代山.酉水流域摆手舞文化的和谐共生[J].中南民族大学学报(人文社会科学版),2016(5):60-64.

[294]杨晴,于志华,曹秀玲,等.文化自觉:土家摆手舞在学校体育教育中的传承动力研究[J].湖北第二师范学院学报,2016,33(1):67-71.

[295]聂晓梅.鄂西土家族舍米湖村摆手舞的历史变迁与现状研究[D].牡丹江:牡丹江师范学院,2016.

[296]黄小红.论鄂西民族传统体育文化传承与创新研究:以土家摆手舞传承与保护的思路为例[J].体育科技,2016,37(4):88-89,94.

[297]罗秋雨.土家族跳丧舞与摆手舞文化比较研究[J].广西社会主义学院学报,2016,27(1):71-75.

[298]杨聿舒.土家族摆手舞研究状况及其保护与传承的思考[J].重庆城市管理职业学院学报,2016,16(1):47-50.

[299]王元翠.舞蹈人类学视角下湘西土家族摆手舞的文化基因解码[J].湖北函授大学学报,2016,29(14):192-194.

[300]徐凯琴,宁丽娟.重庆酉阳摆手舞的历史起源与传承[J].体育科技,2016,37(6):54-55,57.

[301]潘珩.论土家族摆手舞的形态流传与发展[J].歌海,2016,6(5):27-31.

[302]瞿莉,金芳.摆手舞在利川市中小学大课间操开展的可行性研究[J].当代体育科技,2016(8):90,92.

[303]阳海青.新时代背景下湘西州土家族摆手舞的传承与发展研究[J].运动,2016(4):138-139.

[304]侯秋露.土家族摆手舞保护模式研究[J].运动,2016(13):147-149.

[305]周仪.湖北地区"摆手舞"的舞蹈形态与审美初探[J].大众文艺,2016(16):42-43.

[306]喻佳.试论高职舞蹈教学中土家族摆手舞的教育功能[J].艺海,

2016(6):100-101.

[307]陈佳芯.浅析土家族摆手舞的"孝文化"土壤[J].戏剧之家,2016(16):156-157.

[308]朱俊杰,张娟.利川摆手舞的现状研究[J].当代体育科技,2016,6(36):214-215.

[309]覃英.摆手舞在大学体育校本课程中的开发研究[J].文体用品与科技,2016(12):117-118.

[310]王丽,孟梁芳.旅游景区土家族摆手舞蹈表演项目的开发与体验[J].湖北体育科技,2016,35(4):294-296.

[311]李坚.论恩施土家族摆手舞的起源与现代表现形式[J].北方音乐,2016,36(3):1.

[312]周黔玲.土家族摆手舞纳入百姓健身舞蹈应用研究[J].同行,2016(13):493.

[313]韩笑.试论土家族摆手舞"文化空间"及传承保护[J].科学中国人,2016(35):147.

[314]万义."原生态体育"悖论:体育非物质文化遗产保护模式的解构与重塑[J].中国体育科技,2016,52(1):3-10.

[315]周黔玲.土家摆手舞应用于全民健身的可行性研究[J].散文百家(新语文活页),2016(10):2.

[316]彭书跃.土家族"摆手堂"的空间记忆建构[J].民族论坛,2016(7):25-28.

[317]张弥,冯伟杰.民族健身舞健身功能研究现状分析:以土家族巴山舞和摆手舞为例[J].鸭绿江:下半月版,2016(7):84.

[318]刘嵘.从仪式到展演:大摆手的历史变迁[J].黄钟(武汉音乐学院学报),2016(3):72-81.

[319]刘俊.湘西双凤村摆手堂变迁与土家族的群体活动[J].装饰,2016(7):102-104.

[320]黄煌.土家族《摆手歌》的史诗性研究[D].吉首:吉首大学,2016.

[321]邓永旺,陈经荣.土家摆手舞[J].民族音乐,2016(6):64.

后 记

摆手舞是湘西流传最广、最有代表性的一种源自原始祭祀的舞蹈。它是土家族人们祭祀祖先、祈祷丰年、喜庆佳节等活动中进行表演的一种群众性舞蹈,以再现土家族先民的狩猎、农事、军事活动等为主要内容。摆手舞是土家族民众中广为流传的民间祭祀性、综合性的舞蹈形式,它融歌、舞、乐为一体,是土家族历史文化的积淀,是土家族民族精神的展现,表现了土家族人民勤劳、勇敢、智慧和耿直的民族性格以及自强不息、团结奋斗的民族精神,在土家族的历史上起着重要作用,具有重要的历史文化价值。然而,在当代社会飞速发展的时代进程中,作为民族民间舞蹈文化代表的摆手舞面临着生存危机。

作为高校从事舞蹈教学与研究的工作者,应当自觉承担起传承与弘扬民族民间舞蹈文化的责任。本书在学界相关研究的基础上,结合笔者通过田野考察搜集到的一手资料,以湘西土家族摆手舞为个案,试图通过将湘西土家族摆手舞的传统特征、功能与当代特征、功能进行对比分析,找出其变化之处,运用结构主义相关理论和文化心理学相关理论剖析引起这些变异与留存的各方面因素,以把握土家族摆手舞的发展脉络,找出它的发展规律,进而尝试探索继承和发展中国民族民间舞蹈的有效途径,进一步探索民族民间舞蹈在当代社会中的发展规律,为保护、传承土家族摆手舞文化贡献绵薄之力。

在书稿即将付梓之际,感谢湘西土家族摆手舞传承人张明光、李云富老

师在百忙之中接受我们的采访并无私地提供了许多资料和线索;感谢文中所引用资料的各位专家学者;感谢出版社编审老师;感谢我的同事、朋友和家人!

 我深切地感受到湘西土家族摆手舞深厚的历史底蕴和丰富的文化内涵,它透射着湘西土家族人与人、人与社会、人与自然的方方面面。我也深知,书稿定有这样或那样的缺陷,望大家批评,以使我在今后的研究中有所改进。